전문 **아트 딜러**의 미술 **투자** 노하우

미술투자 성공 전략

전문 **아트** 딜러의 미술 **투자** 노하우

미술 투자 성공 전략

이호숙 저

마로니에북스

알면 알수록 돈이 되는 미술투자

요즘 아트펀드니 미술품 재테크니 해서 미술 작품을 경제적인 가치로 조명하는 논의들이 많다. 하지만 "그림에 투자하세요, 아트펀드를 해보세요"라고 해도 도대체 '누구의whose' '어떤what' 그림을 사야 하는 것인지, '어디서where' 사야 하는지, '어떻게how' 사야 하는지는 구체적으로 설명해주지 않는다. 그리고 '아트펀드'가 무엇이고 어떻게 참여해야 하는지, 그림을 사는 것과 아트펀드는 어떻게 다른지를 속 시원하게 알려주지도 않는다. 다만 돈이 된다고만 할 뿐이다.

정말 그림이 돈이 된다면 어떤 그림이 돈이 되는지가 가장 궁금할 것이다. 관심을 조금 더 넓혀서 왜 그런지도 알아야 할 것이다. 어떤 사람은 그냥 그림을 갖고 싶어서 샀는데, 나중에 높은 부가가치가 따라올 수도 있다. 물론 이보다 더 좋을 순 없겠다. 그림을 사고 싶다면 왜 그림을 사고 싶은지 그 이유를 알아야 한다. 그림을 사는 목적에 따라 어떤 그림을 사야 하는지도 달라지기 때문이다.

향유가 목적이라면 내가 정해놓은 장소에 걸어놓고 봐야 할 테니 그림을 걸어놓을 공간을 고려해야 한다. 또 어떤 그림을 좋아하는지에 대한 취향을 고려해야 하며 더불어 가족의 취향 또한 고려해야 할 것이다. 공간이 작다면 큰 그림은 사지 못할 것이고 구상을 좋아한다면 추상을 사지 말아야 할 것이다. 투자가 목적이라면 굳이 거실이나 침실에 걸어놓고 감상해야 할 필요가 없을 것이다. 그렇기 때문에 작품의 크기가 문제되지 않는다. 감상할 필요가 없다면 추상이든 구상이든 반구상이든 전혀 문제가 되지 않을 것이다. 그만큼 그림 선택의 폭이 커질 수 있다. 투자가 목적이라면 어느 정도의 수익률을 기대할 수 있을까가 가장 관건이 된다.

미술 작품에 선뜻 다가서기는 쉽지 않다. 감상을 위해 미술관에 가는 것도 어색한데 그림을 사러 화랑에 가는 건 더더욱 그러할 것이다. 그림을 사려면 기본적으로 알아야 할 여러 요소들이 있다. 그렇다고 미리부터 겁먹지는 말자. 이렇게 알아가는 과정에서 그림이 몸서리쳐질 만큼 좋아질 테니까. '그림을 알아가는 과정'을 통해 진정한 컬렉터로 성장하는 것이다.

아트 컬렉션으로 성공하기 위한 기본 사항은, 그저 가만히 앉아 있어서는 안 된다는 점이다. 몸으로 부딪히면서 직접 겪어야만 진정한 컬렉터가 될 수 있다. 이는 곧 미술 시장을 알아야 한다는 뜻이고, 그림 값에 대해 감을 잡아야 한다는 뜻이기도 하다.

2005년 하반기 이후 미술 시장은 빠른 속도로 그 규모가 확대되고 있다. 2005년 전반까지만 해도 회당 경매낙찰 최고기록이 30억 원을 넘지 못했다. 그러나 2005년 하반기부터 회당 총 낙찰금액이 80억 원대를 웃돌기 시작했으며, 2007년 9월에는 마침내 회당 총 낙찰금액이 300억 원대에 이를 정도로 급속한 성장을 보여주었다. 이처럼 시장 규모가 커지고 거래가 활발해지면

서 그림 시장에는 새로운 컬렉터들이 속속 들어오기 시작했다. 공급은 한정되고 작품을 사려는 수요는 계속 늘어나는 상황이다. 그림의 경제적인 가치가 높아지는 표면적인 이유는 기본적으로 수요와 공급의 법칙 때문이다. 그렇지만 좀 더 자세히 살펴보면 매우 복합적이고 재미있는 여러 가지 이유가 있다. '왜 어떤 작가의 작품은 비싸고 어떤 작가의 작품은 그렇지 않을까?' '왜 어떤 작가의 작품은 비싸도 사고 싶어 하고, 어떤 작가의 작품은 아무리 싸도 사고 싶어 하지 않을까?' '왜 박수근, 이중섭의 그림 값은 그렇게도 비싼 걸까?'

박수근의 작품을 단지 투자가치가 높다는 이유만으로 사는 것은 아니다. 박수근의 그림이 감동으로 다가오기 때문이다. 아무리 가격 상승 폭이 높고 상승 속도가 빠르다 해도 마음에 들지 않는 그림을 살 수는 없다. 그림은 기본적으로 걸어놓고 보면서 즐거워야 한다. 그러나 정작 중요한 것은 돈이 있어도 박수근의 좋은 작품을 만날 기회가 많지 않다는 사실이다.

명작을 만났어도 잠시 주춤한 틈에 이미 다른 사람 품에 안겨버리는 일이 허다하다. 한번 컬렉터에게 들어간 작품이 다시 나오기는 쉽지 않다. 작품 수는 한정되어 있고, 그 가운데서 명작으로 인정받을 만한 작품은 더더욱 한정되어 있다. 게다가 작품을 사려는 수요는 그보다 더 많다. 그래서 박수근의 작품은 화랑이나 경매에 나올 때마다 높은 가격에 거래되는 것이다.

또한 박수근의 작품은 우리나라 사람이라면 누구나 공감할 수 있는 고유한 정서를 담고 있다. 박수근의 작품에는 '내용의 대중성'과 그러한 내용을 박수근만의 개성적인 형식으로 담아냈다는 '형식의 독창성'이 있다. 마지막으로 작품 수가 매우 적어 사고 싶어도 사기 어려운 '희소성' 때문에 특별히 높은 가치를 부여하는 것이다.

미술품 감상은 온전히 감성에 호소한다. 그렇지만 아트 컬렉팅은 다르다. 감성에도 호소하지만 동시에 이성적인 판단도 필요하다. 감성과 이성이 적절한 조화를 이루어야 훌륭한 컬렉터가 될 수 있다.

이 책은 미술 시장에서 실제로 경험했던 일들을 토대로 했다. 미술사적인 평가나 경제학적인 분석보다는 미술 시장의 현장과 그 안에서 벌어지는 일들을 생생하게 전달하려고 노력하였다. 또한 미술 시장에서 작품 가격을 책정할 때 무엇을 기준으로 하며, 어떤 용어로 설명하는지를 있는 그대로 전달하기 위해 실제로 경험한 일들을 예로 들었다.

아마도 미술품을 사기 위해서 화랑이나 경매장에 처음 가본 초보 컬렉터들은 그들이 도대체 무슨 말을 하는 건지 이해하지 못할 때가 많을 것이다. 그들에게는 그들만의 리그가 있다. 이제 여러분은 그들의 리그에 들어가야 하는 것이다. 그렇게 하려면 그들의 용어를 이해해야 한다. 조금은 비논리적인 가격 산출 방식으로 보이는 미술품 가격에도 그들만의 논리가 있다. 알면 알수록 재미있고 돈이 보이는 세계가 바로 아트 컬렉팅의 세계다.

이호숙

보는 방식을 바꿔라

Change
the way
of Looking

소유인가, 감상인가

—그림을 보는 방식은 목적에 따라 달라진다

그림을 좋아하느냐는 물음에 많은 사람들은 흔쾌히 '물론'이라고 대답한다. 그렇지만 어느 순간부터 그저 좋아한다고 말하는 것만으로는 뭔가 부족한 게 아닐까 하는 불안함이 감돌게 되었다. '내가 이 그림을 좋아한다고 말해도 될까? 왜 좋은지 물어보면? 작가의 예리한 리얼리즘적 시각과 세밀한 붓 터치에서 오는 차가운 감성⋯⋯, 뭐 이런 식의 전문적인 대답을 해야 하는 게 아닐까?' 하는 부담 때문이다.

사실 그림에 대한 감상은 단순히 좋거나 싫은 것, 애매모호하거나 잘 모르겠다는 식의 아주 자연스러운 감정의 즉각적인 반응만으로도 충분하다. 내 느낌을 다른 사람과 맞출 필요가 전혀 없기 때문이다. 그림을 좋아하는 사람들에게 "왜 좋습니까?"라고 물으면 "그냥 느낌이 좋아서"라는 대답만으로도 충분하다. 이는 매우 즉각적이고 솔직한 대답이다.

그 다음은 표현의 문제다. 자신의 느낌을 어떻게 아름답게 표현하는가? 이것은 훈련으로도 가능하다. 미술사나 미학, 예술학 등 미술에 대해 이야기

하는 책들이 넘쳐나는 시대다. 아주 가벼운 마음으로 자신의 코드에 맞는 책을 골라 보자. 알면 알수록 더 알고 싶은 욕망이 생길 것이다. 그것이 바로 미술이 주는 마술 같은 매력이다. 미술 작품에 담긴 전설을 찾아내는 것은 오랫동안 감춰왔던 지적 호기심을 자극하기에 충분하다.

그림은 인간의 감정에 신호를 보낸다. 이 신호는 모든 이들에게 똑같이 다가가지 않는다. 그림이 주는 신호는 그림을 보는 사람의 경험에 따라 각각 달리 해석된다. 그렇기 때문에 어떤 사람에게는 큰 감동을 주는 그림이 어떤 이에게는 전혀 그렇지 않기도 하다. 아름다운 것은 누가 보아도 아름다운 것이다. 이렇게 누구나 보편 타당한 아름다움은 자연 속에 있다. 그러나 우리가 예술 작품에서 기대하는 아름다움은 자연의 경이로움과는 다르다. 예술 작품 속에는 어떤 특별함이 담겨 있기를 기대하기 때문이다. 경이로운 자연의 오묘한 질서가 예술 작품 속에서 어떻게 표현되는가? 바로 이 점이 작가마다 다른 표현방식이다. 바로 여기서 예술 작품의 독창성이 나타난다.

모든 이들이 대상에 대해 느끼는 감정과 이미지가 다르듯 작가도 마찬가지다. 사람마다 사물의 이미지를 다르게 받아들인다. 그렇기 때문에 표현하는 방식이 서로 다른 것이다. 누구나 알고 있는 대상을 작가만의 해석을 거쳐 독특한 방식으로 재현하는 것이 바로 예술 작품이다. 작품이 보는 이들에게 시각적인 즐거움을 넘어서서 마음속에 깊은 감동의 여운을 남기는 것, 이것이 바로 예술의 순수한 목적이다.

예를 들어 '산의 화가'로 잘 알려진 박고석의 〈외설악〉은 작가가 체험한 산에 대해 그린 작품이다. 박고석은 산에 올라본 사람들이라면 한 번쯤은 보았을 법한 산 정상의 풍경을 그렸다. 그의 그림은 그리고 있는 사람이 산 속에 있음을 알 수 있게 하는 매우 독창적인 시점을 보여준다. 그래서 박고석

박고석, 〈외설악〉
캔버스에 유채, 53×65cm(15호), 1980년대,
추정가 5000만 원~6000만 원,
낙찰가 5700만 원,
케이옥션 2006. 1-21번

의 산은 다른 작가들이 그린 산과 엄격히 구분된다. 산과 호흡을 같이하는 작가 박고석, 그의 작품은 그래서 그 가치를 인정받는다.

작가마다 선택하는 소재, 주제, 재료와 기법이 다 다르다. 어떤 작가는 매우 일반적인 풍경을 아주 기발하고 새로운 시각으로 재현하기도 한다. 또 어떤 작가는 물방울이나 돌처럼 그냥 지나치기 쉬운 자연물을 소재로 삼아 묘사하여, 그 사물을 다시 새로운 눈으로 바라보게 한다. 어떤 작가는 모두가 끔찍하게 생각하는 살육의 현장을 세밀하게 묘사한다. 보는 이들에게 아름다움보다는 추한 느낌을 주는 컨템퍼러리 작품들도 있다. 예술에서 소재란 그야말로 무궁무진하다.

중요한 것은 그 소재 혹은 작가의 철학·사상을 어떻게 표현하고 전달하느냐에 있다. 어떤 소재를 선택하든 작가의 예술적 감성과 철학이 담겨 있고, 시대의 정신을 발견할 수 있다면 그 작품에 감동하는 이들은 분명히 있다.

그림을 좋아한다면, 내가 좋아하는 그림은 어떤 그림일까?

이는 기호에 대한 질문이다. 그림을 좋아하는 단계에서 그림을 갖고 싶은 단계로 올라가려면 취향의 문제는 매우 중요한 문제가 된다.

구상을 좋아하는가? 추상을 좋아하는가?

구상은 어떤 대상을 그렸는지 한눈에 알아볼 수 있는 그림이다. 추상은 풍경

이나 인물에 대한 작가의 느낌이 반영된 이미지의 표현이다. 공감할 수도 있고 그렇지 않을 수도 있다.

유화를 좋아하는가? 수묵화를 좋아하는가?

유화는 캔버스 위에 유화 물감으로 그리는 그림이다. 아름다운 색의 향연과 부드럽거나 거친 붓 터치로 대상을 표현하며 물감을 두껍게 혹은 얇게 발라 올리는 두께감의 표현으로 깊이 있는 느낌을 자아낸다. 수묵화는 문기文氣의 표현이라고도 한다. 힘의 강약과 먹의 농담에 따라 드러나는 기운생동의 움직임이 멋스러운 그림이다.

그림을 좋아하는 사람들은 그림에 대해 이야기하는 것을 매우 좋아한다. 때로는 가벼운 농담처럼, 때로는 깊이 있는 미학적인 분석으로 파고들기도 한다. 귀동냥으로 얻은 얕은 지식이든 연구를 통해 습득된 깊은 지식이든 간에 모두 다 그림에 대한 깊은 애정이 담겨 있다. 그림을 바라보고 감동하는 수준에서 한층 더 올라가, 그림을 이해하기 위해 연구를 시작한 사람들의 다음 단계가 바로 아트 컬렉팅이다.

그림을 소유한다는 것, 이것은 대단히 멋진 경험이 아닐 수 없다. 음악은 나만의 것이 될 수 없지만, 그림은 나만의 것이 될 수 있다. 누구나 좋아하는, 책에서나 찾아볼 수 있는, 그래서 갖고 싶어 하는 그림의 주인은 오직 단 한 사람이다. 그렇기 때문에 많은 컬렉터들이 그림을 수집하는 데 빠져드는 것이다. 많은 사람들이 안목이 뛰어나거나 돈이 아주 많거나 고상한 취미를 가진 특별한 사람들만이 그림을 산다는 편견을 가지고 있다. 물론 많은 컬렉터들이 그림에 대한 남다른 안목과 지식을 갖추고 있다. 그렇지만 그들도 처음 컬렉팅을 시작했을 때는 단지 그림이 좋다는 한 가지 이유로 그림을 사기 시작했을 뿐이다.

1 : 아트 컬렉팅의 시작

한 컬렉터는 100만 원 정도의 그림을 10개월 할부로 사기 시작했다. 그러면서 "나는 돈이 있는 사람이 아니다. 그냥 월급쟁이에 불과하다. 그렇지만 이 그림을 사게 되어 얼마나 행복한지 모른다"고 기쁨을 감추지 못했다. 처음 컬렉팅을 시작하는 이들은 이것저것 궁금한 점이 참으로 많다. 이렇게 궁금한 점들을 물어보고, 스스로 공부하면서 작품에 대한 안목을 키워 나가는 것이다.

그 컬렉터는 현재 미술 시장이 어떻게 형성되고 앞으로 어떻게 될지 꿰뚫는 전문가 수준에 이르렀다. 예산이 많지 않기 때문에 작품을 살 때도 신중하게 살펴보고 꼼꼼히 알아보고, 또 보고 다시 보고나서야 결심을 하고 샀다. 월급쟁이의 예산으로는 이 작품 저 작품 마구 사들일 수 없기 때문이기도 하거니와 성품이 워낙 꼼꼼하기도 했다. 덕분에 그 컬렉터는 해당 작가의 가장 중요한 연대의 중요한 소재의 작품을 정확하게 선별하여 수집할 수 있었다.

예를 들어 김창열의 〈물방울〉을 사려고 결심했다면, "1970년대에 그린 영롱한 물방울을 20호 정도의 사이즈로 사야겠다"는 식으로 구체적인 방향을 정하여 그 작품만 찾아다녔다. 이렇게 정확한 목표를 세워놓으면 훨씬 쉽게 컬렉팅할 수 있다. 처음에 100만 원짜리 그림을 카드 할부로 사기 시작한 이 초보 컬렉터가 확실한 투자 가치가 있는 작품만을 골라서 살 정도가 되기까지는 엄청난 연구와 노력이 필요했다. 그렇지만 그 시간들이 힘들다기보다는 즐거웠다고 하니, 그림을 알기 위한 노력과 투자는 즐겁고 보람 있는 만족감으로 되돌아온 것이 분명하다. 100만 원짜리 작품을 사는 일에도 덜덜

떨던 그가 1000만 원 이상가는 그림을 턱턱 살 수 있게 된 것은, 미술 작품의 소장 가치를 충분히 몸으로 체험했기 때문일 것이다.

일단 어떤 작품을 살 것인지 마음을 정하고 나면 그는 그 작품을 사기 위해서 화랑도 다니고 경매장도 다니고, 필요하다면 지방 화랑까지도 몸소 즐거운 마음으로 찾아갔다. 화랑을 다니면서 작가와 작품에 대한 정보를 나누고, 경매장을 다니면서 작품 가격에 대한 정보를 분석하고, 지방 구석구석을 찾아다니면서 그림에 대한 정열을 다시 한 번 확인하는 것이다. 그 행위 자체가 굉장히 좋은 공부가 될 수 있다.

아트 컬렉팅은 본인의 돈으로 그림을 직접 사는 데서부터 시작된다. 그림을 사보지 않고는 그림 값에 대한 감을 잡기가 쉽지 않다. 이는 그림을 컬렉팅하는 사람들이라면 누구나 공감하는 점이다. 10만 원짜리 판화부터 시작해도 좋다. 아트컬렉팅에서 중요한 것은 그림 값에 대한 감각이다. 이것은 책을 읽는다고 얻을 수 있는 것도 아니고 혼자 노력한다고 되는 것도 아니다. 화랑과 경매장을 돌아다니면서 다리품을 팔아야 얻을 수 있는 것이기에 매우 중요하며 값진 것이다. 이렇게 돌아다니다 보면 그림 값에 대한 감각이 어느 정도 생길 것이다.

그림을 좋아하는 것은 주관적으로 즐거움을 누리는 개인적인 향유다. 내가 좋아하는 그림에 대해 다른 사람과 기호를 맞출 필요가 없다. 그러나 그림을 소유하는 것은 차원이 다르다. 주관적인 즐거움을 누림과 동시에 타인의 기호에도 귀 기울여야만 한다. 다시 말해서 객관적인 평가를 무시할 수 없다는 이야기다. 소장하고자 하는 작품을 그린 작가가 어떤 작가며 앞으로 어떻게 될 것인가 하는 평가와 전망은 본인이 혼자 결정할 수 있는 것이 아니기 때문이다.

자기만의 그림을 찾아다니는 컬렉터들의 눈은 자신만의 주관적인 미감으로 객관적인 정당성을 발견하려고 노력한다. '내가 보기에 좋은 게 다른 사람이 보기에도 좋은 걸까?' 좋은 작품에 대한 컬렉터들의 찬사는 이상하리만큼 일치하는 부분이 많다. 이는 아마도 공통적으로 느끼는 아름다움에 대한 감각 때문일 것이다.

그렇지만 분명 취향은 있다. 아름다운 것과 좋은 것은 다르기 때문이다. 객관적으로 아름답지만 내게는 좋지 않을 수도 있고 객관적으로 아름다워 보이지는 않지만 이상하게 끌리는 그림이 있다. 어떤 그림이 더 가치가 있는지는 또 다른 문제다. 기본적으로 그림을 사야 한다면 우선적으로 자기 눈에 보기 좋은 작품을 골라야 한다. 앞에서 말했듯이 구상을 좋아하는지, 추상을 좋아하는지, 유화를 좋아하는지, 한국화를 좋아하는지 하는 자기의 기호를 파악한 뒤에 그 분야에서 가장 유망한 작가가 누구인지를 알아보는 것이 올바른 순서일 것이다. 자기의 기호와 상관없이 전망 좋은 작가의 작품이라면 무조건 산다는 생각으로 덤벼든다면 컬렉터만의 독창적인 시선이 담겨 있는 훌륭한 컬렉션을 만들 수 없으며, 아트 컬렉팅으로 얻을 수 있는 순수한 만족감도 느낄 수 없을 것이다.

2 : 컬렉터의 취향이 컬렉션의 개성을 만든다

구상 회화를 좋아하는 사람이 처음 컬렉션을 시작할 때 가장 먼저 접하는 작품이 있다. 두터운 마띠에르와 한국적인 소재로 선이 굵은 작업을 하는 사석원의 작품이다. 컬렉터들에게 처음으로 산 그림이 무엇이냐고 물었을 때 가

장 많은 사람들이 사석원의 그림을 샀노라고 대답했을 만큼 첫눈에 사고 싶은 마음이 들게 하는 작품을 그리는 작가이다. 그의 작품이 매력적으로 다가오는 이유는 해학적이면서도 순박한 소재가 우리 정서에 쉽고 친숙하게 다가올 뿐만 아니라 화려한 색채와 두꺼운 마띠에르로 표현되는 자신감 넘치는 붓 터치가 강한 인상을 심어주기 때문일 것이다.

2003년도에 사석원의 작품 두 점이 경매에 나왔다. 한 점은 호랑이를, 다른 한 점은 당나귀를 그린 작품이었다. 전시장에 작품을 보러 온 30대 젊은 부부가 그 작품에 관심을 보였다. 그러면서 경매는 처음 해보는데 얼마까지 따라가면 낙찰 받을 수 있을지를 조심스럽게 물어왔다. 추정가가 250만 원에서 300만 원 정도니 그 안이면 낙찰 받을 수 있을 것 같다고 설명해주었다. 그 정도면 괜찮겠다고 하면서 아들에게 줄 특별한 생일선물로 이 그림이 좋을 것 같다며 내일 아들과 다시 오겠노라고 다짐하였다.

사석원, 〈까치 호랑이〉
캔버스에 유채, 45×53cm(10호),
추정가 250만 원~300만 원,
낙찰가 250만 원,
서울옥션 73회 3번, 2003.

사석원, 〈당나귀〉
캔버스에 유채, 53×45cm(10호),
추정가 250만 원~300만 원,
서울옥션 73회 38번, 2003.

다음 날 전시장에 아들을 데리고 나와 작품을 보여주면서 이런저런 이야기를 나누는 모습은 참으로 보기 좋은 풍경이었다. 아마도 당나귀가 나을지 호랑이가 나을지 고민하는 듯 했다. 마음을 결정하고 경매하는 날 직접 응찰에 참여해서 호랑이를 200만 원에 낙찰 받았다. 긴장하면서 패들을 올린 끝에 큰 경합 없이 낙찰을 받고 난 후 기분 좋게 웃던 모습이 눈에 선하다. 그 작품이 10호였으니 당시 기준으로는 적절한 가격에, 현재 기준으로는 매우 저렴한 가격에 낙찰 받은 것이었다.

2007년 3월 케이옥션에서는 거북이를 그린 소품 10호가 1000만 원 선에 낙찰되기도 했다. 맘에 쏙 드는 작품을 아들 방에 걸어두고 즐기면서 더불어 구매가격 대비 다섯 배의 가치 상승까지 이루었으니 그림을 사는 것은 즐거움 그 이상의 것을 선사하는 것이 분명하다. 2007년 호황기인 사석원의 전시 화랑 시세는 10호가 500만 원이지만, 작품을 구하기 어렵다. 특히 작가의 주 특기인 동물을 그린 그림 시리즈는 인기가 많아 점점 프리미엄이 붙고 있다. 많은 동물 그림 가운데 가장 인기 있는 동물 작품은 투박함과 소박함을 그대로 대변하는 당나귀를 그린 것이다. 어느 작가의 작품이든 유독 인기 있는 소재가 있으며, 컬렉터라면 그것이 무엇인지 반드시 알아야만 한다.

이후 젊은 부부는 순수한 동심의 세계를 보여주는 변종하의 작품이나 설악산의 화려한 풍경을 담은 김종학의 작품 같은 화려하면서도 귀여운 구상 중심의 작품을 모았다. 시간이 흘러 지금은 매우 전문적인 시각으로 발전하여 젊은 작가들의 역량을 알아보고 작품을 구매할 만큼 높은 안목을 지닌 이름 있는 컬렉터로 변모하였다. 이처럼 컬렉터의 컬렉션에는 그들만의 뚜렷한 시선과 취향이 담겨 있으며 그림을 보는 안목이 성장하면서 컬렉션 역시 탄탄하게 다듬어진다.

컬렉션 시작에
꼭 필요한 기초 지식

우리는 그림을 보면서 많은 생각을 한다. 아무런 사심 없이 그림을 볼 때 우리는 그 그림을 감상하고 있는 것이다. 그림을 감상할 때는 별다른 사전 지식 없이도 그림과 교감을 하면서 감동을 얻을 수 있고, 오랫동안 쌓아온 미술 지식을 확인하면서 즐거워하기도 한다. 그림을 사기 위해서 바라본다는 것, 이것은 감상과는 차원이 분명히 다르다. 그림을 컬렉팅하기 위해서는 반드시 알아야 할 사항들이 있다. 똑같은 작품을 두고 그림을 감상할 때와 그림을 사고자 할 때 작품을 보는 눈이 어떻게 다른지 비교해 보도록 하자.

1 : 김환기의 〈답교〉

이 작품은 우리나라 추상 미술의 선구자인 수화 김환기의 작품이다. 1950년대는 김환기가 구상 작업을 하던 시기다. 이 작품의 전체적인 색감은 1950년

김환기, 〈답교〉
캔버스에 유채,
60×40cm(12호), 1954년,
추정가 1억 8000만 원 ~
2억 2000만 원,
낙찰가 2억 3000만 원,
서울옥션 91회 135번, 2004.

대에 잘 나타나는 김환기 특유의 청록색으로, 마치 우리나라의 청자 빛깔을 떠올리게 하는 아름다운 색이다. 당시 풍경을 그린 그림들에서는 이와 같은 김환기 특유의 전형적인 청록색을 많이 발견할 수 있다. 청록색을 가로지르는 붉은 소나무가 매우 인상적이다.

작품의 제목인 〈답교〉는 정월 대보름날 밤에 부녀자들이 모두 나와 다리를 밟으면서 1년 내내 다리에 병이 나지 않고 액을 면하기를 기원하는 풍습을 말한다. 고유의 풍습을 김환기 특유의 기법으로 표현한 이 작품은 표현의 세련됨과 소재의 전통성이 어우러져 아름다운 조화를 이루고 있다.

가로로 획을 그은 단순한 다리와 세로로 쭉 뻗은 소나무가 서로 교차하면서 만드는 공간을 중심으로, 왼쪽 위에 있는 밝은 보름달과 오른쪽 위에 서로 무리 지어 있는 여인들의 기호화된 모습이 대칭을 이루며 안정적인 구조를 만들어 내고 있는, 구성의 미가 절묘한 작품이다.

자, 이 작품을 사고 싶다. 무엇을 가장 먼저 눈여겨보아야 할까? 그것은 바로 왼쪽 아랫부분에 자리 잡고 있는 "whanki"라는 사인이다.

1 | 작가 사인

일반적으로 그림을 볼 때 전체적인 느낌을 가장 먼저 볼 것이다. 하지만 감상할 때 결코 눈여겨보지 않는 부분이 있다. 그게 바로 화가의 사인 부분이다. "Whanki"라는 사인은 오른쪽에 몰려 있는 이미지와 대칭되는 왼쪽 아

랫부분에 자리 잡고 있다. 사인을 왼쪽 아래에 두어 전체적으로 매우 안정감 있는 구도를 만들어 내었다. 이렇듯 작가는 사인을 아무데나 함부로 하지 않는다. 화면 앞에 사인이 들어가는 것이 구성상 맞지 않다고 생각하면 사인을 과감히 생략하기도 한다. 예를 들어 김환기의 1970년대 작품인 전면점화 작품에는 사인이 거의 캔버스 뒷면에 있다. 작품의 특성상 사인이 화면 앞에 놓이면 전체적인 구성에 방해가 되기 때문이다. 덧붙이면 작가의 사인은 작품이 진짜인지 가짜인지를 확인할 수 있는 가장 중요한 열쇠이기도 하다.

2 | 제작 연대

두 번째로 주의해서 봐야 할 것이 작품의 제작 연대다. 이 부분은 미술사에 대한 지식이 필요하다. 그렇다고 해서 긴장할 필요는 없다. 조금만 공부해도 쉽게 알 수 있기 때문이다. 김환기의 작품은 제작 시기에 따라 작품 경향이 뚜렷하게 달라진다. 1950년대 구상 시기의 작품, 1950년대 후반부터 1960년대 초 반구상 회화(〈영원의 노래〉, 〈산월〉 시리즈, 〈새〉), 1960년대 중반부터 1960년대 말 〈십자 구도〉와 〈색면 추상〉, 1970년대 〈전면점화〉. 이렇게 뚜렷하게 작품 스타일이 구분되는 예는 그리 흔치 않다. 이렇게 연대에 따라 뚜렷하게 스타일이 달라지는 작가의 작품은, 스타일을 구분 짓는 연대에 따라서 가격 평가가 달라지는 예가 많다.

3 | 작품 상태

세 번째로 신경 써야 할 것이 작품의 상태다. 작품의 보관 상태는 가격을 확정 짓는 데 결정적인 역할을 하기도 한다. 김환기의 〈답교〉는 1954년에 제작된 작품으로 50년이 넘은 작품이지만 보관 상태가 매우 좋은 편이었다. 이

럴 때 일반적인 작품 시세에서 플러스 요인이 될 수 있다. 예를 들어 김환기 구작이 호당 1500만 원 선에서 책정되었다면(2003년 시세 기준) 10호라면 1억 5000만 원이고 12호라면 1억 8000만 원이지만, 작품의 소재나 상태가 좋으면 2억까지 불러도 무방하다는 뜻이다. 그림은 소비자 가격처럼 확정적인 가격이 아니고 작품에 따라서 가격의 차이가 매우 크기 때문에 구매할 때 어느 한 군데라도 흠잡을 데 없는 작품을 사는 것이 최선의 선택이다.

4 | 작품 출처

네 번째로 중요한 것이 작품의 출처다. 우리나라에서는 작품의 출처를 묻는 것을 작품에 대한 모욕이라고 생각하는 경향이 있다. 소장자에게 작품의 소장 경위를 물으면 불쾌한 표정을 역력히 드러내면서 그런 걸 왜 묻느냐는 반응을 보이곤 한다. 그러나 실제로 작품의 좋은 출처는 작품 가치를 높이는 요인으로 작용한다. 같은 박수근의 작품이라도 중요한 미술관이나 유명한 컬렉터가 소장했던 작품이라면 가치 평가는 더욱 높아진다.

좋은 작품일수록 소장 경위가 짧고 뚜렷하다. 〈답교〉의 소장자는 변호사였다. 소장 경위는 김환기의 딸이 소장했던 작품으로 소장자 부인의 언니와 김환기의 장녀가 대학 동기였다. 작가의 사위가 파리로 유학을 가려고 할 때 도움을 준 이들 부부에게 감사의 표시로 이 작품을 선물했다고 한다. 이렇게 짧지만 확실한 소장 경위는 작품이 진품임을 입증하는 중요한 요소가 될 뿐만 아니라 작품 자체와 함께 작품에 얽힌 이야기들에 매료되는 많은 컬렉터들을 만족시킬 수 있는 요인이 되기도 한다.

2 : 김환기의 〈Mountains〉

수화 김환기의 1964년 작 〈Mountains〉이다.
강약의 리드미컬한 선의 움직임만으로 산과
강물과 구름과 달을 표현하고 있는 매우 감각
적인 작품이다. 특히 수화 특유의 투명하리만
큼 맑은 푸른색이 인상적이다. 자, 여기까지는
작품에 대한 편안한 감상이다. 미술사나 미학
에 대한 지식이 없어도 눈에 보이는 아름다움
을 있는 그대로 느끼면 그만이다. 이런 지식이
기본적으로 깔려 있는 전문가들이 보는 방식
과 느낌은 또 다르겠지만 말이다. 굳이 그들이
보는 방식을 따라갈 필요는 없다. 이 작품을
사고 싶다면 무엇부터 보아야 할까? 하나하나
다시 한 번 짚어보도록 하자.

김환기, 〈Mountains〉
캔버스에 유채,
64×48.5cm(15호), 1964년,
추정가 2억 2000만 원 ~ 2억 7000만 원,
낙찰가 2억 6500만 원,
케이옥션 2006. 1–13번

1 | 작가 사인

　오른쪽 아래에 "whanki"라는 사인을 발견할 수 있을 것이다. 감상할 때
작가의 사인을 유심히 보는 사람은 거의 없다. 그렇지만 그림을 사기 전에는
제일 먼저 이 사인을 확인해야 한다. 다시 한 번 강조한다. 사인을 보자. 작
가는 결코 아무 이유 없이 아무 곳에나 사인을 하지 않는다.
　특정 연대 작품 중에는 "whanki"가 아닌 다른 사인이 적혀 있는 작품도
간혹 찾아볼 수 있다. 그 사인은 그 연도에 제작된 작품 중에서만 찾아볼 수

있는 사인이다. 그 시기에 작가는 경제적으로 어려움을 겪고 있었다고 한다. 예술을 위해서 그림을 그리는 것이 아니고 생계를 위해서 그림을 그려야만 했던 것이다. 예술가의 자존심에 스스로 만족스럽지 않은 작품에 제대로 된 사인을 남기길 원치 않았을 것이다. 그래서 다른 사인을 남긴 것으로 추측된다.

이렇게 팔기 위한 그림에는 엄격하게 구분되는 표시를 남겼지만 이 사실을 아는 사람들은 많지 않다. 기본적으로 이런 정보를 알고 있어야만 환기 컬렉션에서 실패하지 않는다. 사인은 작품의 진위 여부를 판가름하는 기준이 될 수 있다. 작품은 그럴듯하게 흉내를 낼 수 있지만 사인은 작가의 필체이기에 흉내를 낸다 해도 눈에 거슬릴 만큼 어색하게 보이기 때문이다. 작가의 사인을 보는 것을 잊지 말자.

2 | 제작 연대

작품의 제작 연대를 확인하는 이유는 작가의 화풍을 미술사적으로 조명하기 위해서가 아니다. 제작 연대에 따라 작품 가격에 차이가 나기 때문이다. 김환기의 작품 중에서는 1950년대 후반 작품이 가장 귀하고 비싸다. 그 다음이 1960년대 초반, 그리고 1970년대 〈전면점화〉, 마지막으로 1965년에서 1969년 사이에 제작된 작품 순이다. 반복해서 강조하는 이유는 실제로 그림을 산다면 반드시 알아야만 하는 필수 사항이기 때문이다.

3 | 작품의 진위 여부

미술 작품에는 가짜가 있다. 가짜에 속지 않으려면 그림을 제값에 사야 한다는 기본적인 규칙을 지켜야 한다. 시세보다 싸게 준다고 할 때는 의심의 눈초리로 그림을 다시 한 번 자세히 보자. 좋은 작품은 절대 싸게 부르지 않는다.

4 | 작품 상태

작품 상태는 그림 값에 많은 영향을 미친다. 매우 귀하고 드문 대가의 작품이라도 작품 상태가 나쁘면 그 작가의 시세보다 훨씬 아래로 부를 수밖에 없다. 물론 작품을 보수한다고 해도 보수 자체가 이미 작품을 손상시키는 것이기 때문에, 작가가 처음 그렸을 때의 그 터치를 그대로 살려낼 수는 없다. 좋은 컬렉터가 되려면 작품 보관 방법에 대해서도 전문가가 되어야만 한다.

5 | 소장 경위, 전시 경력, 작품 수록처

작품에는 족보라는 것이 있는데 흔히 소장 경위, 전시 경력, 작품 수록처와 같은 것을 말한다. 그림은 어떤 사람이 소장했는지에 따라서 가격이 달라질 수 있다. 유명한 컬렉터가 소장했던 작품이라면 그 컬렉터의 안목에 점수를 더해서 가격은 더욱 높게 책정된다. 만일 두 번째 컬렉터도 유명한 컬렉터였다면 그 작품의 가치는 더욱 올라갈 것이다. 강조하지만 그림 값은 매우 유동적이기 때문에 작품을 살 때 시세보다 조금 높은 값을 부르더라도 하나하나 따져보아서 흠잡을 데 없는 작품을 사는 게 올바른 결정이다. 조금 비싼 듯해도 마음에 쏙 드는 완벽한 작품을 사면 충분히 즐긴 후에도 프리미엄을 붙이면서 만족스러운 가격을 받을 수 있기 때문이다.

좋은 족보를 만드는 것도 작품의 가치를 올리는 마케팅 방법 가운데 하나다. 그림을 소장하고 있는 컬렉터가 스스로 안목 있는 컬렉터로 명성을 얻을 수 있도록 노력하는 자체가 소장한 그림의 가치를 높일 수 있는 적극적인 방법이 될 수 있다.

3 : 장욱진의 〈달밤〉

장욱진, 〈달밤〉
캔버스에 유채, 38×45cm(8호), 1957년,
추정가 별도문의,
낙찰가 3억 5000만 원,
서울옥션 102회 127번, 2006

다시 한 번 감상을 위한 그림 보기와 수집을 위한 그림 보기가 어떻게 다른지 예를 들어보겠다. 재확인 학습이다.

왼쪽 작품은 장욱진의 1950년대 작품이다. 이 작품은 "단순한 것이 아름답다"고 했던 장욱진 화백의 간결하면서도 시적인 작품으로, 화면의 왼쪽 아래에 검정색 원과 그 위에 집, 집과 나란히 대칭을 이루는 반달, 그 사이에 한 마리 새가 거닐고 있는 풍경으로 화면을 가득 채우고 있다. 어렴풋하게 어둠을 밝혀주는 반달의 빛이 환상적인 느낌을 주는 화면 오른쪽 아래에 붉게 솟아오른 기둥이 왼쪽의 연못과 대칭을 이루면서 안정감 있는 구도를 이루고 있다.

장욱진이 일생 동안 주요 소재로 삼은 것은 집이다. 그는 그림을 그릴 때 가장 먼저 집을 그려 넣었다고 한다. 그에게 집은 가족을 상징하며 가족애를 느낄 수 있는 중요한 공간이었다. 그리고 사람, 나무, 새, 달, 해 등이 주요 소재로 늘 등장한다. 이 작품은 가족을 사랑하고 자연을 사랑하는 작가의 소박한 예술관이 잘 담겨 있는 작품이다. 이 작품을 사고 싶다면 어떤 각도에

서 살펴보아야 하며 무엇을 먼저 확인해야 할까?

1 | 작가 사인

이 작품의 왼쪽 아래에는 "UCCHIN. CHANG 1957."이라는 사인이 보인다. 장욱진은 대게 영어로 "UCCHIN CHANG"이라고 사인을 하거나, '旭(욱)'이라는 한자 사인과 함께 제작 연도를 한자로 써넣는다. 화면의 오른쪽 아래에 배치된 붉은 기둥과 같은 색으로 써넣은 "1957. UCCHIN. CHANG"은 그림의 구성에서 꼭 필요한 요소다. 앞에서도 말했듯이 작가는 사인을 아무데나 써넣지 않는다. 대칭과 균형을 중요하게 여긴 장욱진의 작품에서 사인이 어디에 있으며 작품과 어떤 조화를 이루는지 연구하는 것은 매우 의미있고, 재미있는 작업이다.

2 | 제작 연도

이 작품은 1957년도 작품이다. 장욱진 작품 중에서는 이 연대에 속한 작품이 가장 비싸다. 1950년대 작품의 특징은 작은 캔버스나 목판에 주요 소재인 집, 가족, 동물, 산, 달 등을 두꺼운 마띠에르로 표현한다는 것이다. 장욱진이 두꺼운 마띠에르로 표현한 것은 1950년대, 1960년대, 1970년대 초반까지다. 1960년대 작품은 기법은 비슷하지만 소재가 다르다. 1960년대는 장욱진의 실험기로 추상 작업을 하던 시기다. 엄밀히 말한다면 1950년대 작품과 1970년대 초반 작품은 색감이나 기법이 매우 비슷하다. 그렇지만 대상을 표현하는 방식은 다르다. 1980년대에는 물감을 바른 뒤 다시 닦아내는 기법으로 전통적인 수묵화의 느낌을 유화로 표현하였다.

모든 작가의 작품이 제작 연대에 따라서 가격에 차이를 보이는 것은 아니

다. 어떤 작가는 소재에 따라서, 어떤 작가는 기법에 따라서 가격 차이가 나기도 한다. 이는 작가의 작품 특징에 따라서 다르다. 장욱진의 작품 가격은 제작 연대에 따라서 가격 차이에 구분이 생긴다. 장욱진의 1950년대 작품은 엽서 한 장 크기도 안 되는 작은 소품임에도 호당 1억 5000만 원이 넘는다. 그 다음으로 비싼 것은 1970년대 초반 작품이고, 그 다음은 1960년대 추상 시기 작품, 마지막으로 1980년대 작품 순이다.

3 | 작품 재질과 상태

이 작품은 캔버스에 그린 작품으로, 채색을 한 유화 물감이 심하게 균열된 것으로 기억한다. 작품에 균열이 있을 때는 더 많은 균열을 막기 위해 작품을 보수하는 것이 좋다. 작품을 보수하면 작품 가격이 떨어지는 것은 아닌가 하고 우려할 수도 있지만 보수를 하지 않고 작품이 더 손상되는 것보다는 보수를 하여 손상을 막는 것이 작품을 위해서는 더 좋은 선택이다. 현 상태를 기준으로 더 이상 손상되지 않도록 막는 수준에서 보수를 멈춰야 하는지 완전히 보수해야만 하는지는 소장자가 판단해야 할 것이다.

4 | 전작도록

이 작품은 장욱진의 전작도록에 수록된 작품이다. 이처럼 작품 수록처가 명확하면 작품에 대한 신뢰도를 더 높일 수 있다.

여기서 잠시 〈전작도록〉의 중요성을 살펴보도록 하자. 국내 작가들 중에서는 〈전작도록〉으로 불릴 만한 화집을 가진 작가가 매우 드물다. 그렇지만 장욱진의 경우 모든 작품은 아니지만 체계적으로 작품이 정리, 수록되어 있는 화집이 있다. 이 화집은 작품을 구입할 때나 진위를 판정할 때 매우 유용

표 1-1 장욱진의 전작도록 구성

연도	특징
1950~1955년	이상 세계의 반어적 표현
1956~1961년	본격적인 형태의 단순화
1961~1964년	추상 실험
1965~1972년	정체성의 모색기
1973~1979년	전통 회화의 경향성
1980~1985년	수묵화적 경향의 절정기
1986~1990년	다양한 경향의 공존과 종합화의 시기

하게 쓰인다. 그러므로 장욱진의 작품을 구입하려고 할 때는 반드시 전작도록에 실려 있는지 확인하고 찾아보는 것이 좋다. 일단 전작도록에 실려 있다면 진품이라고 생각해도 되기 때문이다. 구매하고자 하는 작품을 실제로 보았는데 작품이 조금 어색하거나 느낌이 좋지 않다면 전작도록에 실려 있는 이미지와 꼼꼼히 대조해 봐야 한다. 전작도록에는 작품의 소장처와 전시 경력이 모두 기록되어 있기 때문에 해당 작품의 중요성을 주변의 도움을 구하지 않고도 판단할 수 있다.

전작도록을 통해 연대별로 작가의 작품이 어떻게 변하였는지 눈으로 확인할 수 있으며 작가의 예술철학이 작품에 어떻게 반영되고 있는지도 확인할 수 있다. 장욱진의 작품을 예로 들면, 희소성을 인정받으며 높은 가격을 호가하고 있는 1950년대 작품이 상대적으로 작품 수가 가장 적다. 그러므로 전작도록을 본 컬렉터들은 그의 초기 작품에 높은 가격을 주고 구입하는 것이다. 전작도록을 통해 전 시기에 걸쳐 1950년대 작품의 크기가 가장 작으며 그 작은 세계 안에 작가가 담고 싶은 소재들이 꽉 채워져 있는 것도 확인할

수 있다.

장욱진은 작은 그림을 그리는 작가다. 10호를 넘는 작품은 거의 찾아볼 수 없으며 1호도 안 되는 크기의 작품도 적지 않다. 특히 1950년대 작품과 1970년대 초중반의 작품이 그렇다. 그렇기 때문에 1950년대 작품 다음으로 1970년대 초중반 작품의 가격대가 높은 것일 수도 있다. 1970년대 초반의 작품은 1950년대 작품의 느낌을 많이 담고 있으면서도, 장욱진이 정체성을 찾기 위한 실험을 거친 후에 가장 신나게 그림을 그렸던 시기에 제작된 것들이다. 그리하여 이 시기의 작품은 1950년대 작품보다 희소성은 떨어지지만 작품의 완성도는 매우 높다고 평가된다.

1950년대 작품보다 희소가치가 떨어지지만 상대적으로 1980년대 작품과 견주면 1970년대 작품이 희소가치가 높을 것이다. 그렇다면 왜 작품 수가 가장 적은 1960년대 추상실험기에 그린 작품 가격은 높지 않을까? 강조하건대 왜 이 작품은 비싼데 저 작품은 비싸지 않을까에 대해 끊임없이 의문을 제기하고 그 이유를 찾아보는 습관을 들이자.

앞에서도 한 번 언급했지만 미술사에서 중요하게 생각하는 '새로운 모색기'가 미술 시장에서는 완성도 면에서 높은 점수를 받지 못하기 때문이다. 작품의 경향이나 작품의 주요 소재의 변화 과정, 연대별 특징 등을 한눈에 볼 수 있는 전작도록은 작가 자신에게는 물론 작품을 구매하고 싶어 하는 컬렉터에게나 작품을 판매하는 화상들, 작품을 감정하는 감정가들에게 매우 유용한 자료다.

대가의 대작이 훼손될 뻔한
아찔한 순간

예전에 있었던 일이다. 김환기의 1940년대 후반 작품인데 작가 도록에 수록된 작품이고, 작품 내용도 좋았다. 1940년대 후기 작품이었으니 매우 드물고 귀한 작품이었다. 직접 가서 작품을 보니 상태도 무척 좋았다. 작품을 보러 온다기에 소장자가 오랫동안 걸어두었던 액자를 특별히 바꿨다고 했다. 귀한 그림이라고 생각해서 주변에서 액자 만드는 사람을 직접 집으로 불러 눈앞에서 하도록 시켰다고 한다.

작품을 가지고 회사로 돌아와 이삼 일이 지나, 작품 확인 차 경매장으로 갔는데 표면에서 유화 물감이 떠오르는 것 같았다. 이상하다 싶어 작품 보수 전문가에게 보여줬더니 깜짝 놀라면서, 액자 때문에 좋은 그림이 다 망가지게 생겼다고 했다. 당장 조치를 취하지 않으면 그림이 못 쓰게 된다고 하며 작품을 맡겨놓고 가라고 했다. 소장자는 어떻게 그렇게 갑자기 상태가 안 좋아질 수 있느냐며 경위를 알고 싶다고 했다.

작품 보수 전문가는 액자에 어떤 문제가 있었는지를 보여주었다. 액자를 뜯어 살펴보니, 캔버스를 그림 크기로 오려서 뒷면에 모두 본드 칠을 한 다음 나무판에 그림을 붙인 것을 알 수 있었다. 이렇게 작품 전면에 왁스를 바르면 왁스가 마르면서 작품 표면의 유분을 함께 빨아들인다. 그러면 작품 표면에 균열이 가 작품 전체가 울어버려, 마침내는 작품 표면이 완전히 상하게 된다. 그래서 작품 크기도 책에 나와 있는 사이즈보다 조금 작았던 것이다. 게다가 작품을 오려서 나무판에 붙인 뒤 액자를 했으니 위아래 부분이 액자에 가려 실제 작품 크기보다 작아져 버린 것이다.

가장 시급한 것은 작품을 나무판에서 상하지 않게 떼어내는 일이었다. 하루라도 빨리 보수를 해야 더 심한 손상을 막을 수 있었다. 그러나 원상태로 돌리기는 이미 힘든 상태였고, 경매 시간에 맞추기도 힘들었다. 열흘 정도 보수 기간이 흘러, 마침내 전시 기간 하루 전에 모든 보수를 마무리하였다. 다행히 작품 표면은 손상 없이 매끈하게 보수하였고

깨끗하게 보존하였다. 표면에 손상이 가기 전에 일찍 조치를 취해 그나마 다행이었다. 이렇듯 액자를 바꿀 때도 세심한 주의가 필요하다. 액자를 잘못 맡겨서 대가의 대작을 훼손할 뻔한 아찔한 순간이었다. 좋은 작품은 구매부터 보관까지 항상 신중해야 함을 다시 한 번 일깨워준 사건이었다.

미술 시장 알기

Learn
the
Art Market

그림 값 산출 방법

그림값을 산정하는 가장 기본적인 방법은 그림의 크기를 나타내는 단위인 호수에 따라서 값을 매기는 것이다. 즉 크기에 따라 그림 값이 달라진다. 사실 호수로 그림 값을 책정하는 것은 올바른 방법은 아니다. 단지 그 방법이 가장 쉽게 시세를 추정하는 근간이 될 수 있기 때문에 편하게 사용하는 것이다. 그러나 크기만으로 가격을 확정지을 수는 없다.

작가마다 잘 그리는 사이즈가 있다. 예를 들어 장욱진은 작은 그림을 잘 그리는 작가다. 그렇기 때문에 장욱진의 작품 가격을 산정할 때 크기를 기준으로 하는 것은 분명 무리가 따른다. 또 작은 그림을 그릴 때는 또 다른 형식의 노고가 필요할 뿐만 아니라 작은 크기에 원하는 이미지를 담아내기 위해서는 오히려 더욱 심혈을 기울여야 할 때가 많기 때문에 단순히 작다는 이유로 큰 그림보다 가격이 낮아서는 안 된다.

그림 가격은 크기를 떠나 작품의 '완성도'에 따라 책정하는 것이 올바르다는 생각이 실제로 가격 형성에 반영되는 추세다. 작은 그림이 큰 그림보다

표 2-1 **호수표**

호수	F(Figure)/인물	P(Paysage)/풍경	M(Marine)/해경
0	18.0×14.0		
1	22.7×15.8	22.7×14.0	22.7×12.0
2	25.8×17.9	25.8×16.0	25.8×14.0
3	27.3×22.0	27.3×19.0	27.3×16.0
4	33.4×24.2	33.4×21.2	33.4×19.0
5	34.8×27.3	34.8×24.2	34.8×21.2
6	40.9×31.8	40.9×27.3	40.9×24.2
8	45.5×37.9	45.5×33.4	45.5×27.3
10	53.0×45.5	53.0×40.9	53.0×33.4
12	60.6×50.0	60.6×45.5	60.6×40.9
15	65.1×53.0	65.1×50.0	65.1×45.5
20	72.7×60.6	72.7×53.0	72.7×50.0
25	80.3×65.1	80.3×60.6	80.3×53.0
30	90.9×72.7	90.9×65.1	90.9×60.6
40	100.0×80.3	100.0×72.7	100.0×65.1
50	116.8×91.0	116.8×80.3	116.8×72.7
60	130.3×97.0	130.3×89.4	130.3×80.3
80	145.5×112.1	145.5×97.0	145.5×89.4
100	162.2×130.3	162.2×112.1	162.2×97.0
120	193.9×130.3	193.9×112.1	193.9×97.0
150	227.3×181.8	227.3×162.1	227.3×145.5
200	259.1×193.9	259.1×181.8	259.1×181.8
300	290.9×218.2	290.9×197.0	290.9×181.8
500	333.3×248.5	333.3×218.2	333.3×197.0

높은 가격을 호가할 수도 있음을 인정하자. 혹은 스케일이 클수록 그 작가의
스타일이 확연히 드러난다면 작은 그림보다 큰 그림에 더 높은 점수를 주어

야 할 것이다.

그림 값을 책정하는 일 자체가 절대적인 기준이 있는 것은 아니다. 그렇기 때문에 작품을 보는 안목과 작품에 대한 선호도, 희소 가치 등을 알아보고 열린 마음으로 접근해야 한다. 유연하고 넉넉한 마음으로 그림을 대하자. 같은 작가의 그림이라도 작은 그림의 내용이 더 좋다면 크기에 상관없이 알찬 그림을 고르는 것이 당연하다.

그림 값은 매우 유동적이다. 작가, 크기, 소재, 완성도, 선호도에 따라서 높게 또는 낮게 책정될 수 있다. 그렇기 때문에 그림 값은 확정 가격이 아닌 추정 가격으로 표시하는 것이다. 호수에 따라 가격을 산정하는 방식의 불합리성에 대해서는 대부분의 사람들이 공감하고 있다. 다만 호수를 기준으로 그림 값을 산정하는 것이 가장 쉽고 빠르기 때문에 여전히 가격 산정의 첫 번째 기준이 되고 있다. 그렇다면 다음의 표와 실례를 참고하여 호수에 따라 그림 값을 어떻게 산정하는지 확인해 보자.

임직순, 〈꽃〉
캔버스에 유채, 64.5×66cm(20호), 1987년,
추정가 2000만 원 ~ 3000만 원,
낙찰가 4000만 원,
서울옥션 104회 17번, 2006.

작가, 제작 연대, 작품 크기, 작품 재료, 작품 소재에 따라서 그림 값은 달라진다고 말했다. 임직순의 그림을 토대로 그림 값을 산출해 보자. 임직순은 색채의 화가로 불리는 우리나라 최고의 작가 중 한 사람이다. 작품은 매우 열정적이며 강렬하다. 특별히 인기 있는 작품은 화려한 색을 뿜내는 여러 빛깔의 꽃이 화병에 가득 담겨 있는 모습을 담은 그림이다.

이 작품은 1987년 작으로 꽃이 있는 정물

이다. 2006년 하반기 시세로 꽃 정물은 호당 150만 원에서 200만 원 선에 거래되었다. 이 가격을 기준으로 작품의 제작 연대, 상태, 소장 경위, 화면 구도, 색채 등의 요인에 따라 가격이 조금씩 달라진다. 이 작품의 추정가가 어떻게 산정되었는지 자세히 살펴보자.

표 2-2 **그림 값 산출방법**

	10호 기준
12호	10호의 1.2배
15호	10호의 1.4배
20호	10호의 1.6배
25호	10호의 1.8배
30호	10호의 2.4배
40호	10호의 3배
50호	10호의 3.6배
60호	10호의 4배
80호	10호의 4.6배
100호	10호의 5배
120호	10호의 5.6배
150호	10호의 6배
200호	100호의 1.6배
300호	100호의 2배
500호	100호의 2.5배
1000호	100호의 3배

* 그림 값 산출법은 작가, 작품마다 적용하는 비율이 조금씩 차이가 남.

임직순의 〈꽃〉은 캔버스에 그린 유화 작품으로 20호 크기의 작품이다. 소재는 꽃정물, 색채는 임직순 화백의 특성이 잘 살아 있는 오렌지색과 붉은색, 푸른색이 강렬한 조화를 이룬다. 작품 상태와 구도는 매우 좋은 편이다.

10호까지는 정비례로 계산한다. 계산법은 아래와 같다.

1,500,000×10=15,000,000

2,000,000×10=20,000,000

표 2-2의 그림 값 산출법을 참고하면 20호는 10호의 1.6배이다. 따라서 추정가는 다음과 같다.

15,000,000×1.6=24,000,000원,

20,000,000×1.6=32,000,000원이다.

위에서 살펴본 바와 같이 추정가는 2400만 원에서 3200만 원 선으로 잡는다. 그리고 구도와 색채의 완성도에 조금 더 점수를 준다면 2500만 원에서 3500만 원 선까지 상향 조정할 수 있다. 위탁자와 협의하여 가격을 조정한다면 2000만 원에서 3000만 원으로 낮출 수도 있을 것이다. 무리하게 하향 조정할 필요는 없으나 경매에서는 상대적으로 추정가를 낮게 책정하면 더 많은 경합을 붙일 수 있고 결과적으로 더 높은 가격까지 올라갈 때가 많다. 추정가를 책정할 때는 기존 경매 기록과 현 시세를 감안하여 가장 합리적인 선에서 책정하는 것이 좋다.

이 작품은 낮은 추정가와 높은 추정가를 조금씩 하향 조정하여 2000만 원에서 3000만 원으로 맞추었다. 여기서 그림 값에 1000만 원이라는 큰 가격 차이를 둔 이유는 무엇일까? 어떻게 그림 값이 2000만 원도 되고 3000만 원도 된다는 것일까? 너무 성의 없는 추정가는 아닐까?

일반적으로 작품 가격이 빠른 속도로 오르거나 추정가가 시세보다 낮게 출품되면, 추정가의 하한과 상한에 차이를 두는 예가 많다. 2006년 상반기에 출품된 이 작품 역시 과거 경매 기록보다 시세가 많이 올라 있었기 때문에 가격 차이를 크게 벌여놓은 것으로 이해하면 된다.

컬렉팅은 주관적 감상과 객관적 평가가 조화를 이뤄야 하지만, 기본적으로 중요한 것은 개인의 취향이다. 사람에 따라 그림 값 2000만 원이 비싸게 느껴질 수고 있고 싸게 느껴질 수도 있다. 이렇게 같은 그림을 두고 평가 기준이 다른 이유는 무엇일까? 여기에는 여러 가지 요인이 복합적으로 작용한다. 작품을 보는 눈이 제각기 다르고 이에 따라 평가도 달라진다. 어떤 사람에게는 임직순의 작품이 최고겠지만, 어떤 사람에게는 그렇지 않을 수도 있기 때문이다.

또 다른 요인으로는 작품을 산 시점을 들 수 있다. 작품의 시세가 높았을 때 샀는데 현재 시세가 그만 못하다면 조금 더 기다려야겠다고 판단할 수도 있겠고, 현재까지 그 그림을 보면서 감상했던 가치까지 생각한다면 조금 밑지고 팔아도 괜찮다고 판단할 수도 있다.

작품을 사는 것만큼이나 중요한 것이 작품을 파는 시점이다. 어떤 작가의 그림 값은 지속적으로 오르고, 또 어떤 작가의 그림 값은 조금씩 내려간다. 미술 작품의 가격 변동은 주가와 비슷하다. 블루칩이 있고, 안정적인 칩이 있다. 주가와 결정적으로 다른 점은 그림값은 주식처럼 폭락하지 않는다는 점과 가격이 떨어진다고 해도 좋아하는 그림은 여전히 자신의 소유로 남아 있다는 점, 그리고 그림을 보유하고 있는 동안 감상하면서 즐길 수 있는 소중한 시간까지 누릴 수 있다는 점이다. 주식은 숫자에 불과하지만 그림은 직접 눈으로 보고 즐길 수 있는 소유의 기쁨을 누릴 수 있다.

같은 방식으로 이왈종의 그림 값을 산출해 보자. 이왈종은 인간, 동물, 식물 모두가 평등하다는 도교 사상을 그림으로 표현하는 작가다. 그는 전통적인 재료인 두꺼운 장지와 현대적인 재료인 아크릴 물감을 사용하여 화사하면서도 동양적인 맛이 묻어나는 독창적인 양식을 만들어내었다. 그의 작품은 미술 시장이 지금처럼 좋지 않던 시기에도 꾸준한 인기를 얻었으며 최근

이왈종, 〈생활 속의 중도〉
장지에 아크릴릭, 56×46cm(10호), 1990년대,
추정가 300만 원 ~ 400만 원,
낙찰가 500만 원,
서울옥션 93회 74번, 2005.

들어 작품 가격이 상승하고 있는 추세다.

왼쪽의 작품은 화사한 분홍빛을 배경으로 매화나무의 매화가 만발한 모습을 담고 있다. 그 울창함 아래로 한 남자가 한가롭게 누워 책을 보고 있고, 뜰에는 강아지와 닭들이 자유롭게 노닐고 있다. 마당에 핀 수선화와 이름 모를 풀들이 한가한 하루를 더욱 풍요롭게 만들어준다. 그 옆에는 마음만 먹으면 언제든지 문명 세계로 달려갈 수 있는 자동차 한 대가 놓여 있다. 이보다 더 행복할 수 있을까?

이 작품의 크기는 10호며, 시세는 호당 30만 원에서 40만 원(2005년 1월 현재) 사이로 책정되었다. 2006년을 지나면서 이왈종의 그림 값은 호당 100만 원을 넘어서고 있으며 2007년 5월 이후 호당 300만 원을 향해 가고 있다.

이 작품이 출품된 시점인 2005년 전반기 시세인 호당 30만 원에서 40만 원을 기준으로 가격을 산출해 보자.

300,000×10＝3,000,000원

400,000×10＝4,000,000원

위의 과정을 거쳐 책정된 추정가는 300만 원에서 400만 원이다. 만약 이 작품이 20호였다면, 추정가는 다음과 같다.

3,000,000×1.6＝4,800,000원

4,000,000×1.6＝6,400,000원

추정가는 낮게는 450만 원에서 높게는 700만 원 선까지 생각할 수 있다. 소장자와 어떻게 협의하느냐에 따라서, 즉 내정가를 어떻게 정하느냐에 따라서 450만 원에서 550만 원, 500만 원에서 600만 원, 450만 원에서 700만 원까지 추정가는 조금씩 달라진다. 크기로 가격을 산정하는 호당 가격제는 가격을 산정할 때 가이드라인의 역할을 하는 정도며 이 가격을 기준으로 작품의 재질, 제작 연대, 색채, 구성 등의 요소에 따라 가격을 높여 부를 수도 있고 그렇지 못할 수도 있다.

가격을 결정짓는 여러 요소들에 따라 가격이 변할 수 있기 때문에 확정가가 아닌 추정가로 표현하는 것이다. 앞에서도 지적했듯이, 마지막으로 공개 거래된 가격과 현재 시세 사이에 차이가 크면, 작가의 작품 가격이 빠르게 오르고 있는 경우이다. 마찬가지로 소장자가 작품을 산 시점에 구매한 가격과 현 시세에 차이가 크면 추정가의 폭이 매우 클 것이다.

지금까지 호당 가격을 기준으로 그림 값을 산정하는 방법을 알아보았다. 강조하지만 크기로 가격을 산정하는 것은 기본적인 방법일 뿐이다. 호수표를 기준으로 산정된 가격에 근거하여 가격에 영향을 미칠 수 있는 여러 요인들을 적용한 후 최종 가격이 결정되는 것이다.

1 : 작가마다 호당 가격이 다른 이유

그림 값은 가격 정찰제가 아니다. 그림 값은 매우 유동적이기 때문에 가격을 파악하려면 몸으로 뛰어다니면서 정보를 습득할 수밖에 없다. 인사동 화랑을 돌아다니면서 직접 알아보거나, 경매 정보를 보면서 공부하거나, 유통 화

랑과 거래하면서 파악하는 등 본인이 부딪히고 느끼면서 정보를 얻어야 하는 것이다. 이렇게 체험을 통해서 파악한 그림 값이 상당히 모순적으로 느껴질 때가 많을 것이다.

미술품 경매 회사와 유통 화랑이 같은 작가의 작품을 두고 산정하는 가격이 다르며 인사동에 있는 유통 화랑마다 가격이 다르고 같은 작가의 작품인데도 청담동에서 부르는 가격이 또 다르다.

기본적으로 1차 시장이 있고 2차 시장, 그리고 3차 시장이 있다. 1차 시장이란 그림을 작가에게 직접 받아서 전시를 하고 작품을 판매하는 화랑이다. 2차 시장은 1차 시장에서 작품을 구입한 소장가들이 작품을 판매하는 유통 화랑이다. 3차 시장은 공개 경합으로 작품을 구매하는 경매 시장이다. 1차 시장에서 작품의 소유주는 작가다. 그러나 2차, 3차 시장의 작품 소유주는 전시회 혹은 다른 화랑에서 작품을 구입했거나, 경매를 통해서 낙찰을 받은 사람이다. 따라서 1차 시장과 2차, 3차 시장에서 부르는 가격에 차이가 나는 것이다. 1차 시장에서는 작가가 본인의 작품 가격을 결정할 수 있지만 작가의 손을 떠나 2차, 3차 시장으로 나온 작품에 대해서는 작가가 더 이상 작품 가격에 대해 왈가왈부할 수 없게 된다. 작가들은 이에 대해 '내 손을 떠났다'고 말하기도 한다.

그렇다면 왜 어떤 작가의 작품은 호당 100만 원이고, 어떤 작가의 작품은 호당 1000만 원일까? 작가의 작품 시세는 단기간에 형성된 것이 아니라 매우 오랜 시간에 걸쳐 형성된다. 시세표를 보면 대표작가로 인정받고 있는 작가의 그림 값은 예나 지금이나 한결같이 가격대가 높다. 예를 들어 박수근의 작품은 항상 다른 작가보다 월등하게 높은 가격대에 거래되었다. 단위만 달라졌을 뿐 현재도 가장 높은 가격을 호가하고 있다. 눈에 띄는 것은 1978년

에는 이중섭의 그림 값이 박수근의 두 배였다는 것이다. 2000년까지도 비슷한 시세를 유지했지만 2000년이 지나면서 두 작가의 가격 격차가 벌어지기

표 2-3 그림 값 시세표

작가명	크기	1978년	1989년	1991년	2000년	2006년
박수근	1호	100만 원	1500만 원~ 2000만 원	1억~ 1억 5000만 원	5000만 원	2억~3억
이대원	1호	6만 원	40만 원~ 50만 원	150만 원	100만 원	300만 원~ 350만 원
도상봉	1호	30만 원	500만 원~ 1000만 원	2000만 원~ 2500만 원	800만 원	1500만 원~ 2000만 원
권옥연	1호	15만 원	100만 원~ 150만 원	250만 원~ 400만 원	200만 원	250만 원~ 350만 원
유영국	1호	10만 원	180만 원~ 200만 원	800만 원~ 1000만 원	300만 원	650만 원~ 800만 원
오지호	1호	15만 원	200만 원	600만 원~ 900만 원	350만 원	450만 원~ 550만 원
박고석	1호	8만 원	150만 원	600만 원~ 700만 원	300만 원	350만 원~ 450만 원
임직순	1호	8만 원	100만 원~ 120만 원	300만 원	200만 원	130만 원~ 150만 원
최영림	1호	8만 원	100만 원~ 150만 원	400만 원~ 500만 원	2000만 원	150만 원~ 200만 원
이중섭	1호	200만 원	1000만 원~ 1500만 원	1억~ 1억 2000만 원	5000만 원	
김환기	1호	30만 원	500만 원~ 700만 원	1000만 원~ 2000만 원	500만 원	1500만 원~ 2000만 원
김흥수	1호		80만 원	500만 원~ 800만 원	300만 원	200만 원
김종학	1호		20만 원	30만 원	30만 원	100만 원
이왈종	1호		10만 원~ 15만 원	20만 원~ 30만 원		110만 원

출처 : 《월간미술》 1992년 5월호, 《아트프라이스》 창간호.

시작하였다. 이중섭의 그림 값이 하락한 이유는 작품 수가 상대적으로 매우 적기 때문일 것이다.

그림 값이 지속적으로 오르려면 희소성도 중요하지만 작품이 지속적으로 거래되는 것도 매우 중요하다. 작품이 소장자들에게 들어갔다가 다시 나오는 상호교환을 통해서 가격이 상승할 수 있다. 작품 소장자가 많지 않다는 것은 그만큼 목숨 걸고 작품을 마케팅할 만한 열성 단원이 많지 않다는 뜻이다. 미술사적인 평가와는 상관없이 말이다. 모든 소장자는 본인이 소장한 그림이 최고의 작품이라고 생각한다. 그렇기 때문에 될 수 있으면 많은 소장자들에게 작품이 들어가 있는 것이 좋다.

박수근의 작품은 유화를 비롯하여 드로잉, 수채화, 판화 등 한 경매에 적어도 두 점 이상씩 출품되어 왔다. 그리고 지속적으로 낙찰가가 조금씩 상승해왔다. 그렇지만 이중섭의 작품은 경매에서 찾아보기 어려웠고 유통 화랑에서도 작품을 구하기 어려웠다. 또 진품 여부에 대한 논란도 계속되어 상승의 돌파구를 마련할 수 없었던 것 또한 사실이다. 그러나 2006년 12월 케이옥션에서 진위를 논할 수 없을 만큼 확실한 이중섭의 명작이 출품되어 6억 3000만 원에 낙찰되었다. 연이어 2007년 3월 통영 시절에 그린 풍경화 한 점이 다시 출품되어 9억 9000만 원에 낙찰되면서 이중섭 작품 거래의 활로를 확실하게 열어놓았다.

시세의 흐름을 살펴보면 IMF로 타격을 입은 2000년에 가격이 하락하여 계속 그 수준을 유지하고 있다. IMF 이후 떨어진 그림 값이 아직 이전 수준을 회복하지 못했기에 앞으로는 점차 상승하리라는 낙관적인 전망이 많다. 새롭게 시장에 진출하는 컬렉터들은 적어도 IMF 이전 가격대를 회복할 것으로 기대한다. 오히려 우리나라 국민소득을 고려할 때 그림 값은 IMF 이전보

다 더 상승할 것이라는 전망도 있다. 이처럼 과거 시세의 흐름을 통해 다음 시세를 전망할 수 있다.

2 : 그림 값을 결정하는 요인

그림은 얼마나 많은 작품을 가지고 있느냐 하는 작품의 수보다는 어떤 작품을 가지고 있느냐 하는 작품의 질이 훨씬 중요하다. 동일한 크기와 재료, 소재로 그린 것이라 하더라도 특정 작품이 다른 작품보다 열 배 이상의 가치를 가질 수 있다. 작가의 대표작으로 특별하게 인정받을 수 있는 작품이라든지 미술사에서 중요하게 다뤄지는 작품, 작가의 중요한 전시에서 도록의 표지를 장식했던 작품, 높은 안목을 인정받는 중요한 컬렉터가 소장했던 작품이라면 시세보다 높은 가격에 거래된다.

1 | 그림값을 결정하는 객관적인 요인 — 제작연대, 소재, 재료, 기법

그림을 사기 위해서는 기본적으로 알아야 할 게 많다. 작가의 전성기 연대, 작품 소장 경위, 작가의 총 작품 수, 작품 재료, 기법, 호수 등은 기본적으로 알아야 하는 요소들이다. 그림 값을 결정할 때는 위와 같은 객관적인 평가 요소가 기준이 되지만 결국 작품의 완성도를 평가할 때는 주관적인 요소들이 작용하여 영향을 미친다. 같은 작가의 작품이라 하더라도 어떤 작품은 비싸게 부르고 어떤 작품은 낮은 가격을 부른다. 어떤 작가의 작품은 유독 특정 연대의 작품이 비싸고, 또 어떤 작가의 작품은 유독 특정 소재의 작품이 높은 가격에 거래된다.

작가마다 가격에 차이가 나는 요인이 다르다. 어떤 작가는 제작시기에 따라, 어떤 작가는 소재에 따라, 또 어떤 작가는 기법에 따라서 차이가 난다. 이는 미술사적인 평가와는 조금 차이가 있다. 미술사에서는 작가의 예술세계 전반을 이해하기 위하여 작품의 완성기뿐만 아니라 변환기, 침체기 등을 모두 중요한 요소로 본다. 그러나 미술 시장에서 바라보는 관점은 다르다. 미술사적 평가와 맞아떨어지는 때도 있지만 그렇지 않을 때도 많다.

작품 가격은 계속 오르락내리락한다. 빠른 속도로 가격이 상승할 때는 어제와 오늘의 가격이 다를 정도다. 2006년 한 해 동안에는 가격이 가파르게 상승했으며, 2007년 상반기에는 빠른 속도로 가격이 움직였다. 특히 2006년 동안 조금씩 가격 차이를 보이기 시작했던 특정 작품들이 큰 가격 차이를 만들며 상승하고 있다. 전반적인 상승 분위기에서 유독 가파르게 상승하는 작가의 작품들이 있으며, 이는 컬렉터들의 취향에 따라서 뚜렷한 선호도의 차이를 만들고 있다.

수요가 갑자기 많아진 근래에는 초보 컬렉터들의 취향이 가격 형성에 적극적으로 반영되고 있으며 그들이 좋아하는 작가들이 유독 높은 가격대에 거래되고 있다. 시장이 어느 정도 안정되면 개인적인 취향보다는 작가에 대한 미술사적인 평가나 향후 행보에 대한 기대 등 좀 더 전문적인 수준에서 컬렉팅이 이루어질 것이며 지금과 같은 과열 양상도 재조정될 것으로 예상된다.

2 | 그림값을 산출하는 주관적인 요인 ― 안목, 경험

그림의 가격을 결정하는 요인 중 작품의 제작 연대, 작품 소재, 작품 재료 등 객관적인 요소에 대해 살펴보았다. 그렇다면 이렇게 객관적인 요소를 만들어낸 근원적인 요인은 무엇일까? 그것은 그림을 보는 사람들이 공통적으

로 느끼는 미적 감각일 것이다.

제작 연대, 작품 소재, 작품 재료 등 객관적인 구별 요소들은 미술에 관심이 있는 사람이라면 누구나 쉽게 눈으로 판가름할 수 있다. 이러한 구분은 미술사가들이나 비평가들, 컬렉터들이 모두 인정하는 것이다. 그렇지만 분류된 요인들이 각각 가격 차이를 만드는 요인으로 작용한다는 것은 객관적인 요인을 떠나서 어떤 주관적인 감식안이 작용함을 의미한다. 특정 연대의 작품이 더 아름답다거나 특정 소재를 그린 작품이 더 좋다는 식의 구분 말이다. 여기서 주관적인 감식안이란 개개인의 개별적인 안목을 말하는 것이 아니라 그림을 보고 느끼는 보편적인 감성을 의미한다.

똑같은 연대에 똑같은 제작기법으로 똑같은 소재를 그린 작품이라 하더라도 가격 차이가 나타난다. 가격 차이가 나타나는 이유를 물으면 이 작품은 유독 '완성도가 높다'고 말한다. 그렇다면 "작품의 완성도가 높다"는 것은 무엇일까? 여기에서 철학적인 혹은 미학적인 용어로 깊은 성찰을 하고자 하는 것은 아니다. 다만 미술 시장에서 "완성도, 완성도"라고 말하는데, "과연 무엇이 완성도의 기준이 되는 것일까?" 하는 그저 평범한 의문이다. 이 완성도라는 일반적으로 통용되는 말에 안목이라는 요소가 개입되어 미술품 가격을 차별화하는 것이 아닐까?

작가가 좋다고 말하는 작품과 컬렉터가 좋다고 말하는 작품, 비평가가 좋다고 말하는 작품이 일치하는 경우는 많지 않다. 그렇지만 어느 한 작품을 두고 컬렉터들이 부여하는 점수는 놀랍게도 거의 일치한다. 한 초보 컬렉터는 이렇게 말한다. "나는 안목이 없다. 안목을 어떻게 키워야 하는지도 알 수 없다. 그래서 안목이 있다고 누구나 인정하는 전문가의 의견을 따르는 것이 옳다고 생각한다." 이러한 생각이 어느 정도는 맞을 수 있다. 모르는 부분에

대해서는 전문가의 의견을 따르는 것이 좋다. 그렇지만 이른바 미술 시장의 전문가라는 사람들 가운데서 실제로 그림을 사본 사람은 많지 않기 때문에 그들의 정보는 이론적인 틀에서 벗어나기 어렵다. 결국 최종 결정은 본인의 취약한 안목에 의존해야 하는 것이다. 작품을 직접 사본 사람만큼 뛰어난 안목을 지닌 전문가는 없다. 전문가의 이성적인 안목은 컬렉터가 원하는 경험적이면서 감성적인 욕구를 충족시키기에는 부족할 때가 많다.

안목이 없는 사람은 없다. 다만 자기 안목에 대한 확신이 없어 불안해할 뿐이다. 그 불안을 덜기 위해서 권위 있는 전문가의 의견에 의존하고 싶어한다. 정확하게 말하면, 권위 있는 전문가의 안목에 의존하는 것이라기보다는 그의 정보력에 의존한다고 보는 게 맞다. 그것은 안목과는 다른 이야기다. 권위 있는 전문가가 객관적인 통계를 대면서 좋은 작품이라고 권한다고 해도 내가 보기에 마음에 들지 않는 작품을 구매할 수는 없기 때문이다.

그렇지만 뛰어난 안목을 가진 사람은 반드시 존재한다. 뛰어난 안목은 태어나면서부터 가지고 있는 것이 아니라 후천적으로 자주 접하고 경험하면서 얻어지는 것이다. 고도의 감식안은 오랜 기간 동안 작품을 구입하면서, 그리고 구입한 작품을 깊이 있게 연구하면서 축적된 경험에 의해서 만들어진다. 이는 단시간에 만들어지는 것이 아니다. 또 같은 감식안을 가지고 있다 하더라도 컬렉터의 감식안과 미술관 학예사나 화랑주의 감식안은 각각 다르다. 그렇기 때문에 컬렉터의 눈에 좋아 보이는 작품과 미술관에서 좋게 보는 작품, 화상들이 좋게 보는 작품은 서로 차이가 날 수밖에 없다.

이런 말이 있다.

"아는 만큼 보인다."

이우환의 〈조응 correspondence〉을 보면서 모두가 똑같은 감동을 받으리라고

기대할 수는 없다. 이우환의 작품세계를 공부하고 이해하려고 노력해서 체화(體化)한 사람과 그에 대한 아무런 사전 정보 없이 작품을 대한 사람이 느끼는 감동의 크기는 다를 수밖에 없다. 이우환의 작품을 충분히 이해하고 그 작품과 공감을 이루는 컬렉터에게는 그 작품이 더없이 소중하고 귀하며 그래서 반드시 구입해야 할 작품이 되는 것이다. 그러나 이우환을 전혀 모르는 사람은 점 몇 개가 이렇게 비쌀 수 있느냐고 하소연한다.

사람들은 비슷해 보이는 작품들을 하나의 카테고리로 묶어 버리려는 습성이 있다. 예를 들면 이우환, 이강소, 정상화, 박서보, 정창섭 등은 '모노크롬'이라는 이름으로 하나의 기획 하에 묶여서 전시될 때가 많다. 각각의 작가들이 독자적인 작품 세계를 창출한 매우 의미 있고 중요한 작가들임에도 말이다. 편하게 이들을 '모노크롬 작가'라는 이름으로 묶을 수 있겠지만, 그들 각각의 작품세계를 개별적으로 연구하는 일을 결코 게을리 해서는 안 된다. 표면적으로 나타나는 결과물은 비슷해 보일지 몰라도 애당초 그들의 미술 철학은 각자가 서로 다르기 때문이다.

커다란 캔버스 위에 점 두 개가 찍혀 있는 이우환의 〈조응〉과 서정적인 추상풍경을 그린 이강소의 〈섬에서 from an island〉를 비교해 보자. 두 작품 모두 하얀 캔버스 위에 그려진 것보다는 그려지지 않은 부분이 더 많아 보인다. 그래서 비슷한 스타일의 작품처럼 보일 수 있다. 그렇지만 작품의 근원인 철학 체계는 다르다. 이우환과

이강소, 〈섬에서〉
193.9×130.3cm(120호), 개인소장.

이강소는 모두 모노하에서 근원적인 요소를 찾아볼 수 있다. 모노하란 '물 자체'를 의미한다. 모든 물질은 그 자체로 존재 의미를 지니고 있다는 것이다.

이우환의 초기 작업은 캔버스에 그림을 그리는 현재 작업과는 거리가 있었다. 두꺼운 철판을 세우고 그 앞에 돌을 세워놓기도 하고, 철판 위에 유리를 깔고 그 위에 돌을 던져 그 충격으로 자연스런 균열을 만들어내기도 하였다. 이우환이 이렇게 작업을 한 것은 두꺼운 철판과 돌이라는 다른 물질과 물질이 만나 서로 충돌하여 만들어내는 자연스런 관계를 보여주기 위해서였다.

그에게 중요한 것은 '우연', '만남', '관계', '조응' 등 눈으로 확인할 수 없는 추상적인 관념을 '돌', '철판', '유리' 같은 자연 그대로의 물질들을 재배열하는 그만의 방식으로 설명해 내는 것이었다. 그는 모노하 개념으로 존재의 의미를 규명하려고 하였다. 방법을 바꾸어 캔버스 작업을 시작한 1970 년대 초부터 현재에 이르기까지도 이러한 그의 철학은 흔들리지 않고 있으며 더욱 완고하고 심오하게 그러면서도 간결하게 표현되고 있다.

이강소 역시 초기에는 '그리는' 작업보다 예술 '행위'에 집중하였다. 이강소는 흙을 일정한 형태로 빚어 차례로 쌓아 나가는데, 하나씩 얹어가며 쌓는 것이 아니라 빚어낸 흙을 던져 저절로 탑처럼 쌓인 형상을 구워내거나 브론즈를 입혔다. 이 또한 모노하 이념에서 그 근원을 찾아낼 수 있다.

그럼에도 이우환이 '물질과 물질이 만나 이루어내는 현상'에 관심을 기울인다면 이강소는 '물질 세계를 넘어 어딘가에 있을 초월적인 세계'를 그린다는 점에서 근본적인 차이가 있다. 이우환의 미술 철학이 '물질 너머에 다른 존재가 없다'는 것이라면 이강소의 미술 철학은 '물질을 넘어서는 초월적인 존재가 있다'는 것이다. '없다'와 '있다'는 상반되는 개념이다. 이우환이

'존재Being' 자체를 중요하게 생각한다면 이강소는 '생성Becoming'에 더욱 매료되어 있다. 이렇게 다른 철학을 표현한 그들의 결과물을 똑같은 울타리로 묶어버리는 것은 전시 효과는 좋을지 몰라도 가치 평가로 본다면 손실이 아닐 수 없다.

그림 값을 만들어가는 것은 끊임없는 차별화 작업이기 때문에 비슷해 보이는 하나의 속성으로 묶어 버려서는 안 된다. 내가 가지고 있는 작품이 왜 가치가 있는지를 규명하기 위해서는 이 작품이 다른 작품에 비해서 무엇이 더 좋으며 어떤 가치를 더 가지고 있는지를 늘 연구해야 한다. 이 작품이 다른 작품과 같다거나 비슷하다고 평가 받는 것은 가치 평가 면에서는 유리할 것이 없다. 논리적인 차별화 작업이 필요하다.

안목이란 단순히 즉각적으로 호불호를 가려내는 기호의 산물이 아니다. 작품을 이해할 수 있는 준비가 얼만큼 되어 있느냐에 따라서 달라진다. 안목을 훈련하는 가장 쉬운 방법은 많이 보는 것이고 작품을 직접 구매해 보는 것이다. 내 돈을 들이는 만큼 작품을 고르는 시선이 더욱 날카로워지며 신중해질 수밖에 없다. 작품을 사야 할지 말아야 할지를 결정하려면 꼼꼼히 따져 보고 귀 기울이고 확인해야 한다. 그래서 아트 컬렉팅은 끊임없는 판단력이 요구된다. 이런 과정을 거치면서 안목은 점점 더 좋아지며 좋은 작품을 골라내는 특별한 '눈'을 갖게 된다.

그렇다면 '완성도 높은 작품'이란 과연 어떤 작품을 뜻하는 것일까? 완성도가 높다는 이유만으로 그 그림이 다른 그림보다 몇 배 이상의 가치가 있다면 이 완성도라는 말을 구체적으로 생각해봐야 하는 것 아닐까?

예를 들어 김환기의 완성도 있는 작품을 고른다고 하면 도록에 있는 작품으로 출처가 명확하고 1960년대 초반에 그려졌다는 연대가 명확하고, 마띠

에르가 두껍게 발라져 있어 얇게 발라진 타 작품과 엄밀하게 차별화되며, 형상 또한 뚜렷할 뿐만 아니라 상태도 매우 좋고, 사인이 확실하다는 식의 구체적인 설명이 뒤따라야 한다. 이러한 요소는 미술사적인 관점에서 완성도를 지적한 것이라기보다는 단순히 객관적인 사실만을 말하고 있는 것이다.

이러한 객관적인 사실을 보기 위해서는 그렇게 특별한 안목이 필요한 것은 아니다. 여기서 '형상'이라는 부분에서는 미학적인 아름다움을 느낄 수 있어야 한다. 하지만 '형상' 안에 녹아들어 있는 미학적인 요소를 아름답다고 느끼는 것은 전문가가 대신 해줄 수 있는 것이 아니다. 자기 눈을 믿어야 한다. 만일 자신의 안목이 부족하다고 생각한다면 그 작품에 대한 연구를 시작하자. 왜 그 작가의 바로 그 형상이 가격에 영향을 미칠 만큼 중요한지 자료를 찾아가면서 이해하려고 노력하다 보면 놀라울 정도로 안목이 향상될 것이다.

감동을 주는 그림에는 누구나 아름다움을 느끼는 보편타당한 미감이 있기 마련이다. 아무런 형상이 없는 추상화에도, 현란한 채색으로 표현되는 풍경화에도, 색으로만 표현되는 색면 추상에도 감동을 주는 공통적인 요소가 있다. 어떤 그림이 너무 좋아서 저 그림을 꼭 사야겠다 싶으면 나와 같은 생각을 하는 누군가가 반드시 있게 마련이다. 유독 인기가 있는 작품은 이와 같이 보편적인 아름다움을 느끼게 하는 요소가 더 많다. 그렇지만 내가 아름답다고 느끼는 부분에 대해서 애써 타인과 맞추려는 노력은 하지 말자. 그것은 안목이 향상되면서 저절로 이루어질 수 있기 때문이다. 누구나 아름답다고 느끼는 공통적인 미감으로 말미암아 어느 작품에 점수를 더 주기도 하고 덜 주기도 할 것이다.

어떤 작가의 특정 시기 작품 가격을 유독 비싸게 부른다 해도 많은 이들이

"그래, 그럴 수 있어, 이 작품은 특별하니까" 하면서 고개를 끄떡인다면, 그 작품은 조금 더 비싸게 거래될 수 있다. 반대로 특정 시기의 작품을 유독 비싸게 불렀는데 그 작품을 사는 사람이 아무도 없다면 그 작품이 그렇게 비쌀 이유가 없다고 판단한 것이다.

작가의 특정 시기 혹은 특정 소재의 작품이 유독 인기가 있어서 더 높은 가격을 호가할 수 있는 가장 근본적인 이유 중 하나는, 그 시기의 작품이 가장 아름답다든지 가장 좋다든지 하는 보편적인 감정이 서로 일치했기 때문이다. 그러므로 더 높은 가격을 불러도 작품을 구매하는 것이다. 어떤 때는 컬렉터들의 이러한 암묵적인 동의가 가격의 차이로 나타나는 것이 아닐까 하는 생각마저 든다. 결국 가격을 결정하는 데 큰 힘을 발휘하는 것은 작품을 구매하는 컬렉터의 안목이라는 사실을 다시 한 번 강조하고 싶다.

3 : 어디서 샀느냐에 따라 달라지는 그림 값

시장이 과열되면 그림을 바라보는 안목을 발휘할 기회조차 주어지지 않을 수 있다. 그러한 상황에서는 원하는 작품을 구할 수 있는 사람과 어떤 관계를 맺고 있는지가 힘을 발휘한다. 요컨대 이른바 블루칩 작가의 작품을 구할 수 있는 사람과의 관계를 말하는 것이다. 미술 시장에서는 명성이 매우 중요하다. 시장이 과열되었을 때 그 명성은 빛을 발할 수 있다. 오랫동안 꾸준히 작품을 구입해 온 컬렉터에게 좋은 작품에 대한 정보가 갈 수 있는 우선권이 부여될 때가 많기 때문이다.

미술 시장이 뜨겁게 달아오른 요즈음 (혹자는 시작이라고도 하고 혹자는

더 이상 가겠느냐고 말하기도 하는) 컬렉터의 발걸음은 숨 가쁘다. 이처럼 급변하는 시기에는 작품을 바라보는 안목과 함께 시장을 정확하게 보고 예측할 줄 아는 분석적인 눈이 필요하다. 하루하루 다른 작품 가격 상승에 동승할 것인지 아니면 다른 차를 탈 것인지, 고민 또 고민해야 한다.

납득할 수 있는 가격이 아니라면 과감하게 다른 곳으로 시선을 옮길 필요가 있다. 물론 이때도 타이밍이 중요하다. 대부분의 컬렉터들이 비슷한 생각을 하고 있기 때문이다. 조금만 타이밍이 빨라도 수작을 선택할 수 있다. 타이밍을 놓치면 수작보다 높은 가격으로 수작보다 못한 작품을 살 수밖에 없는 처지에 놓이게 된다. 또 다른 작품을 찾아 헤매야만 할까?

분석적인 시각으로 다음 작가를 미리 선점한 안목 있는 컬렉터들이 좋은 작품을 소장한 기쁨을 여유 있게 누릴 때, 뒤늦게 불붙은 새로운 컬렉터들은 '작품 가격이 오를 거라고 소문난 작가의 작품'을 사려고 애쓰지만 그럴수록 더 멀어질 뿐이다.

이때 중요한 것이 접근성이다. 그 작가의 작품을 구할 수 있는 사람과 가까운 관계인지 아닌지 하는 것이다. 어처구니없게 들릴 수 있지만 과열 양상을 보이는 미술 시장에서는 매우 중요한 요소임에 틀림없다. 그렇게 구하기 어려운 작품을 척척 구해내는 '미다스의 손'이 분명 있기 때문이다. 그러한 상황에서도 '미다스의 손'과 좋은 관계를 유지해 왔다면 일순위로 작품을 선택할 수 있는 기회가 주어지기도 한다. 이처럼 작품을 구할 수 있는 기회조차 주어지지 않을 정도로 과열된 시장에서는 작품을 구해 줄 수 있는 누군가 (갤러리, 작가, 소장자, 프라이비트 딜러)와의 친분은 생각지도 못한 행운을 안겨주기도 한다. 그렇기 때문에 그림을 살 때는 항상 올바른 태도로 정도를 가야 한다.

미술 시장이 호황일 때는 같은 작가의 비슷한 수준의 작품이라도 어디서 구매했는지에 따라 구매 가격이 달라진다. 예를 들어 2007년 현재 가장 뜨거운 관심을 몰고 다니는 작가의 경우 전속 화랑에서 작가와 화랑의 협의 하에 형성된 가격 테이블에서 거래되는 1차 시장의 가격과 소장자들에게 판매를 의뢰받아 위탁 판매하는 유통 화랑이라는 2차 시장의 가격, 그리고 공개적으로 경합을 유도하는 미술품 경매시장인 3차 시장의 낙찰 가격이 큰 격차를 보인다. 작품 구매를 원했지만 1차, 2차 시장에서 작품을 구하지 못한 컬렉터들은 경매에 참가하여 치열한 경합 끝에 시세보다 높은 가격을 주고 낙찰 받기도 한다.

이런 와중에도 오랫동안 작가를 지켜봐 온 컬렉터들이나 화랑과 좋은 관계를 유지해 왔던 컬렉터들에게는 합리적인 가격으로 작품을 구매할 수 있는 우선 순위가 돌아간다. 시장의 열기에 휩쓸려 뒤늦게 편입한 신규 투자가들과 컬렉터들은 안타깝게도 이런 기회가 쉽게 오지 않는다. 이런 투자가들은 서두르지 말고 천천히 신뢰 관계를 쌓아가는 것이 좋다. 이런 과열 양상을 바라보며 작가는 "그동안 지켜봐 준 극진한 컬렉터들에게 보답하게 되어서 기쁘다"고 말한다.

좋은 친분 관계로 작품을 구매할 기회가 주어진다 해도 여전히 선택의 폭은 좁다. 반드시 그 작가의 작품을 사야 하는 시기임에도 추천하는 작품이 마음에 들지 않는다거나 자신의 안목에는 와 닿지 않는데도 기회를 놓치면 다시는 살 기회가 없을지도 모른다는 생각에 작품을 구매하는 일들이 생길 수도 있다.

앞에서도 강조했듯이 그림을 사는 목적을 다시 되짚어보자. '컬렉팅'인가, '투자'인가? '투자'가 목적이라면 눈을 질끈 감고 사는 것이 맞다. 그러

나 '컬렉팅'이 목적이라면 과감히 놓는 것이 맞다. 사야 할 작가의 작품이 반드시 그 작품만은 아니며 시야를 넓히면 얼마든지 다른 작가의 작품을 발견해 낼 수 있다. 훈련된 안목으로 말이다. 시장이 과열되어 있을수록 조급한 마음을 버리고 시야를 넓혀야 겠다.

4 : 드로잉도 가치가 있을까?

드로잉은 작가의 작품 세계를 이해하는 데 중요한 역할을 한다. 드로잉이 원작보다 작가의 철학을 더 충실하게 담고 있는 경우도 있기 때문이다. 작가에 따라서 드로잉을 완벽하게 하는 작가가 있고 드로잉은 가볍게 하고 본격작업에서 변화를 주는 작가가 있다. 초보 수집가에게는 대가의 작품을 사는 것은 위험한 도전일 수 있다. 그림을 처음 사면서 몇 천만 원대에서 몇 억 원대까지 호가하는 대가의 작품을 덜컥 사들이는 결심을 하기란 그리 쉽지 않을 테니 말이다. 그럴 때는 대가들의 드로잉에 주목하는 것도 좋은 방법이다. 이른바 대가라고 일컬어지는 작가들의 드로잉은 본격 작품의 가격이 올라감에 따라 동반 상승할 가능성이 매우 높다. 실제로 박수근과 김환기, 천경자 등 대가의 드로잉은 확연하게 높은 가격 상승률을 보인다. 특히 작가의 마스터피스급 작품에 영감을 준 콘셉트 드로잉화라면 그 가치는 더욱 높아질 것이다. 이미 김환기의 과슈화나 박수근의 드로잉은 하나의 컬렉팅 아이템으로 분명하게 자리 잡았다.

드로잉만을 집중적으로 컬렉팅하는 컬렉터들도 있다. 종이에 연필로 그린 것에서부터 색연필, 크레파스, 매직화 등으로 그린 드로잉 속에는 작가의

자유로운 필력이 그대로 녹아들어 있기에 매력적인 컬렉팅 아이템이 될 수 있다.

5 : 똑같아 보이지만 가격은 다르다 ─ 오윤의 판화

[1]

오윤, 〈대지〉
광목에 목판화, 41.5×31cm, 1983년,
추정가 700만 원~800만 원, 낙찰가 1150만 원,
서울옥션 91회 107번, 2004.

[2]

오윤, 〈대지〉
종이에 목판화, 41.5×31cm, 추정가 60만 원,
낙찰가 160만 원, 서울옥션 2회 열린경매 45번, 2005.

앞의 두 작품은 오윤의 〈대지〉란 작품이다. 첫 번째 작품은 2004년에 1150만 원에 낙찰되었다. 두 번째 작품은 2005년에 160만 원에 낙찰되었다. 똑같아 보이는 두 작품의 가격이 이렇게 큰 차이가 나는 이유는 무엇일까? 짐작한 대로 매우 간단하다. 첫 번째 작품은 작가가 살아있을 때에 찍은 판화 작품이고 두 번째 작품은 작가가 작고한 후에 찍은 사후 판화이기 때문이다. 그렇다면 사후 판화와 생전 판화를 어떻게 구분할까?

첫 번째 작품의 왼쪽 아래에는 〈대지〉라는 제목이 있고 오른쪽 아래에는 "83 오윤吳潤"이라는 사인과 붉은색 낙관이 찍혀 있다. 두 번째 작품 아래에는 에디션 넘버가 적혀 있고 그 옆에 "대지大地"라는 작품 제목을 적어 넣었다. 오른쪽 아래에는 연도와 작가 사인은 없고 붉은색 낙관만 찍혀 있다. 분명 차이점이 있다.

일반적으로 판화 작품에는 에디션 넘버*가 있다. 다만 오윤의 작품에는 에디션 넘버를 찾아보기 어렵다. 에디션 넘버가 있다면 그 작품은 오윤이 살아있을 때 찍은 작품이 아닐 수도 있다는 의심을 해볼 필요가 있다. 또한 사후 판화에는 제작 연대와 사인이 없다. 아주 간단하다. 알면 쉽지만 모르면 어렵다.

오윤은 1980년대 민중 미술의 아이콘과 같다. 마흔 살의 젊은 나이에 요절한 오윤은 판화 작업을 하기 전에는 조각을 했다. 그래서 "그의 칼 맛은 다

★ 2007년 7월 서울옥션에 출품되었던 작품 〈애비〉에는 에디션 넘버가 적혀 있다. 생전 판화임에도 에디션 넘버가 적힌 예는 매우 드물다. 출품되었던 〈애비〉의 에디션이 총 20개였다면 다른 작품도 그 정도의 에디션이 있는 게 아닐까 하는 추측을 불러일으키기도 한다. 이처럼 에디션이 있는 생전 판화가 처음으로 공개됨으로써 오윤의 판화 작품에 대한 연구가 새롭게 이루어져야 할 것으로 보인다. 또한 오윤을 판단하는 가치가 단순히 유일성으로만 해석하는 것이 올바른 것인지에 대한 논의도 필요할 것이다.

르다"는 평가가 나오는 것이다. 그의 작품 속에는 민족의 한과 신명이 녹아들어 있다. 그가 파내는 선에는 우리 민족만이 느낄 수 있는 감성이 절묘하게 숨쉬고 있다. 미묘한 선의 흐름만으로도 어깨춤이 덩실거리는 표현을 한다거나 슬쩍 쳐다보는 눈초리 속에서 분노의 정한을 느낄 수 있는 참으로 독특한 작가만의 선이다.

이처럼 같은 민족만이 느낄 수 있는 고유의 정서를 어떻게 표현할 수 있었을까? 그의 작업에서 판화 작품은 결과물에 지나지 않는다. 그는 하나의 판화를 만들기 이전에 엄청나게 많은 분량의 드로잉을 한다. 특히 〈대지〉 한 작품을 위해 드로잉을 한 분량만도 백 장이 넘는다고 한다. 그래서 〈대지〉를 그의 대표작이라고 보는 견해도 많다. 이처럼 많은 드로잉을 거친 후에 찍어낸 작품이기에 무심한 듯 보여도 선 하나하나가 살아있는 느낌을 줄 수 있는 것이다. 그래서 어떤 이는 판화 작품보다 드로잉 작품을 더 중요하게 여기기도한다. 실제로 그의 드로잉은 판화와 비슷한 가격대에 거래되어 왔다.

기본적으로 판화라는 것은 계속 똑같이 찍을 수 있기에 가격대가 높지 않다. 그런데 여기서 주목해야 할 점은 오윤이라는 작가의 기질이다. 오윤은 작품의 완성에 큰 의미를 두지 않았다고 한다. 항상 과정이라고 생각했던 것이다. 그가 진정으로 이루고자 했던 작업은 벽화 작업이었다. 그렇기 때문에 작품이 완성되어야만 넣을 수 있는 사인을 거의 하지 않았던 것이다.

추측건대 찍어낸 판화는 많더라도 에디션 넘버를 적어놓고, 사인을 하고, 낙관을 찍어 넣는 판화에 있어서의 완성을 의미하는 형식적인 요소를 모두 갖춘 작품은 찾아보기 어려울 것이다. 그가 작품에 정확한 사인을 했다면 분명 어떤 필요에 의한 것이었으며, 그 필요성은 개인전을 위한 것이었다. 그렇기 때문에 그의 작품에 적혀 있는 연도는 그의 전시 시기와 대부분 일치한

다. 중요한 것은 그의 작품 중에서 작품 제목, 제작 연대, 작가 사인, 낙관 이 네 가지를 모두 갖춘 작품은 많지 않다는 것이다. 이 네 가지 모두 있고 특히 종이가 아닌 광목에 찍은 작품이 하나의 작품으로서 높은 평가를 받는다.

이처럼 똑같아 보이지만 가격이 확연하게 차이가 날 경우 그 이유가 무 엇일까를 곰곰이 생각하고 파고들어야 한다. 이유 없이 가격에 차이가 날 리는 없을 테니까 말이다. 기본에 충실하고 상식에 준한다면 결코 실패할 일은 없다.

미술 시장의 뜨거운 감자
— 위작 논란

2004년도의 일로 기억된다. 전화로 충청도 제천이라며 경매에 박수근 작품을 내고 싶다고 했다. 박수근의 작품에 항상 목말라 있었기에 귀가 번쩍 뜨였다. 그래서 작품을 보러 가겠다고 했다더니 괜찮다고, 작품을 택배로 보내겠다고 하는 것이다. 몇 억을 호가하는 박수근의 작품을 택배로 보낸다는 게 상상이나 가는가? 이상하다는 생각이 들었지만 경매 마감일이 임박했고 주요 작품이 워낙 없었기 때문에 굳이 제천으로 내려가겠다고 말했다. 90퍼센트 이상은 허탕을 각오하고 떠난 출장이었다.

차를 타고 네 시간 정도를 달려서 제천에 도착했다. 박수근 작품 소장자가 역에서 기다리고 있었다. 소장자는 박수근 작품이 담긴 것처럼 보이는 낡은 쇼핑백을 들고 있었다. 남아 있던 10퍼센트의 기대감 마저 낮아지는 기분이 들었다. 점심시간 즈음에 도착했기 때문에 가벼운 식사를 시키고는 낡은 쇼핑백에서 박수근 작품이라며 작품 두 점을 아무렇게나 꺼내어 보여주었다. 작품을 열어 보니 정말 기가 막히는 작품이었다. 그렇게 대단한 가짜는 처음 보았다. 누가 봐도 가짜인 작품에 보증서까지 붙어 있었다. 모 대학교 미술사학과 교수의 작품 보증서와 작품에 대한 견해까지.

가짜 그림은 대부분 매우 어둡고 선이 둔탁하다. 가짜 그림을 보는 것은 대단히 기분 나쁜 경험이다. 눈앞에서 사기 당하는 기분이 든다. 그럴 때면 실망스러운 마음으로 소장자를 다시 한 번 쳐다보게 된다. 사기꾼과 대면하고 있는 기분, 당하지 않고는 알기 어려울 것이다.

소장자는 천연덕스럽게 자신의 집으로 가자고 제안했다. 집에는 박수근뿐만 아니라 김환기, 최영림 등의 작품들이 많이 있다고 하면서 '골라세!' 가져가라는 것이다. 대가들의 작품을 골라서 가져가라는 황당한 제안을 받고 제천까지 왔으니, 하는 마음으로 따라 들

어갔다.

대가의 작품을 소장한 사람이 사는 집치고는 매우 허름해 보이는 아파트였다. 아파트로 들어서자 칙칙하고 격 없어 보이는 작품들이 방바닥을 굴러다니고 있었다. 발로 툭 차이는 그림을 집어 들어보니 "whanki"라는 사인이 적혀 있었다. 1965년대 스타일을 흉내 낸 것처럼 보였다. 거실에는 한국미술에 대한 도록이 빼곡하게 들어차 있었다. 도록들을 보면서 연구해 가면서 가짜 그림을 만들어내는 듯했다. 소장자는 문화재급인 단원 김홍도의 그림도 있노라고 자랑스럽게 말했다. 다급한 마음에 갔었던 제천 출장은 위작의 산실을 방문했던 좋은(?) 경험으로 남아 있다.

몇 개월 후, 경매로 한 소장자가 박수근 작품을 위탁했다. 담당자를 만나지 않고 그냥 작품을 맡겨두고 간 터라 어떤 그림인지는 알 수 없었다. 작품을 확인하기 위해 경매장으로 들어섰는데 얼마 전 제천에서 봤던 그 작품이 떡 하니 놓여 있는 것을 보고 깜짝 놀랐다. 분명 소장자의 이름은 달랐다. 소장자에게 물어보니 제천에서 박수근의 작품을 1억 5000만 원에 샀다며 2억 원은 받아야 한다고 말했다. 제천의 그 사기꾼이 결국 해 낸 것이다. 이렇게 가짜를 사는 사람이 있기 때문에 가짜를 만들어내는 사람이 있는 것이다. 당시 시세가 2억 원 정도였으니 1억 5000만 원은 좋은 가격이라고 판단했을 것이다. 그림은 보지 않고 돈만 보고 내린 결정은 결국 위작을 산 것으로 끝났다.

대가의 작품을 싸게 사려는 욕심이 이러한 크나큰 불이익을 가져오는 것이다. 좋은 작품은 제값을 주고 사야 한다는 사실을 다시 한 번 명심해야겠다. 그림도 유명 화랑이나 경매를 통해 구입한다면 크게 걱정할 필요가 없다. 위작으로 판명 날 경우 적어도 원금을 회수할 수는 있을 테니 말이다. 개인적으로 아는 사람을 통해 산다든지 화랑가를 돌아다니다가 맘에 드는 작품을 구입할 때는 반드시 감정서를 받아두는 것이 좋다. 미술 작품에는 족보가 필요하다. 언제 어느 화랑에 전시되었는지, 전시 도록에 그 작품이 실려 있는지, 작가의 화집에 그 작품이 수록되어 있는지 등은 기본적으로 살펴보아야 할 것들이다. 전시기록도 없고, 화집에도 없는 작품일 경우 반드시 소장 경위를 물어봐야 하며, 그 소장 경위를 토대로 믿을 만한 감정기관에 감정을 요구하는 것이 안전하다.

작가별 분석

Analyze
the Price
of Art

전략적 미술투자의 첫걸음
– 그림값 분석

이제부터는 취미가 아니라 투자의 시각으로 접근해 보자. 그림을 보면서 투자를 생각한다면 감성에만 호소할 수는 없다. 정확한 데이터를 바탕으로 한 근거가 필요하다. 그림 값을 말할 때 항상 언급되는 논문인 메이 앤 모제스 (Mei & Moses*)의 〈투자로서의 예술과 명작들의 언더퍼포먼스** Art as Investment and the Under performance of Masterpieces : Evidence from 1875~2002〉는 1875년부터 2002년까지 거래된 경매 기록을 기초로 같은 작품이 두 번 이상 거래되었을 때 가격이 어떻게 변동하였는지를 살펴보았다. 그리고 그 변동을 토대로 시장의 가격 상승률을 산정하여 객관적인 정당성

★ Art as Investment and the Underperformance of Masterpieces : Evidence from 1875~2002, (With M. Moses), American Economic Review, 2002, 92, 1656~1668.
★★ 언더퍼포먼스란 "기준" 이하의 수익률을 의미한다.
★★★ Mei & Moses가 가격상승을 보여주기 위한 기본적인 방법은 두 번 이상 거래된 동일한 작품을 찾아내는 것이다.

을 인정받았다.

　논문에 따르면 메이 앤 모제스가 확인한 두 번 이상 거래된 동일한 작품 쌍이 4896개인 반면 국내 미술 시장은 공개된 전체 양이 9000여 건에 지나지 않는다. 물론 두 번 이상 거래된 작품 또한 거의 찾아보기 어렵다. 그리하여 메이 앤 모제스의 방법을 따르되 같은 작품이 두 번 나오기 어렵기 때문에 같은 가격으로 인정받을 수 있는 수준의 작품을 선정하여 비교하는 방법을 선택하였다. 비슷한 크기, 비슷한 유형의 작품을 선정하여 작가별로 가격 상승률을 확인해 보도록 하자.

박수근,
불패의 신화

2000년부터 시작된 박수근 신화는 2007년까지 지속적으로 경매 기록을 갱신하면서 그 명성을 쌓아가고 있다. 이와 같은 놀라운 기록은 IMF 이후 식어 있던 미술 시장에 새로운 활기를 불어넣으면서 미술품 거래에 큰 활력소가 되었다. 공개 거래로는 어려울 것만 같았던 10억 원 선을 돌파한 이후로 20억 원을 넘어서 2007년 5월에는 마침내 50억 원 선에 다다른 것이다. 박수근의 놀라운 가격 상승률은 그림 시장 가격 전체에 큰 영향을 미치고 있다.

　박수근의 유화는 호수 개념으로 가격을 설명하기 어렵다. 그가 사용한 하드보드는 작가가 임의로 잘라서 사용했기 때문에 1호가 채 안 되는 작품에서부터 1호보다 크지만 2호보다는 작다든지, 3호는 안 되지만 2호보다는 크다든지 하는 경우가 많다. 그렇기 때문에 호당 가격으로 산정하는 데는 무리가 따른다. 그의 작품은 내용, 색채, 구도, 사인에 따라서 비슷한 추정가로 시작했다 하더라도 그 결과는 다르게 나타난다.

1 : 작품 스타일 분석

1 | 1950년대

작품 주제로는 아기 업은 소녀, 노상, 시장의 여인들, 한일閑日, 판잣집 등이 주로 등장한다. 1950년대 작품의 특징은 무엇보다도 검고 뚜렷한 윤곽선이다. 완만하고 부드러우면서도 뚜렷한 검은 윤곽선의 흐름으로 대상을 보다 명확하게 표현하고 있다. 동적인 인물보다는 멈춰 있는 순간의 모습을 세밀하게 묘사한다. 배경보다는 인물 위주로 표현된 작품이 많다.

〈노상〉
목판에 유채, 13x23cm, 1950년대,
추정가 4억 원~6억 원,
낙찰가 4억 7000만 원,
서울옥션 103회 32번, 2006.

2 | 1960년대

주요 주제로 귀로, 나무, 나무와 아이들, 공기놀이 하는 소녀들, 노상이 등장한다. 특히 가장 눈에 띄는 소재는 1950년대 작품에서는 많이 등장하지 않았던 〈나무〉가 주요 소재로 등장하고 있는 점이다. 1950년 대 작품에 비해 윤곽선이 흐릿하고 배경 속에 인물이 녹아 들어 있는 느낌이다. 앉아 있거나 서 있는 인물을 세밀하게 묘사하고 있는 작품과 더불어 어딘가를 향해 가고 있는 인물들이나 공기놀이를 하고 있는 소녀들의 동적인 모습을 담은 풍경이 많다. 1950년대 작품이 인물을 강조했다면

〈귀로〉
하드보드에 유채, 23.3×4.2cm, 1964년,
추정가 4억 9000만 원~5억 5000만 원,
낙찰가 4억 9500만 원,
케이옥션 2006. 12-19번

1960년대 작품은 배경과 어우러져 있는 인물들이 등장한다. 1950년대 작품이 짙고 어두운 갈색조 화면에 두터운 마띠에르로 바른 투박한 화면이 특징이라면 1960년대 작품은 조금 더 다듬어진 화면과 화사한 파스텔 톤의 색을 덧발라 경쾌하면서도 세련된 느낌을 찾아볼 수 있다.

2 : 가격 분석

1 | 호수에 따른 가격 상승률

● 0호

박수근의 작품 가운데는 유독 손바닥만한 작품들이 많다. 이렇게 작은 공간 안에 작가는 여러 가지 이야기를 담는다. 그는 1960년대에 흔하게 볼 수 있었던 거리 풍경을 다양한 각도로 그려 넣었다. 작은 공간이지만 특유의 소재와 색감, 이야기가 모두 담겨 있는 것이다.

도판을 살펴보면, 2004년 2억 6000만 원, 2006년 3월 3억 7000만 원, 2007년 5월 4억 1000만 원으로 동일 크기를 기준으로 작품 가격이 계속 상승하고 있다. 0호 작품은 2002년부터 2007년까지 지속적으로 상승하고 있다.

● 1~2호

1~2호 크기의 작품은 2005년 5억 2000만 원, 2006년 6억 6000만 원, 2007년 7월 10억 6000만원으로 상승하고 있다.

2006년 1월 케이옥션 경매에 출품된 〈나무가 있는 풍경〉은 6억 6000만 원

에 낙찰되었다. 이 작품의 낙찰을 기점으로 그동안 호당 가격을 어느 정도 유지해 오던 박수근 작품의 가격선이 급상승하였다. 크기가 아니라 작품의 내용에 따라서 가격이 달라질 수 있다는 것을 공개적으로 증명한 것이다. 2007년 7월 경매에서는 동일한 연대의 세로로 긴 작품이 10억 6000만원에 낙찰되면서 박수근 그림값 상승에 속도를 붙여놓았다.

이처럼 2호가 안 되는 그림마저도 10억대를 넘기면서 박수근 그림은 더 이상 개인 컬렉터가 소장하기에는 너무 먼 그림이 되어가고 있다. 박수근의 작품을 호당 가격으로 묶어두기에는 작품의 내용이 천차만별이며 각각의 소재에 따라 선호도가 조금씩 다르기 때문에 작은 그림이지만 큰 그림보다 비싸게 거래가 되는 경우도 많아지고 있다.

● 3호

박수근의 작품 중 크기가 3호라면 그가 담아내고 싶은 이야기들을 여유롭게 담아낼 수 있을 정도의 공간일 것이다. 이보다 작은 작품들과 비교한다면 상대적으로 공간이 시원하게 느껴질 정도다.

1960년대 거리에서 장사를 하는 여인을 클로즈업해서 그린 작품, 1961~1962년에 자주 보이는 거리에서 장사를 하는 여인들, 1963년부터 1964년까지 볼 수 있는 고목나무와 아낙네들, 이 세 작품은 모두 좋은 상태와 안정된 색채를 보여주고 있다. 또 당시 최고의 낙찰가를 기록한 작품들이다.

특히 2001년도에 4억 6000만 원에 낙찰된 〈앉아 있는 여인〉은 작품 소장자가 박수근 최고의 컬렉터로 손꼽는 마가레트 밀러 여사였다. 마가레트 밀러 여사는 1960년대 당시 미국대사관 문정관 부인으로서 박수근의 그림을 꾸준히 수집했다. 박수근의 소품을 많이 모아 조그맣게 소장품 전시회를 하고 싶

〈앉아 있는 여인〉
하드보드에 유채,
22×28cm(3호), 1960년대,
추정가 별도문의,
낙찰가 4억 6000만 원,
서울옥션 43회 13번, 2001.

다는 의사를 밝혀 반도 화랑이 생기기도 했다.

마가레트 밀러 여사는 미국으로 돌아간 이후에도 박수근에게 작품을 매입하고 수표를 부쳐주기도 할 정도로 컬렉터로서 후원자 역할을 충실히 했다. 이렇게 받은 달러를 우리 돈으로 바꾸기 위해서 박수근의 부인인 박옥순 여사가 달러상에게 달러를 맡겼는데 도망가 버리는 바람에 엄청난 생활고를 겪었다는 일화도 전해진다.

〈앉아 있는 여인〉은 마가레트 밀러 여사가 소장했다는 것만으로도 가치 상승 요인이 되었다. 3호 사이즈의 작품이 4억 6000만 원, 수수료까지 더 한다면 5억 선에 낙찰되었다.

2001년까지만 해도 그림을 사기 위해 5억을 들인다는 것은 상상도 못할 일이었다. 호당 가격으로 따진다면 1억 5000만 원에서 1억 8000만 원 정도에 거래가 된 것이다.

〈나무와 사람들〉은 2005년 11월에 출품된 작품이다. 두 그루의 나무를 사이에 두고 수직 구도로 옹기종기 모여서 담소를 나누는 풍경으로 근래 보기 드문 수작이었다. 박수근 작품의 매력은 작품 기법에서 느낄 수 있는 독특한 깊이감과 함께 1960년대 거리 풍경이 그대로 녹아 있다는 점일 것이다.

당대를 살았던 사람들에게는 아련한 추억으로, 그 시대를 알지 못하는 사람들에게는 설화 같은 이야기로 다가오는 박수근의 작품은 한국인의 정서를 그대로 담고 있다. 그리하여 박수근은 세월이 지날수록 우리네 뿌리 깊은 정서를 대변하는 국민화가로 그 명성을 더해갈 것이다.

〈나무와 사람들〉은 3호 크기의 작품이 7억 1000만 원에 낙찰되었다. 수수료까지 합한다면 7억 8000만 원선에 거래가 성사된 것이다.

2001년 〈앉아 있는 여인〉이 4억 6000만 원을 기록한 것을 기점으로 2002년 4억 7500만 원, 2005년 7억 1000만 원, 2006년 9억 1000만 원, 2006년 12월 10억 4000만 원을 기록하여 2001년부터 2006년까지 약 두 배 가량 상승하였다. 2001년과 2002년의 낙찰가가 비슷한 데 반해, 2005년 9월부터 2006년 3월까지 7개월 동안 2억이 상승한 결과로 볼 때 2005년에서 2006년 사이에 시장 수요가 급격히 늘어났음을 확인할 수 있다.

● 4~5호

4호 크기의 작품 두 점은 모두 박수근 화집에 실려 있는 작품들로 특유의 조형성이 묻어나는 작품이다. 2005년 9월에 낙찰된 〈시장의 여인〉은 단순화된 선으로 시장 여인의 모습을 뚜렷하게 각인시키고 있는 작품으로 9억 원에 낙찰되었다. 이보다 조금 큰 사이즈와 나무 아래에서 한가롭게 노닐고 있는 〈휴식〉은 전체적으로 녹색 빛을 띤 화사한 작품으로 10억 5000만 원에 낙찰되었다. 소재와 연대에 따라 가격 차가 쉽게 눈에 나타나지는 않지만 선호도 면에서는 남성을 그린 작품보다 여인을 그린 작품이 더 높게 낙찰되고 있다.

2 | 재료에 따른 가격 상승

● 수채화

박수근의 수채화는 그 수가 많지 않다. 또한 그의 수채화는 대부분 정물이거나 풍경이다. 박수근 하면 떠오르는 일반적인 소재와는 다르다는 것이다.

표 3-1 호수에 따른 연도별 가격 상승률

호수	내용	2004년	2005년	2006년	2006년	2007년
0호	가격	2억 6000만 원		2억 8000만 원	3억 7000만 원	4억 1000만 원
	크기	15.8×12cm		14.5×8cm	15.5×13.5cm	9.2×16.5cm
	연도	1964년			1963년	1964년
	작품					
	옥션	서울옥션 86회 81번		서울옥션 101회 162번	케이옥션 2006.3-21번	서울옥션 106회 31번
1~2호	가격		5억 2000만 원	6억 6000만 원		10억 6000만 원
	크기		21×25cm	15×24.5cm		25×15cm
	연도		1962년	1964년		1964년
	작품					
	옥션		서울옥션 93회 98번	케이옥션 2006.1-19번		케이옥션 2007.7-47번
3호	가격		7억 1000만 원	9억 1000만 원	10억 4000만 원	
	크기		30.5×20cm(3호)	22×28cm	13×30cm	
	연도		1965년	1960년	1962년	
	작품					
	옥션		케이옥션 2005.11-32번	서울옥션 100회 27번	케이옥션 2006.12-23번	
4~5호	가격		9억 원			10억 5000만 원
	크기		30×29cm			23×37cm
	연도		1960년대			1963년
	작품					
	옥션		서울옥션 99회 164번			케이옥션 2007.3-44번

그렇기 때문에 그의 수채화는 다른 각도에서 이해해야 할 것이다.

2001년에 거래가 되었던 군상은 유화와 동일한 소재를 담고 있어 수채화 중에서도 높은 가격에 낙찰되었다. 군상을 그린 작품은 다른 수채화와 비교한다면 그의 전형적인 소재와 선이 살아 있어 특유의 조형적인 완성도가 높은 작품이었다.

박수근의 수채화는 2004년도에 5100만 원에 낙찰되면서 완만한 가격 상승을 보였다. 그러나 2005년을 거쳐 2006년 하반기에 급격히 상승하여 1억 1500만 원에 낙찰되었고, 2007년 3월 첫 세일에서는 1억 4500만 원을 기록하였다.

● 드로잉

박수근의 드로잉은 높은 가격 상승률을 보이고 있다. 이처럼 가격이 지속적으로 오를 수 있었던 이유는 매 경매마다 낙찰 기록을 갱신하는 유화의 선전과 더불어 유화의 물량이 적은 데 비해 드로잉은 상대적으로 수량이 많기 때문이다. 또 수채화나 크레파스화와 비교했을 때 특유의 선 맛이 살아 있으면서도 유화와 같은 소재를 다루고 있어 유화에 가장 근접한 만족도를 찾을 수 있다는 것이 드로잉의 놀라운 가격 상승에 한몫하고 있다.

● 크레파스화

크레파스화는 1998년 1000만 원에 유찰되어 2005년에 4500만 원에 낙찰되면서 7년 동안 450퍼센트 상승 결과를 보였다. 그러나 2000년대 초반의 거래 기록이 없어 적정 상승률을 확인하기가 어렵다.

표 3-2 재료에 따른 연도별 가격 상승률

유형 / 내용		2004년	2005년	2006년	2007년
수채화	가격	5100만 원		1억 1500만 원	1억 4500만 원
	크기	24×31cm(4호)		16×26cm	25×31cm
	작품				
	옥션	서울옥션 86회 71번		서울옥션 104회 14번	서울옥션 105회 15번

유형 / 내용		2004년	2005년	2006년	2007년
드로잉	가격	1200만 원	1400만 원	2700만 원	2600만 원
	크기	11.5×20.5cm	22×15.2cm	16.5×23.5cm, 1962년	17×23.7cm
	작품				
	옥션	서울옥션 85회 98번	서울옥션 95회 135번	서울옥션 102회 150번	케이옥션 2007. 4-78번

● **콘셉트 드로잉**

박수근의 드로잉은 1999년부터 2006년 현재까지 지속적으로 오르고 있다. 그의 드로잉은 다른 작가의 드로잉에 비해 완성도가 높은 것으로 평가되고 있다. 박수근의 작품은 정물화로 볼 수 있을 만큼 매우 정교하고 세밀하다.

이는 유화 작품 뿐만 아니라 드로잉에서도 나타나는 특징이다. 이런 공통적인 특징이 드로잉의 가치를 올려주고 있는 것이다. 드로잉 가운데에도 〈젖먹이는 아내〉와 같이 원화가 있는 콘셉트 드로잉Concept Drawing의 경우 다른 드로잉보다 더 높은 가격에 거래된다.

다음 작품은 2005년도에 거래된 박수근의 드로잉 작품이다. 이 작품은 동

일한 소재와 구도의 유화 원화 작품이 있다. 마스터피스의 콘셉트 드로잉이라면 가치는 더욱 올라간다. 원화 작품을 가지고 있는 소장자라면 이 콘셉트 드로잉이 더더욱 욕심이 날 것이다.

이 작품은 예상했던 대로 경매에서 매우 많은 컬렉터가 소장하기를 원했다. 이럴 경우 경합이 붙으면 가격은 크게 상승한다. 결국 이 작품은 추정가를 웃도는 최고가를 부른 한 전화 응찰자에게 낙찰되었다.

첫 번째 드로잉에는 "1962 수근"이라는 사인이 오른쪽 아래에 적혀 있다. 유화 원화의 연대는 1960년대로 추정하고 있다. 두 번째 콘셉트 드로잉에는 유화 작품이 제작된 시기보다 앞선 연대가 적혀 있다. 어쩌면 유화 작품이 사실은 1959년에 제작됐을 수도 있을 것이다.

유화 작품에는 연대가 명확히 적혀 있지 않아 1960년대로 추정한 것으로 보인다. 이처럼 콘셉트 드로잉화는 해당 작품의 연대를 추정할 수 있는 자료의 역할을 하기도 한다.

같은 콘셉트 드로잉이지만 2002년 7월에 거래된 두 번째 작품은 950만 원에 낙찰되었다. 당시만 해도 드로잉은 하나의 작품으로 인정받지 못했다. 작품을 살 때만큼이나 중요한 것은 파는 타이밍이다. 경제적으로 급히 돈이 필요한 경우가 아니라면 시세를 보고 내가 가지고 있는 작품이 어느 정도나 평가를 받을 수 있는지 정보를 확인해 가면서 팔아야 할 시기를 판단해야 할 것이다.

드로잉이 하나의 작품으로 인정받고 있는 지금, 만일 이 작품이 다시 나온다면 드로잉 시세에 더불어 원화 작품의 콘셉트 드로잉이라는 프리미엄까지 붙일 수 있으니 말이다.

〈박수근의 콘셉트 드로잉과 마스터피스 비교〉

〈젖먹이는 아내〉
종이에 연필, 22×15cm, 1962년,
추정가 1800만 원~2500만 원,
낙찰가 2600만 원,
서울옥션 91회 96번, 2004년.

〈젖먹이는 아내〉
캔버스에 유채, 45.5×38cm, 1960년대,
《박수근 화집》 표지작 41쪽,
갤러리 현대 2002년.

〈노상〉
종이에 연필, 26×19cm(3호), 1959년,
추정가 650만 원~750만 원,
낙찰가 950만 원,
서울옥션 57회 5번, 2002년.

〈노상〉
캔버스에 유채, 32×23cm, 1960년대,
《박수근 화집》 55쪽,
갤러리 현대 2002년.

이중섭,
불멸의 화가

2004년 진위를 가리기 어렵다는 큰 난관을 극복하고 2006년 12월 경매에 대중들에게 잘 알려져 있는 명작 중 한 점이 출품되어 6억 3000만 원에 낙찰되면서 이중섭 작품은 거래의 활로를 열었다. 이후 2007년 통영 시기의 풍경화가 9억 9000만 원에 낙찰,되면서 이중섭 작품 가격의 새로운

〈과수원의 가족과 아이들〉
종이에 잉크와 유채, 20.3×32.8cm, 1950년대,
추정가 5억 ~ 6억 원,
낙찰가 6억 3000만 원,
케이옥션 2006. 12-63번

기록을 만들어냈다. 낙찰된 작품은 2000년 서울옥션에 출품되어 2억 8000만 원에 낙찰된 〈통영풍경〉이 7년 만에 다시 나온 작품이었다.

이처럼 같은 작품이 두 번 나오면 작품의 가격 상승률을 확실하게 확인할 수 있다. 7년 만에 나온 이 작품은 세 배 정도 오른 가격선에서 거래가 이루어졌다.

표 3-3 소재에 따른 연도별 가격 상승률

소재	내용 / 연도	2000~2002년	2003년	2004년	2006년	2007년
풍경	가격	2억 8000만원				9억 9000만원
	크기	41×28.5cm(6호)				39.6×27.3cm(6호)
	연대	1950년대				1950년대
	작품					
	옥션	서울옥션 30회 30번				케이옥션 2007.3–16번
아이	가격	8000만원	1억 2000만원		6억 3000만원	
	크기	15×41cm	23×19.5cm		20.3×32.8cm	
	작품					
	옥션	서울옥션 23회 82번	서울옥션 73회 13번		케이옥션 2006.12–63번	

이중섭이 유화로 그린 풍경은 그 수가 많지 않음에도 종이에 잉크로 아이를 그린 작품보다 낮은 가격에 책정되어 왔다. 그러나 7년 만에 다시 나온 풍경화가 이런 소재상의 가격 차이를 무너뜨리고 가장 높은 경매 기록을 세웠다.

이중섭의 은지화는 작품의 완성도에 따라서 조금씩 차이는 있지만 대체적으로 3000만 원 선에서 거래가 되어 왔다. 그의 작품은 진위 여부가 늘 문제가 되기 때문에 도록에 실려 있는 확실한 작품이 아니라면 쉽게 거래가 되지 않는다. 공개적인 경매를 통하여 거래가 되는 작품 역시 작품의 출처가 명확하고 의심의 여지없이 확실한 작품들만을 신중하게 선정하여 출품하고 있다.

이중섭의 알려져 있는 작품들은 이미 유명한 소장자에게 소장되어 있고 대부분의 작품들이 리움 컬렉션에 소장되어 있기 때문에 실제로 거래가 될

수 있는 작품 또한 드물다. 그런 이유들로 시장에 쉽게 나오지 않으며 활발히 거래 될 수도 없다. 가끔 한 점씩 나오는 작품들 역시 거래가 조용히 이루어지고 있기 때문에 작품의 시세가 어떻게 형성되고 있는가를 가늠하기가 쉽지 않다. 이중섭의 시세는 대부분 작품을 가지고 있는 소장자가 제시하는 가격을 중심으로 구매 가능 여부를 타진하는 방식으로 이루어지고 있다.

김환기,
어디서 무엇이 되어 다시 만나랴

김환기는 추상 1세대로서 한국의 모더니즘을 이끌던 작가다. 절제된 양식을 바탕으로 우리의 고유한 서정 세계를 구현한 그의 작품 양식은 지속적인 변화를 보여주고 있다. 특히 제작 연대와 소재에 따라 선호도의 차이가 뚜렷하게 나타난다. 김환기는 각각의 소재마다 독창적인 스타일을 확보하였을 뿐만 아니라 시기별 완성도도 매우 높다.

김환기의 작품 가격을 구분 짓는 요인은 크게 제작 연대로, 작게는 소재로 나눌 수 있다. 가장 비싼 가격을 부르는 작품은 1950년대 후반에 제작된 그림 가운데 백자와 매화, 여인과 백자를 소재로 한 그림과 〈영원의 노래〉 시리즈다. 유독 1957년부터 1958년 사이에 좋은 작품이 많이 나왔다. 두 번째로 높은 가격을 형성하는 작품은 1960년대 초반에 그린 〈새〉와 〈산월〉 시리즈다. 세 번째는 1970년대 전면점화 작품들이다. 네 번째로는 1940년대 후반부터 1950년대 초반의 구작이다. 그 다음으로는 1965년부터 1969년 사이에 제작된 〈십자구도〉와 〈색면추상〉 작품 순이다.

제작 연대에 따른 가격의 차이를 이렇게 몇 번이고 반복해서 강조하는 이유는 미술 시장에서 늘상 얘기하는 것이기 때문이다.

〈밤바다〉
목판에 유채,
33×23.5cm(4호), 1950년대,
추정가 8000만 원 ~ 1억 2000만 원,
낙찰가 1억 7000만 원,
케이옥션 2006. 3-18번

1 : 작품 스타일 분석 *

1 | 1940년대 후반에서 1950년대 전반

추상 모색기로 보인다. 산이나 마을, 바다 등 풍경을 표현할 때 구상적인 경향이 나타난다. 색채는 어두운 녹색과 노란색을 주로 사용하고 있다. 산, 집, 피난 열차 등의 대상 표현 방식에서 1950년대 이후에 나타나는 소재의 모티프들을 발견할 수 있다.

2 | 1950년대 중후반에서 1960년대 초

1950년대 후반에는 백자, 달, 매화, 산, 등을 소재로 하여 고즈넉한 한국의 자연을 운치 있게 표현한다. 또한 이러한 소재를 도식화하여 표현한 〈영원의 노래〉 시리즈가 있다. 1950년대 중후반의 낮은 채도와 전형적인 청회색조의 아름다운 자연, 1960

〈항아리〉
캔버스에 유채, 65×80cm, 1955~1956년,
추정가 9억 5000만 원 ~ 12억 원,
낙찰가 12억 5000만 원,
케이옥션 2007. 3-106번

★ 김환기, 삼성문화재단, 1997.

년대 초반의 두꺼운 마띠에르와 도식화되고 양식화된 새와 산, 세련되고 심플한 표현 등에는 함축적이면서도 서정적인 정서가 담겨 있다. 1950년대 후반기의 양식은 전통적인 관념 산수와 서양 추상화를 혼합한 것처럼 보이는 면도 있다. 기하학적인 직선과 곡선을 반복한 세련되고 리듬감 있는 화면은 한 편의 시를 한 폭의 그림으로 형상화하고 있는 듯한 완성된 서정 추상을 보여준다.

1950년대 작품의 주요 특징은 전통적인 소재를 사용했다는 점이다. 이러한 변화는 작가가 파리에 있던 1957년에서 1959년까지도 지속된다. 작가는 산이나 달, 도자기 등의 한국적 소재를 통해 작품의 정체성을 찾으려 했다. 즉 달, 매화, 사슴, 학 등의 소재를 통해 한국의 미와 풍류의 원천을 찾으려고 한다. 특히 백자에 집착했던 김환기는 백자 항아리의 선에 매우 심취했던 것으로 보인다. 1960년대에 산을 그린 작품을 보면, 선의 형태에서 감각적이면서도 아름다운 운율을 느낄 수 있다.

〈십자구도〉
캔버스에 유채,
75.5×60cm(20호), 1969년대,
추정가 1억 5000만 원 ~
1억 7000만 원,
서울옥션 103회 37번, 2006.

3 | 1960년대 중후반

십자구도와 색면추상 시기이다. 이 시기는 독자적인 양식을 세우기 위한 실험기로 평가된다. 구상적 요소는 없어지고 점을 둘러싸는 작은 네모의 형태가 연속적으로 나타나기도 하고 타원과 직선이 만나면서 이루어지는 색면을 자연스럽게 표현하기도 하였다.

작품 제목은 제작 연도와 날짜를 로마문자와 숫자를 나열하는 방식으로 표현하였다. 예를 들어

〈21-I-67〉의 형식이다. 이와 같은 제목의 변화와 함께 이 시기부터 작품에서 이야기적인 요소는 최소화되고, 형식만으로 사색의 깊이를 표현하려고 한다. 십자구도는 화면의 네 귀퉁이에 직사각형의 형태를 배치하여 십자형의 구도를 이룬 위에 색 점을 찍는다. 이 시기에는 두터운 질감이 해체되고 물감을 얇게 바르면서 번지는 효과를 실험해 보기도 하였다.

4| 1970년대

점으로 화면을 채우는 작업은 1970년대에 완전히 자리 잡는다. 무한한 깊이를 느끼게 하는 푸른색, 점의 크고 작음, 배치의 성김과 빽빽함, 색채의 짙음과 옅음, 번짐의 차이는 허공에 떠 있는 듯한 막연한 신비로움을 준다. 1970년부터 1974년까지는 김환기 활동의 절정기로 평가된다. 1970년부터 캔버스 전체는 점들로 가득 차기 시작한다.

1970년의 점화는 화면 전면에 점이 수직과 수평으로 끝없이 이어지는 작품들이 대부분이다. 마치 캔버스의 올을 물들여 가듯이 번지는 기법은 수묵화 같은 느낌을 주기도 한다. 푸른색이나 회청색이라는 매우 제한적인 색채로 물감이 화폭에 스미는 효과를 살렸기 때문이다. 화면에는 불규칙한 크기의 점들과 제각각 농담이 다른 점들이 좌우상하로 배열되면서 서로 조금씩 짙고 옅음이 다른 푸른 계열의 연속적인 점들이 미묘한 진동을 느끼게 한다.

가장 왕성했던 작품 제작 시기는

〈15-XII 72 #305 New York〉
캔버스에 유채, 126.5×176.5cm(100호), 1972년,
추정가 8억 ~ 10억 원,
낙찰가 10억 1000만 원,
서울옥션 105회 52번, 2007.

1971년과 1972년이다. 이 시기에는 점화가 곡선으로 나타나기 시작한다. 1973년에는 곡선과 직선이 교차되거나 어우러진다. 이러한 곡선과 사선들은 바탕을 그대로 살린 하얀 선으로 나타나기도 하지만 화면의 점선들의 방향을 곡선으로 연결해 오묘한 움직임을 만들어 낸다. 1974년의 작품들은 깊이 빨아들이는 푸른색에서 회청색으로 색조가 변하면서 우울한 느낌을 준다.

2 : 가격 분석

1 | 캔버스에 유화

● 1950년대 중후반에서 1960년대 초

김환기의 1950년대 작품 중 가장 인기 있는 작품은 백자와 항아리, 여인을 소재로한 작품이다. 단지 1950년대에 그려진 작품이라는 이유만으로 모든 작품의 가격이 높은 것은 아니다. 1950년대 작품 중에서도 무엇을 소재로 그렸는지에 따라서 가격은 크게 달라진다. 김환기는 유독 백자를 사랑하여 달을 그려도 백자의 선처럼 그렸으며 여인네의 얼굴도 백자를 생각하며 그렸다고 한다. 이처럼 백자를 모티브로 하여 파생된 작품 시리즈 중 매화와 함께 있는 백자는 1950년대 후기인 파리 시절에 그린 작품 소재 중 가장 중요한 의미를 가지고 있으며 조형적인 완성도 역시 매우 높다.

미술 시장 침체기였던 2002년도에 출품되어 1억 7500만 원에 낙찰된 〈항아리와 매화〉와 같은 수준의 작품이 호황기인 2006년도에 나왔다면 매우 높은 낙찰가를 받을 수 있었을 것이다. 2007년 항아리와 매화를 그린 50호 크

기의 작품이 30억 원이 넘는 가격에 낙찰되면서 이 시기에 그린 작품이 가장 높은 가격대에 거래되고 있음을 공개적으로 확인시켜 주었다.

〈답교〉는 〈항아리와 매화〉보다 이전에 그린 작품으로 김환기 초기작의 전형적인 색채와 스타일이 그대로 담겨 있다. 같은 소재의 작품으로 40호 크기의 〈답교〉가 있으며, 작가는 〈작가의 화실〉이란 제목으로 완성된 〈답교〉가 이젤 위에 놓여 있는 화실의 모습을 그릴 정도로 이 소재의 작품을 유달리 좋아한 것 같다. 2004년도에 출품된 이 작품은 2억 3000만 원에 낙찰되었다. 1950년대 작품은 다른 연대의 작품보다 작품 수가 적어 시장에 쉽게 나오지 않는다. 그렇기 때문에 작품성과 함께 희소가치 또한 높다. 2007년 경매에 출품된 1951년 작품은 도록에 실려 있는 수작으로 시장의 활황과 더불어 3억 1000만 원에 낙찰되면서 구작의 가격상승에 대한 기대를 높이는 계기를 만들었다.

● **1960년대 초반**

〈나는 새 두 마리〉는 두꺼운 마띠에르가 인상적인 작품이다. 김환기의 작품 중 도식화된 새가 나오는 시기는 1960년대 초반이다. 이전에는 좀 더 구상적인 느낌이 드는 형상이 뚜렷한 새들이 등장한다. 이 새는 새의 특성만을 남기고 세부적인 디테일을 완전히 배제한 기호로 표현한 새다. 은은한 달빛을 뒤로 하고 이상향의 세계를 향해 날아가는 한 쌍의 새들에게는 금빛 희망만이 있는 듯하다.

동일한 연대에 제작한 같은 소재의 작품이 2년에 걸쳐 197퍼센트 상승하였다. 이 두 작품은 모두 1960년대에 그린 수작으로 특히 〈나는 새 두 마리〉는 국립현대미술관 전시에서 포스터를 장식한 작품이기도 하다. 두 번째 작

품 역시 수작이었으나 첫 번째 작품만큼 확실한 출처가 없었고 작품 뒷면에 작가의 사인이 없다는 이유로 거래가 성사되지 않았다. 작품의 완성도 면에서는 문제 삼을 곳이 없었음에도 말이다. 첫 번째 작품 역시 작품 앞부분에 사인이 없었지만 확실한 출처(provenance)로 높은 가격대에 낙찰될 수 있었다. 이처럼 출처가 좋은 작품은 가치가 더욱 상승한다.

● 1960년대 중후반

1965년에서 1970년 사이에 그린 작품들은 실험적인 작품들이 많다. 특히 신문지 위에 유화 물감을 칠한 작품들은 그 실험성을 더욱 강조하는 듯하다. 순수하게 신문지에 인쇄된 글에서 나오는 기름과 유화의 기름이 어우러지며 일어나는 반응에 주목하여 제작한 이 시기의 작품들은, 이후 전면점화 작업에서 본격적으로 나타나는 번짐 효과의 출발점이 아니었나 하는 생각이 들게 한다.

이렇듯 미술사에서 매우 중요하게 여겨지는 실험 시기에 그린 작품들이 미술 시장에서는 상대적으로 낮은 가격에 거래된다. 아마도 완성된 하나의 작품으로 보기보다는 연습화의 일환으로 생각하기 때문일 것이다. 요즈음에는 드로잉 작업도 하나의 완성된 예술 작품으로 받아들여지고 있는 만큼, 조만간 김환기의 1960년대 후반 작업 시기도 십자구도라는 새로운 작업의 완성 시기로 인식되어 좋은 평가를 받을 수 있을 것이라 예상한다.

다음의 작품은 1967년도에 그린 〈십자구도〉 작품이다. 곡선으로 면 분할을 한 후 아름다운 색점을 그려 넣은 이 시기의 작품은 뉴욕에서 새롭게 시도된 추상 작업의 일환이다. 순수한 조형언어인 점과 선만으로 된 맑고 담백한 느낌의 화면이 인상적이다.

〈십자구도〉란 명칭은 화면을 십자(十字)로 구분한 구도를 작가가 편의상 붙인 것으로, 작가 생존 시에는 발표되지 않았다. 처음 전시된 곳은 1977년 뉴욕 포인덱스터 화랑(Poindexter Gallery)에서였다. 십자구도의 작품은 선으로 화면을 사등분하여 가운데 교차하는 지점을 핵으로 하여 둥글게 피워 나가는 구성상의 공통성을 지니고 있다.

이 작품은 신문지 위에 유화로 그린 작품으로 물감 밑의 인쇄가 비쳐 보이면서 독특한 느낌을 자아낸다. 순백색의 담백한 바탕 위에 선과 점만으로 이루어진 화면은 감각적인 효과를 극도로 억제하고 가장 본질적인 부분만을 부각시켜 강한 응집력을 느끼게 한다. 김환기는 신문지가 발산하는 기름과 유채가 혼합되어 마치 종이를 다듬이질한 것과도 같은 윤택이 나는 독특한 질감을 즐겼다. 화면을 사등분하고 있는 십자형의 굵은 선은 구도의 뼈대를 이루면서 스스로 자연스런 흐름을 형성하고 있다. 활달한 필치와 물감 밑으로 비쳐 보이는 신문의 인쇄 등으로 말미암아 캔버스 작업과는 또 다른 생동감이 느껴지는 작품이다.

두 번째 작품은 십자구도의 발전된 형태다. 이 작품은 50호 크기로 추정가가 1억 3000만 원에서 1억 8000만 원으로 산정되었다. 1960년대 작품 12호

〈십자구도〉
종이에 유채,
57.5×37.5cm(10호), 1967년,
추정가 4000만 ~ 6000만 원,
서울옥션 91회 158번, 2005.

〈22-Ⅵ-69 #79-2〉
캔버스에 유채,
115×85cm(50호), 1969년,
추정가 1억 3000만 원 ~
1억 8000만 원,
낙찰가 1억 3000만 원,
케이옥션 2006, 1-29번

가 2억 2000만 원에서 2억 5000만 원으로 산정된 것과 비교하면 1960년대 후반 작품이 확실히 가격적인 면에서는 조금 낮게 평가되고 있음을 확인할 수 있다.

● 1970년대

1970년부터 1974년까지 김환기가 작고하기 전까지는 전면점화 작업을 하였다. 마치 수묵화를 연상케 하는 점들의 번짐은 자연스런 농담을 만들어내며 캔버스를 가득 수놓고 있다. 고향을 그리워하는 마음으로, 친구를 그리워하는 마음으로 하나씩 찍어간 수많은 점들 속에는 고국을 생각하는 화가의 짙은 그리움과 예술혼이 그대로 녹아 숨쉬고 있다.

김환기는 점화 안으로 스며드는 듯한 점에서 시작하여 그 점들이 모여 면을 이루고 그것들이 모여 선을 이뤄 하나의 거대한 우주를 생성한다. 점은 화면에서 번지고 얼룩지면서 풍부하고도 다양한 짜임과 리듬을 만들어낸다.

이는 일정한 계획을 통해 만들어지는 것이 아니라 예기치 않은 잠재성을 드러내면서 마치 화면이 숨을 쉬는 듯한 생명감을 준다. 자연과 은밀한 대화를 나누고 근원적인 교감을 이루면서 깊이를 알 수 없는 푸른빛의 점은 동양적인 신비로움과 무한한 공간감을 느끼게 한다. 환기만의 유명한 청색은 신비로운 한국의 자연을 대변한다.

표 3-4를 살펴보면, 2000년 서울옥션에서 3억 9000만 원에 낙찰된 작품이 7년 후인 2007년 다시 경매에 나와 10억 1000만 원에 낙찰되었다. 7년 동안 7억이 오른 것이다. 정확하게 말하면, 2005년 후반부터 오르기 시작해 2006년을 지나는 동안 이룬 급등한 시세 차이라고 볼 수 있다. 7년 전에 이 작품을 구매한 소장자는 김환기가 전면점화 전성기에 그린 작품을 감상하면서

동시에 가격 상승의 부가가치까지 누렸으니 그 뿌듯함은 컬렉터라면 짐작할
수 있을 것이다.

표 3-4 **제작 연대에 따른 유화의 가격 상승률**

연대	내용＼연도	2002년	2003년	2004년	2007년
1950년대	가격	1억 7500만 원	1억 5000만 원	2억 3000만 원	3억 1000만 원
	크기	56×39.5cm(10호)	41×51cm(10호),	60×40cm(12호)	45.5×53cm(10호),
	연도	1958년	1955년	1954년	1951년
	작품				
	옥션	서울옥션 53회 21번	서울옥션 81회 13번	서울옥션 91회 135번	케이옥션 2007.7-92번

유형	내용＼연도	2004년	2005년	2006년	2007년
1960년대 초	가격	유찰(추정가 1억 5000만 원 ~1억 8000만 원)		2억 9500만 원	
	크기	51.5×41cm(10호)		52.5×42cm(10호)	
	연도	1960년대 초반		1962년	
	작품				
	옥션	서울옥션 91회 164번		서울옥션 100회 31번	

유형	내용＼연도	2000년	2005년		2007년
1970년대	가격	3억 9000만 원	6억 9000만 원		10억 1000만 원
	크기	126.×176.5cm(100호)	178×127cm(100호)		126.5×176.5cm(100호)
	연도	1972년	1972년		1972년
	작품				
	옥션	서울옥션 23회 77번	케이옥션 2005.11-22번		서울옥션 105회 52번

2| 종이에 유채

● 1965~1970년대

1970년대 종이에 그린 전면점화 작품은 눈에 띄는 가격 상승을 보였다. 일반적으로 종이와 캔버스 작품을 비교할 때 종이는 캔버스 가격의 반값으로 책정되어 왔다. 그러나 2005년을 기점으로 종이 위에 유화로 그린 작품이 가파른 가격 상승을 보이고 있다. 2005년까지 종이에 그린 유화 작품 10호는 대체로 4000만 원 선을 유지하였으나 2006년 〈전면점화〉 작품이 종이작업임에도 1억 3500만 원에 낙찰되면서 김환기 작품 가격의 상승세를 알렸다. 이 가격은 2002년에 낙찰된 동일 소재의 캔버스에 그린 유화 작품보다 더 비싼 가격에 낙찰될 것이다. 이는 비록 종이에 그렸어도 작품의 완성도가 높으면 캔버스에 그린 그림보다 높은 가격에 거래될 수 있음을 확인시켜 준 결과였다.

2004년에 4000만 원에 출품되어 유찰된 〈푸른색 전면점화〉와 2006년 1억 3500만 원에 낙찰된 〈전면점화〉를 비교해 보면 2년 동안 335퍼센트 상승한 것이다. 2006년에 출품된 〈전면점화〉 작품은 캔버스에 그린 작품만큼이나 밀도 있고 완성도 있는 작품이다. 또 이와 유사한 캔버스 작품이 있기 때문에 그만큼 높은 가격에 낙찰될 수 있었던 것이다. 2004년에 출품된 작품도 2006년 작품과 비교하면 조금 떨어지지만 이전까지 나왔던 종이 작품 중에서는 매우 좋은 작품으로 손꼽는다.

3| 드로잉

종이에 그린 연필화는 1999년부터 2003년까지 1000만 원대를 유지하고 있었다. 그러나 2006년 케이옥션 1회 경매에서 2800만 원에 낙찰되면서 280

퍼센트 상승하였다. 본격 작업을 위한 드로잉인 연필화 중에서도 비교 대상으로 선정된 드로잉화는 색연필로 채색된 완성도 있는 작품들이며 사이즈도 동일하다. 특히 2003년에 1000만 원에 나와서 유찰된 작품이 2005년도에 다시 경매에 나와 2800만 원에 낙찰된 것은 미술 시장의 수요가 그만큼 많아졌음을 뜻한다. 작품성에 차이가 없음에도 유찰되었던 작품이 다시 나와 높은 가격에 낙찰되는 선례가 없지는 않았지만, 이처럼 단기간에 다시 나와 두 배 이상의 가격 상승을 보여주는 예는 그리 많지 않다.

구할 수 있는 유화는 많지 않지만 구할 수 있는 드로잉은 찾을 수 있기 때문에 유화의 가격이 오를수록 드로잉의 가격도 동반 상승하는 것이다. 유화의 희소가치와 드로잉의 교환가치가 조화를 이루고 있다. 드로잉 소장자가 많아진다면 유화의 가격에도 영향을 미칠 수밖에 없다. 아직까지 김환기의 드로잉화는 매물이 있기 때문에 가파른 가격 상승은 보이지 않겠지만 이런 좋은 낙찰 기록이 계속된다면 김환기의 좋은 드로잉화도 곧 시장에서 찾아보기 힘들어질 것이다.

표 3-5 종이에 유채 가격 상승률

유형	내용\연도	2002년	2004년	2006년	2007년
종이에 유화	가격	유찰(추정가 3300만 원 ~ 3500만 원)	유찰(추정가 4000만 원 ~ 6000만 원)	1억 3500만 원	1억 2000만 원
	크기	57×47cm(12호)	58×47cm(12호)	62.7×50.3cm(12호)	62×44cm(12호)
	연도	1970년	1970년	1973년	1971년
	작품				
	옥션	서울옥션 67회 49번	서울옥션 91회 105번	케이옥션 2006. 5-30번	케이옥션 2007. 3-99번

4 | 과슈화

과슈화란 불투명 수채화 물감으로 그린 그림을 말한다. 김환기의 드로잉 작품에는 특히 과슈를 사용하여 그린 작품이 매우 많다. 이런 과슈화는 1950년대 중후반부터 1970년대 작품에 이르기까지 찾아볼 수 있다. 특히 과슈화는 1960년대 초반에 제작된 〈산월〉 시리즈가 많다. 1963년 상파울로 비엔날레에 작품을 출품하면서 상파울로로 떠난 이후 바로 미국으로 건너갔던 작가의 행적이 그대로 실려 있는 노트에는 마치 일기장처럼 작가의 상념과 더불어 빼곡하게 과슈 물감을 사용하여 그림을 그려넣었다. 또 그림 하나하나

표 3-6 **재료에 따른 가격 상승률**

유형	내용\연도	2002년	2004년	2006년	2007년
과슈화	가격	1600만 원	2600만 원	1700만 원	5400만 원
	크기	30×22.5cm(4호)	18.5×31.5cm(4호)	22.5×29.7cm(4호)	19×28cm
	연도	1964년	1964년	1960년대	1964년
	작품				
	옥션	서울옥션 78회 23번	케이옥션 2005. 11- 25번	케이옥션 2006. 12- 65번	케이옥션 2007. 7-99번

유형	내용\연도	1999년	2001년	2003년	2006년
종이에 색연필	가격	유찰(1000만 원)	유찰(1300만 원 ~ 1500만 원)	유찰(1000만 원 ~ 1500만 원)	2800만 원
	크기	30.5×22.5cm(4호)	22.5×30.5cm(4호)	30×23cm(4호)	30.5×22.8cm(4호)
	연도		1970년대	1971년	1971년
	작품				
	옥션	서울옥션 14회 46번	서울옥션 39회 57번	서울옥션 76회 3번	케이옥션 2006. 9-62번

에 사인을 적어넣었다.

이처럼 드로잉 개념으로 그림을 그려놓은 과슈화가 많으며 이 과슈화들이 드로잉의 개념이 아닌 하나의 작품으로서 그 가치를 평가받고 있다. 같은 과슈화라도 작품의 내용, 색채의 조화, 구도에 따라서 가격은 달라진다. 가장 좋은 과슈화만을 선별하여 가격을 비교해 보니 실제로 2000년대 초반까지만 하더라도 대다수의 과슈화의 가격은 1000만 원 선을 유지하였다. 그러나 2007년도에는 같은 크기의 과슈화가 3000만 원에서 4000만 원의 추정가에 출품되어 치열한 경합을 벌인 끝에 5400만원에 낙찰되었다. 작지만 알찬 작품이며 색감도 좋고 밀도도 높아 소품이 유화 못지 않은 완성도를 보이는 작품이었다.

가격을 산정하는 기준으로서 호당 가격을 염두에 두지 않을 수는 없으나 작아서 오히려 완벽한 작품일 경우 보기드문 좋은 작품이라고 생각된다면 과감하게 호당 가격을 넘어서서 가치를 판단할 수 있는 작품에 대한 확신이 필요하다.

5 | 콘셉트 드로잉

2006년도 이전까지 그의 과슈화는 A4 정도의 크기가 1000만 원에서 1500만 원 선에 고정적으로 거래되었다. 그렇다면 왜 과슈화 〈영원의 노래〉는 다른 과슈화에 비해 높은 추정가를 책정하였을까? 그리고 왜 이 작품은 유독 더 높은 가격에 낙찰되었을까?

이 작품은 1957년 작으로 오른쪽 아래에 연필로 "whanki 57"이라는 선명한 사인이 적혀 있다. 작품 상태도 매우 좋다. 이 작품의 추정가를 높게 책정한 가장 중요한 이유는 이 과슈화가 김환기 유화 작품의 기초가 되는 콘셉트

과슈화이기 때문이다. 이 작품은 김환기의 1957년 작인 유화 작품 〈영원의 노래〉를 그리기에 앞서 혹은 그리면서 그린 연습화다. 제작연대를 살펴보면 〈영원의 노래〉와 동일한 것을 발견할 수 있을 것이다. 과슈화에는 연도가 있고 유화에는 연대가 없을 경우 과슈화를 통해서 유화의 연대를 확인할 수 있다. 따라서 과슈화는 귀한 자료의 역할도 할 수 있다. 이처럼 어느 중요한 작품의 콘셉트 드로잉이라면 그 작품의 가치는 더욱 올라간다.

〈영원의 노래〉
종이에 과슈, 23×30cm, 1957년,
추정가 1500만 원~2000만 원,
낙찰가 3200만 원,
서울옥션 81회 1번, 2003.

〈영원의 노래〉
캔버스에 유채, 128×104cm,
1956~1957년대,
《한국의 미술가 김환기》 86쪽,
삼성문화재단, 1997.

장욱진,
순수함으로 가득 찬 자유로운 영혼

장욱진의 유화 작품은 제작 연대에 따라서 작품 가격에 차이를 보인다. 일반적으로 1950년대 구작이 가장 높은 가격을 형성하고 있으며 1970년대 초반 작품, 1960년대 추상 작품, 1980년대 수묵화 기법의 유화 작품 순으로 가격 차가 나타난다.

1 : 작품 스타일 분석★

1950년대 작품은 두꺼운 하드보드나 캔버스 위에 어두운 색감으로 대상을 표현하고 있으며 유화 물감을 매우 두껍게 바른다. 그가 그리는 대상, 즉 소재는 전작을 통해 변하지 않고 비슷하게 나타나고 있으나 제작 연대에 따

★ 장욱진, 전작도록 레조네, 정영목, 학고재, 2001.

라 그 표현 방법은 달라진다. 전반적으로 대상을 함축하고 생략하면서 단순하게 표현하고 있는 것은 유사하다. 그러나 1950년대 작품이 더 구상적인 반면 1960년대 작품은 추상적이고 1970년대 전반기의 작품은 대상을 기호화하여 표현하고 있다. 1980년대 작품은 보이는 소재의 표현보다는 그리는 방식의 변화에 더 주목한 듯한 모습이다.

장욱진은 주로 아주 작은 작품을 그렸으며 작품 수가 그리 많지 않기로 유명하다. 이것은 1960년대에 화가가 덕소로 화실을 옮길 무렵, 추상의 물결 속에서 자신의 작업에 대한 확신을 세우지 못했던 데에도 그 원인이 있다. 그러나 1970년대에 들어오면서부터 의욕적으로 창작열을 불태우기 시작하여 주옥같은 작품들을 쏟아내기 시작한다. 그때 장욱진은 한 작품 한 작품마다 심혈을 기울여 제작하였다. 작은 화면에 그린 이유도 그 과정을 통해 더 밀도 높은 작품을 만들어내기 위해서였다. 화면이 작으면 그 안에 많은 것을 담지 못하기 때문에 간결하고 요약한 것, 고도로 압축하고 생략하는 방식이 적합했다. 화가의 단순성과 압축성 이 형식적인 화면의 틀과도 깊은 관련이 있다. 작고 간결할수록 더 높은 밀도가 필요하기 때문이다.

〈마을〉
목판에 유채, 21.8×27.2cm(3호), 1955년대,
추정가 1억 5000만 원 ~ 2억 원,
낙찰가 1억 6000만 원,
서울옥션 81회 12번 2003.

1 | 1950년대

1950년대 작품은 손바닥만한 종이에 집과 자전거와 사람과 개 등의 소재를 나열한다. 이렇게 작은 그림 안에서 각각의 소재들을 확대경이 필요할 정도로 작은 부분까지 세밀하게 묘사한다. 작가는 평소 건축에 관심이 많았다고 한다. 당시

에는 없었을 것 같은 서양식 건축에 서양식 옷을 입은 신사나 유모차 같은 소재는 작가의 서구적이면서도 이상적이며 동화적인 설정을 보여주는 소재들이다.

자동차와 자전거는 1950년대 초반의 작품에 자주 등장하는 소재들이다. 단순한 형태와 나열하는 식의 구도는 어린아이가 그린 그림 같은 인상을 주기도 한다. 그러나 대칭과 비례를 이루면서 균형을 잃지 않는 탁월한 조형 감각이 묻어나 장욱진만의 독창성이 한껏 발휘된다. 1950년대의 작품은 독창적인 양식과 그 희소성으로 인해 그의 작품 가운데 가장 높은 가격대를 이루고 있다.

2 | 1960년대

1960년대는 장욱진의 작품 시기 가운데 가장 독특한 시기다. 화가가 처음으로 외부 대상에서 벗어나 비대상의 추상화를 제작하기 시작한 시기이기 때문이다. 비록 구체적인 대상이 있다 해도 형태가 분명치 않고, 맑은 색채와 시적인 정서도 찾아보기 힘들다. 두꺼운 물감으로 강한 붓질을 한 흔적이 두드러지며, 형태는 순수한 기하학적인 도형만으로 이루어져 있다.

추상 시기에 해당하는 작품 수는 열 점 정도다. 이 시기에는 거의 그림을 그리지 않았으며 "나는 누구인가"에 대해 고민했다고 전해진다. 장욱진은 이때 시대적 조류에 동승할 것인가, 아니면 자신의 정

〈물고기〉
캔버스에 유채, 45×27.3cm(8호), 1959년,
추정가 별도 문의,
낙찰가 1억 2000만 원,
서울옥션 98회 24번 2005.

체성을 찾아갈 것인가를 고민했다고 한다. 그 결과 이전과는 다른 다양한 주제와 조형적인 실험을 하게 된 것이다.

긴 모색과 방황의 시기였던 1960년대의 작품은 대상을 떠난 순수 추상과 자유로운 재료의 사용, 다양한 질감을 통해 내적인 충실도가 더 짙어졌다. 1960년대 작품은 작가의 유일한 추상 시기로 작품 수가 많지 않고 소재나 표현 방식도 독특하다. 1970년대 초반 작품과 견주면 가격대가 조금 떨어지지만 작품 수가 가장 많은 1980년대와 견주면 가격이 조금 높게 평가되고 있다.

3 | 1970년대

1970년대 전기는 여전히 붓질을 여러 번하여 물감을 두텁게 바르고 있으며 작은 화면 속에 가족을 빡빡하게 그려 넣는다. 화면은 밝으며 내용 또한 아기자기하고 재미있어 컬렉터들에게 매우 인기가 높다. 1973년도에 제작된 그림들은 전반기 작품보다는 채도가 조금 떨어지고 물감의 농도도 엷어지며

〈소와 새가 있는 마을〉
캔버스에 유채, 30.2×40.5cm, 1974년,
추정가 2억 ~ 3억 원,
낙찰가 2억 5000만 원,
케이옥션 2007. 7-86번

표현이 단순화되고 기호화된다. 사람이나 집 등의 소재는 그저 굵은 선 몇 개만으로 표현되며 붓의 일획적인 요소, 기호화되고 간략하게 표현되는 형상으로 정제된 미감을 보여준다. 이처럼 기호로 표현된 작업을 할 무렵 작가는 "작업이 매우 잘 된다"고 했다 한다. 그러니 그가 어떤 그림을 그리고 싶어했는지 짐작이

갈 것이다.

이 시기에는 먹 그림을 비롯하여 매직 그림, 판화, 도화 등 다방면에 걸친 매체 실험이 있었다. 화면의 질감은 사라지며 담묵적 표현 효과, 붓의 일획성이 강조되어 유화지만 수묵화 분위기를 자아낸다. 배경은 질감이 사라지면서 여백의 효과가 강조되기 시작한다.

1970년대의 작품 수는 1950년대나 1960년대와 비교한다면 수량이 꽤 있지만 1980년대와 비교한다면 수량이 매우 적다. 특히 높은 선호도를 보이는 전반기의 작품은 더더욱 찾아보기 힘들다. 굳이 가격대를 나눈다면 1950년대 작품 다음 순위는 1970년대 전반기의 작품일 것이다.

4 | 1980년대

1970년대 후반부터 맑은 색감을 나타내는 과정에서 창호지로 화면의 물감을 찍어내는 기법을 사용한다. 이와 함께 유성 매직 작품은 뒤집어서 종이 뒷면에 그리는 등 재료의 사용에 변화를 주려고 노력했다. 창호지로 찍어낸 배경은 마치 수채화를 보는 듯한 담채 효과가 잘 나타나 그가 이루고자 했던 실험의 완성된 형태를 보여준다.

〈무제〉
캔버스에 유채,
28.5×22cm(3호), 1983년대,
추정가 8500만 원 ~ 1억 1000만 원,
낙찰가 1억 3000만 원,
케이옥션 2006. 5-7번

1985년 이후부터는 난초 화분이 소재로 등장하여 운치를 준다. 그리고 풍경은 관념성이 두드러지는 문인산수적 경향이 나타난다. 붓놀림도 보다 자유로워졌다.

2 : 가격 분석

1 | 1950년대

2002년도에 출품되어 1억 2500만 원에 낙찰된 작품과 2006년도에 3억 5000만 원에 낙찰된 작품을 비교해 보면 4년 동안 280퍼센트의 가격 상승률을 보이고 있다. 〈양옥〉이라는 작품은 0호 크기의 작품이지만 구작의 특징이 모두 담겨 있는 매우 중요한 작품으로 7000만 원에서 시작하여 1억 500만 원에 낙찰된 거래 기록이 있다.

이처럼 작품의 완성도면에서나 미술사적인 의미 면에서 높은 점수를 줄 수 있는 작품은 작품의 크기를 떠나 좋은 가격을 형성할 수 있다. 특히 '작은 작품'만 그리는 장욱진 화백의 스타일을 감안한다면 오히려 소품일수록 더 많은 빛을 발한다고 할 수 있다.

2 | 1970년대

이 부분에서는 1970년대 작품은 1970년대 초반에 그려진 작품으로 한정짓는다. 1970년대 후반 작품은 1980년대 작품과 유사하기 때문에 1970년대 초반 작품만큼 높은 가치를 갖지는 않는다. 이 시기의 특징은 대상을 기호화하여 표현하고 있으며 동시에 낮은 채도의 무채색을 주로 사용하고 있음을 알 수 있다. 기호화된 작품이 있는가 하면 1950년대 작품과 유사한 소재와 형식의 작품들이 발견된다. 1950년대 스타일이 나오는 작품과 기호화된 작품이 등장하는 1970년대 초반의 작품은 1950년대 작품만큼 높은 가격을 호가하지는 않지만 두 번째로 높은 가격대를 형성하고 있다. 집, 사람, 마을, 강아지 등 그가 그리는 대상은 변하지 않으나 그가 생각하는 작품의 완성을

위하여 방법적인 실험을 지속하고 있으며 1960년대와 1970년대의 작품에서 그러한 실험성이 드러난다.

특히 1960년대는 그의 전작 시기를 고려해 볼 때 유일하게 작품 소재가 달랐던 시기임과 동시에 대상을 추상화했던 시기로 1970년대 초반작품은 이러한 실험 시기의 잔재가 조금 남아 있는 듯하다. 1970년대 작품은 2002년도에 1억 2000만 원에 거래되었고 2006년도에 2억 4000만 원에 낙찰되었으며 2007년도에는 2억 5000만 원에 낙찰되는 상승률을 보여주고 있다.

3 | 1980년대

1980년대 작품은 경매나 화랑에 꾸준히 나오고 있으나 비슷한 가격대에서 맴돌고 있다. 항상 작은 그림을 그리는 작가의 특징대로 출품된 작품은 대부분 4호에서 5호 정도의 크기들이다. 가격대는 대체로 1억 안팎의 가격을 형성하고 있으며 작품의 완성도에 따라서 낙찰과 유찰이 가려지는 정도다. 작지만 밀도 있고 짜임새 있는 작품은 4호보다 조금 작더라도 높은 가격대에 낙찰되는 것을 볼 때, 작품의 크기가 작품 가격을 형성하는 필요조건이긴 하지만 충분조건은 아님을 다시 한 번 확인할 수 있다.

4 | 매직화

장욱진의 매직화는 1970년대 중후반에 제작되었다. 그는 매직을 비롯하여 색연필, 수묵 등 다양한 재료를 실험해 보았다. 특히 매직은 휘발성이 있는 재료이기 때문에 시간이 지나면서 색채가 옅어지는 것을 감안하여 매직화를 실크스크린으로 제작하기도 하였다.

그의 매직화는 유화와 마찬가지로 밀도 있고 간결하면서도 함축적이다.

매직화는 작품의 완성도에 따라 동일한 크기일지라도 가격에 차이가 많이 난다.

표 3-7 제작 연대에 따른 가격 상승률

내용＼연도	2002년	2003년	2006년	2007년
가격	1억 2000만 원	1억 6000만 원	3억 5000만 원	
크기	41×32cm(6호)	21.8×27.2cm(3호)	38×45cm(8호)	
연도	1957년	1955년	1957년	
작품				
옥션	서울옥션 57회 9번	서울옥션 81회 12번	서울옥션 102회 127번	

내용＼연도	2002년	2003~2005년	2006년	2007년
가격	1억 2500만 원		2억 4000만 원	2억 5000만 원
크기	30×40cm(6호)			30.2×40.5cm
연도	1973년			1974년
작품				
옥션	서울옥션 53회 32번		케이옥션 2006. 9-7번	케이옥션 2007. 7-86번

내용＼연도	2004년	2005년	2006년	2007년
가격	1억 ~ 1억 2000만 원(유찰)		1억 2000만 원	1억 9000만 원
크기	35×27cm(5호)		35×35cm(6호)	40×40cm
연도	1988년		1986년	1988년
작품				
옥션	서울옥션 91회 159번		서울옥션 102회 129번	케이옥션 2007. 5-114번

천경자,
슬프도록 아름다운 여인

천경자의 작품 세계는 1942년부터 세계 여행을 시작하는 1969년까지를 전기, 그리고 1970년 서초동 시절부터 1990년대까지를 후기로 나누어 볼 수 있다. 전기 작품들은 현실의 삶과 일상에서 느낀 체험을 바탕으로 삶과 죽음 등 자신의 내면적 갈등을 보여주고 있다.

후기는 외부 세계에 존재하는 것들, 즉 자연을 통해 자신의 꿈과 낭만을 실현하려는 시기로 볼 수 있다. 후기 작품들은 특히 꽃과 여인을 소재로 환상을 표현하거나 해외 여행에서 느낀 이국적 정취를 통해 원시에 대한 향수를 반영한다. 가치 평가면에서는 1970년대 이후에 그린 〈꽃과 여인〉 시리즈가 가장 높은 가격대를 형성하고 있다.

1 : 작품 스타일 분석

　미인도는 아직까지 특별히 어떤 연도의 미인도가 더 비싸고 싸다든지, 현격한 차이가 나타나지 않고 있다. 이는 각 해당 연대의 미인도의 거래횟수가 매우 적기 때문이기도 하지만, 연대를 가리지 않고 모든 미인도가 높은 선호도를 보이고 있기 때문이기도 하다. 시장이 과열되고 수요가 많아지면 모든 미인도가 비슷한 가격 선에서 거래되지만 가격이 오른 이후에는 작품에 대한 냉정한 평가가 따라간다. 어느 시기의 작품이 더 좋은지를 놓고 여러 가지 분석들이 나오는 것이다. 지금처럼 급상승한 가격대에서는 1970년대 미인도에 가장 높은 점수를 부여하고, 그 다음으로 1980년대 미인도, 마지막으로 1990년대 순으로 가격대가 조심스럽게 정리되어 가고 있다.

　제작 연대에 따라 미인도에 등장하는 여인의 모습은 확연하게 달라진다. 1970년대 여인은 부드럽고 화사하면서도 생기 있는 젊은 여인이라면, 1980년대의 여인은 고혹적이면서도 화려한 그러면서도 자유로운 여인이다. 1990년대의 여인은 긴 손톱에 새빨간 매니큐어를 칠하고 광대뼈를 강조한 이국적인 여인이다.

1 | 1970년대

　1970년대 여인은 고독하면서도 순수한 여인의 모습을 하고 있다. 부드러운 호분 위에 진한 채색으로 표현된 여인은 머리 위에 꽃을 꽂거나 나비로 장식되고 있다. 눈매는 또렷하지만 1980년대 여인처럼 짙은 화장을 하거나

〈여인〉
종이에 채색, 27×27cm(4호), 1976년,
추정가 8000만 원 ~ 1억 2000만 원,
낙찰가 1억 8000만 원,
서울옥션 청담점 오픈 경매 6번 2005.

매섭지는 않다. 고혹적이면서 사색적인 눈망울에서 여인의 애수가 물씬 풍겨난다.

2 | 1980년대

1980년대의 미인도는 금분을 사용하면서 매우 화려해진다. 눈매는 매서워지며 전체적인 인상이 매우 강렬하다. 여인을 통해서 강력한 메시지를 발산하고 있는 듯하다. 또한 이 시기의 여인은 작가 자신을 연상시키듯 이목구비가 강하고 짙은 화장으로 인해 요기가 도는 느낌이다. 강렬하면서도 도전적인 여인의 모습을 통해 작가의 외로움, 고독, 정한 등의 정서를 애써 떨쳐버리려는 의지를 표명하고 있는 듯하다.

〈미인도〉
종이에 채색, 27×24cm(3호), 1986년,
추정가 2억 ~ 3억,
낙찰가 2억 6000만 원,
서울옥션 104회 33번 2006.

3 | 1990년대

1990년대 미인도는 다소 이국적인 여인이다. 빨간색으로 칠한 손톱과 카드, 표범 무늬 등 이국적이면서 상징적인 모티프는 작가의 심리를 전달하는 메신저 역할을 한다. 대상의 선명한 형태감을 강조하고 전보다 한결 명확해진 장식적이고 다채로운 색으로 이국적인 여인의 아름다움을 최대한 부각하고 있다.

〈여인〉
종이에 채색, 40.9×31.8cm(6호), 1992년,
추정가 3억 8000만 원 ~ 4억 8000만 원,
낙찰가 3억 8000만 원,
케이옥션 2006. 9-78번

2 : 가격 분석

1 | 천경자의 미인도

천경자의 미인도는 가장 인기 있는 소재다. 그녀가 화폭에 담는 그림의 모든 소재는 그녀의 인생을 대변하는 상징적인 매개체가 되어 하나하나 큰 의미를 지닌다. 그중에서 가장 큰 상징을 담고 있는 것이 여인이며, 꽃이며, 나비다. 그렇기 때문에 같은 여인이라도 꽃을 들고 있거나 꽃을 머리에 꽂고 있으면 더 좋고, 게다가 나비까지 함께 있으면 최고의 미인도가 되는 것이다. 미술사적으로는 우스운 이야기처럼 들릴 수 있지만 미술 시장에서는 가격을 평가하는 아주 중요한 기준이다.

〈카와이 섬의 여인〉은 1980년 작으로 2001년도에 3800만 원에 낙찰되었다. 〈여인〉은 1976년 작으로 2005년도에 1억 8000만 원에 낙찰되었다. 가격 상승폭이 가장 컸던 2005년과 2006년 사이에 거래 작품이 없다는 걸 감안하더라도, 474퍼센트의 가격 상승률은 미인도에 대한 높은 선호도를 나타낸다고 볼 수 있다.

2005년 이후 동일한 크기의 미인도 한 점이 낙찰되었다. 1980년대에 제작된 이 작품은 전형적인 미인도로 추정가 2억에서 3억 원에 나와 2억 6000만 원에 낙찰되었다. 2005년 말 1억 8000만 원에서 2006년 말 2억 6000만 원으로 8000만 원이 오른 것이다.

2007년에는 동일한 크기의 1977년 작 미인도 〈미모사 향기〉가 출품되어 6억 1000만 원에 낙찰되는 고속 상승을 보였다. 천경자의 미인도는 2005년도를 기점으로 급격하게 가격이 상승하였으며 2005년에서 2006년 사이에 특히 높은 가격에 거래되었다. 그의 작품은 수량이 많지 않은 데 비해 꾸준히 경

표 3-8 소재에 따른 연도별 가격 상승률

소재	내용	2001년	2005년	2006년	2007년
미인도	가격	3800만 원	1억 8000만 원	2억 6000만 원	6억 1000만 원
	크기	24×33cm(4호)	27×27cm(4호)	27×24cm	27×24cm(3호)
	제작연도	1980년	1976년	1986년	1977년
	작품				
	옥션	서울옥션 44회 45번	서울옥션 청담점 오픈경매 6번	서울옥션 104회 33번	서울옥션 106회 40번

소재	내용	2002년	2003년	2005년	2006년
여행	가격	3600만 원	4000만 원		9500만 원
	크기	44×38cm(8호)	44×33cm(8호)		33×44.9cm(8호)
	제작연도	1983년	1983년		1983년
	작품				
	옥션	서울옥션 53회 51번	서울옥션 81회 8번		케이옥션 2006. 1–39번

매에 출품되어 공개적인 거래 기록을 만들어가고 있다. 또 해당 연대에 따라
선호도가 분산되고 있어 미인도에 대한 관심과 구매 수요는 꾸준히 증가할
것으로 보인다.

2 | 여행 — 북해도, 아프리카

1970년대 아프리카, 동남아 여행을 담은 〈에스키스〉에서부터 1990년대의
〈북해도 풍경〉까지 이국적인 풍물과 풍광을 담은 작품들이 소개되었다. 여행
시리즈 중에서도 여인을 그린 작품은 미인도의 범주에 들어가기도 한다. 여

인을 대상으로 그린 작품의 가격이 상승함에 따라 북해도 및 아프리카 풍경을 그린 여타 다른 소재의 작품들까지 함께 가격이 상승하고 있는 양상이 뚜렷하다.

가장 뚜렷한 비교대상은 〈북해도 천로에서〉라는 동일 소재의 동일 크기, 동일 제작 연대의 작품이다. 이 작품은 2002년, 2003년, 2006년에 각각 3600만 원, 4000만 원, 9500만 원의 낙찰가를 기록하였으며 2003년에서 2006년 사이에 2.6배 상승한 가격을 보여주었다.

도상봉,
우아함과 품격의 대명사

도상봉은 한국의 대표적인 사실주의 서양화가로서 전통적인 예술 세계를 지키는 데 충실하였다. 그는 백자白磁나 라일락을 소재로 많은 정물화와 풍경화를 부드러운 필치로 묘사하였다. 정적인 소재를 섬세하고 사실적으로 묘사한 작품을 통해 온화하고 여성적인 독특한 미적 세계를 엿볼 수 있다.

1 : 작품 스타일 분석

도상봉은 라일락 작가라고 일컬을 만큼 그의 〈라일락〉은 매우 유명하다. 이처럼 작가의 이름을 대면 곧 바로 떠오르는 대표적인 소재가 있다. 이 소재를 그린 작품이 가장 인기가 많으며 높은 가격을 호가하게 된다. 그렇지만 라일락을 그렸다고 다른 꽃을 그린 작품보다 무조건 비싼 것은 아니다. 안개꽃이나 코스모스, 국화 등의 꽃들도 비슷한 가격대를 형성하고 있으며 작품

의 완성도에 따라서 라일락보다 높은 가격을 부르는 작품도 있다. 그렇지만 비슷한 수준이라면 라일락에 대한 선호도가 가장 높을 것이다. 그 다음으로는 꽃은 빠지고 과일과 병이 놓여있는 정물, 풍경 순이다. 정물이나 풍경은 백자에 꽂아 놓은 꽃을 그린 정물에 비교한다면 가격 차이가 많이 났지만 근래에 들어 조금씩 그 격차를 좁혀가고 있다.

1 | 라일락

〈라일락〉
캔버스에 유채,
53×45cm(10호), 1968년,
추정가 1억 1000만 원 ~ 1억 2000만 원,
낙찰가 1억 500만 원,
서울옥션 87회 16번 2004.

라일락은 어두운 배경을 뒤로 하고 품위 있는 백자 항아리 속에 소담스럽게 꽂아놓은 1950년대 작품과 라일락의 향기가 물씬 풍길 것 같은 화려한 모습을 담은 1960년대 밝은 라일락, 그리고 가장 밝고 화려한 느낌을 주는 1970년대 작품으로 나눌 수 있다. 연대에 따라서 가격 차이가 크게 나타나지는 않지만 밝고 화려한 느낌을 선호하는 경향이 많다. 중요한 것은 라일락이라는 소재가 다른 소재보다 좋은 가격대를 형성한다는 점이다.

일평생을 두고 라일락을 손수 키우면서 그 아름다움에 빠져 있던 작가가 그린 라일락은 화려함과 엄숙함, 숭고함을 모두 갖추고 있다. 또한 엄격하면서도 세련된 백자 항아리와 화려하면서도 우아한 라일락의 조화는 도상봉 특유의 우아함으로 표출된다.

같은 작가의 작품이라도 작가의 대표 소재는 더 높은 가격대를 형성하기 마련이다. 작가의 대표 소재로 인정받을 수 있다는 것은 그만큼 선호도가 높

다는 뜻이며 수요가 많음을 의미하는 것이기도 하다.

2 | 꽃이 있는 정물

도상봉 작품 중 가장 인기 있는 소재는 백자 안에 꽃이 가득 꽂혀 있는 정물화다. 김환기와 함께 유독 백자에 큰 애착을 지녔던 작가는 납작하고 둥글거나 완만한 형태의 백자 등 여러 형태의 백자를 특유의 잘 다듬어진 잔잔한 터치로 표현한다.

〈백국〉
캔버스에 유채,
45.8×53cm(10호), 1973년,
추정가 1억 6000만 원 ~ 2억 2200만 원,
낙찰가 2억 5000만 원,
서울옥션 101회 160번, 2006.

우아한 백자와 화려한 꽃의 조화는 도상봉 특유의 담담한 표현으로 격조 높은 미감을 느끼게 한다. 라일락꽃 이외에도 국화, 카네이션, 코스모스 등 다양한 꽃을 백자에 꽂아 그린 정물화들이 있다. 이런 꽃을 그린 정물화가 높은 선호도를 보이며 다른 소재의 작품과 큰 가격 차이를 만들고 있다.

3 | 정물

도상봉의 정물은 탁자 위에 놓인 과일과 병을 그리거나 과일, 혹은 백자 항아리만 그려 넣은 그림이다. 화려한 느낌을 주는 꽃 정물과는 달리 한층 엄격하면서도 조화로운 느낌을 준다. 가장 아카데믹한 느낌을 주는 정물 역시 연대에 따라서 색채의 밝기가 확연하게 달라진

〈정물〉
캔버스에 유채, 41×53cm(10호), 1968년,
추정가 1억 5000만 원 ~ 2억 원,
낙찰가 1억 5000만 원,
서울옥션 105회 25번 2007.

다. 무조건 밝은 느낌의 작품을 선호한다기보다는 작품이 전달하는 느낌을 중요하게 생각하는 듯하다.

1960년대 후반에서 1970년대 초반의 밝은 느낌을 선호하는 사람과 1950년대 후반에서 1960년대 초반의 어둡지만 무게 있고 격조 높은 느낌을 선호하는 사람들의 차이가 크지는 않다. 아직까지는 꽃과 정물에 따라서 가격 차이가 나고 있으며, 정물이라도 작품 내용이 좋고 대표작 급에 속하는 작품이라면 꽃 정물보다 높은 가격에 거래되기도 한다.

4 | 풍경

〈삼청공원〉
캔버스에 유채, 53×45.5cm(10호), 1967년,
추정가 4200만 ~ 5500만 원,
낙찰가 6200만 원,
케이옥션 2006. 3–9번

가격이 크게 오르기 전에는 꽃 정물이나 정물 작품보다 가격이 현저하게 낮았다. 전반적으로 가격이 상승하면서 풍경 역시 동반 상승하는 추세며 좋은 풍경은 좋은 정물과 비슷한 가격대를 형성하고 있을 정도로 가격이 상승하였다. 특히 풍경은 깊은 공간감을 주는 대각선 구도가 돋보이고 색채가 밝고 화려할수록 선호도가 높다. 풍경 역시 가격이 오르면서 가격에 걸 맞는 좋은 작품들이 속속 나와 '풍경은 가격이 낮다' 라는 선입견을 여지없이 무너뜨릴 만큼 좋은 거래 기록을 만들고 있다.

2 : 가격 분석

1 | 라일락

도상봉의 작품은 연대나 재료보다는 작품 소재에 따라 작품의 가격이 달라지는 양상을 보인다. 가장 선호도가 높은 소재는 격조 있는 백자 가득 꽂혀 있는 라일락을 그린 작품이다.

백자에 라일락, 코스모스, 백국, 카네이션 등을 꽂아 놓고 그린 작품들은 대부분 10호 사이즈가 많다. 2001년과 2006년에 나온 라일락은 동일한 작품으로 2001년에는 1억에 유찰되었던 작품이 2006년도에는 1억 9000만 원에 낙찰되었다. 이 작품은 1967년도 작품으로 1970년대에 그려진 작품과 비교한다면 조금 어두운 느낌을 준다.

일반적으로 가장 좋아하는 스타일은 1960년대 후반부터 1970년대 초반의 밝고 부드러운 느낌의 라일락인데 2005년 이후로는 아직 대표작 급의 좋은 라일락이 나오지 않고 있다. 2006년 낙찰된 라일락과 비교한다면 2005년에 낙찰된 라일락 10호인 1968년도 작품이 보다 밝고 아름답다. 이 작품은 2005년도에 1억 500만 원에 낙찰되었다. 2007년 5월 1969년에 그려진 보라색 라일락 꽃이 3억에 낙찰되면서 호당 3000만 원에 이르렀다.

2 | 그 밖의 꽃이 있는 정물

선호도는 라일락이 가장 높지만 모든 라일락꽃이 가장 높은 가격을 호가하지는 않는다. B급의 라일락과 A급의 백국이 있다면 당연히 A급의 백국을 사야 한다. 2006년 4월 서울옥션에 출품되었던 〈백국〉은 누구나 A급으로 인정할 만큼 완성도가 높은 작품이었고 그 당시 라일락보다 높은 가격에 낙찰

표 3-9 소재에 따른 연도별 작품 가격 상승률

소재	내용	2001년	2004년	2005년	2006년	2007년
라일락	가격	유찰(추정가 1억 ~ 1억 2000만 원)	1억 500만 원		1억 9000만 원	3억 원
	크기	53×45cm(10호)	53×45cm(10호)		53×45cm(10호)	45.5×53cm(10호)
	연도	1967년	1968년		1967년	1969년
	작품					
	옥션	서울옥션 43회 30번	서울옥션 87회 16번		서울옥션 100회 28번	서울옥션 106회 14번
꽃이 있는 정물	가격	추정가 9000만 원~1억 원	1억	1억 1000만 원	2억 5000만 원	2억 8000만 원
	크기	53×46cm(10호)	53×45.5cm(10호)	45.5×53cm(10호)	45.8×53cm(10호)	53×45.5cm(10호)
	연도	1961년	1975년	1974년	1973년	1975년
	작품					
	옥션	서울옥션 43회 48번	서울옥션 91회 157번	서울옥션 96회 122번	서울옥션 101회 160번	서울옥션 107회 73번
기타 정물	가격		유찰(추정가 3000만 ~ 4000만 원)	4700만 원	5200만 원	8000만 원
	크기		24×34cm(4호)	24.5×33.5cm(4호)	24.2×33.4cm(4호)	24.2×33.4cm(4호)
	연도		1968년	1975년	1970년	1974년
	작품					
	옥션		서울옥션 86회 73번	케이옥션 2005. 11-10번	케이옥션 2006. 9-40번	케이옥션 2007. 5-48번

되었다.

이는 2005년 하반기부터 상승하기 시작한 미술품 가격의 영향으로 조금 떨어지는 라일락이 첫 번째 상승 모드를 만들었다면 그 이후에는 이렇다 할 라일락이 나오지 않았지만 상대적으로 완성도 높은 백국, 코스모스, 안개꽃 등이 등장하였기 때문이기도 하다. 이후 조금 어두운 감은 있었지만 좋은 연대에 그려진 보라색 라일락꽃이 나왔기 때문에 백국의 경매 기록은 다시 라일락으로 넘어갔다. A급 라일락과 A급 백국을 비교한다면 당연히 전자를 선택하는 것이 맞다. 굳이 백국을 선호하지 않는다면 말이다.

라일락을 제외한 다른 꽃들을 담은 작품의 가격 상승률은 2001년 카네이션 10호가 9000만 원에 유찰된 것을 시작으로 2004년 개나리꽃이 1억 원에 낙찰되었고 2005년 안개꽃 1억 1000만 원, 2006년 4월 백국 2억 5000만 원의 낙찰, 2004년에 나왔던 동일한 개나리가 다시 출품되어 2억 8000만원에 낙찰되면서 2004년 대비 280퍼센트의 가격 상승률을 보여준다. 주목할 것은 2005년 상반기에 1억 1000만 원대를 호가하던 작품들이 2006년 상반기에 두 배 이상 상승한 것이다.

3 | 정물

도상봉의 정물은 2005년 초반만 해도 호당 1000만 원을 넘지 못했으며 800만 원 선에서 거래되었다. 그의 꽃 작품과 비교한다면 선호도가 상대적으로 낮았던 정물도 2005년 하반기부터 호당 1000만 원을 가볍게 돌파하면서 조금씩 상승하는 모습을 볼 수 있었다.

도상봉의 작품은 소재에 따라 그 가격대에 차이가 났다. 그러나 전반적으로 미술 시장이 호황을 이루면서 정물이나 풍경이 높은 선호도를 보이고 있

는 백자 항아리와 꽃을 그린 작품들과 격차를 좁혀나가고 있는 양상이다. 크기로 본다면 10호 이상의 작품들은 경매에 많이 출품되지 않고 있으며, 출품된다 하더라도 소품에 비해 상대적으로 선호도가 낮다. 2005년 하반기를 기점으로 정물과 풍경 소품들은 계속해서 오르고 있으며 높은 낙찰가를 만들고 있다.

이우환,
절제와 호흡의 탁월함

천경자가 2006년 작품 가격이 가장 급상승한 작가라면 이우환은 2007년에 들어서 작품 가격이 가장 급상승하고 있는 작가다. 이우환의 작품은 연대별, 소재별로 작품 가격이 달라진다. 점, 선을 소재로 1970년대에 그린 구작이 가장 높은 가격대를 형성하고 있고, 그 뒤를 이어 1980년대 초반에 그린 〈바람 시리즈With Series〉가 높은 가격대를 이루고 있다. 〈선으로부터Form Line〉, 〈점으로부터Form Point〉, 〈바람〉이 모두 초강세로 높은 가격대를 유지하면서 1990년대부터 제작된 〈조응Correspondence〉 시리즈가 새로운 강자로 자리 잡아가고 있다.

이우환의 〈선으로부터〉, 〈점으로부터〉, 〈바람〉, 〈조응〉은 각각의 시리즈가 매우 중요한 철학적인 의미를 가지고 있으며 작가의 철학을 실현해 나가는 여정이었을 것이다. 그러므로 각 시리즈는 독립적인 의미가 있으며 그러면서도 동시에 자연스럽게 이어진다.

그러나 작품을 사고자 하는 컬렉터의 시선은 분명 작품의 좋고 싫음을 구

분 짓는다. 특히 〈선으로부터〉와 〈점으로부터〉의 차이는 매우 미묘하지만 이런 미묘한 차이에 의해 가격차가 조금씩 벌어지고 있다.

1 : 작품 스타일 분석

1 | 선으로부터

이우환의 〈선으로부터〉는 푸른색 안료에 돌가루를 섞어 캔버스 위에서 아래로 하나씩 선을 그려 넣은 것이다. 선을 그리기 위하여 붓을 대면 안료와 돌가루가 혼합되어 자연스럽게 두꺼운 마띠에르를 만든다. 이 마띠에르는 중력에 의해 시간이 지나면서 점차 아래로 흘러내려 간다. 이렇게 하나하나의 선이 그어진다.

선을 그어 내려가면서 안료와 돌가루의 관계, 선과 선사이의 관계, 캔버스와 붓 사이의 관계를 명상하게 된다. 점에서 시작하여 선으로 이어지는 이우환의 〈선으로부터〉는 선과 선 사이의 여백에 따라, 정교한 선의 흐름에 따라 미묘하게 달라지는 감동의 울림이 있다.

2 | 점으로부터

〈점으로부터〉 역시 푸른색 안료나 붉은색 안료에 돌가루를 섞어 자연스런 형상을 이룬다. 이렇게 이루어진 점들이 연속적으로 배열되면서 돌가루가 만들어내는 입체감으로 공간감을 만들어내고 조금씩 형상을 달리하는 점들의 배열이 시간의 흐름을 느끼게 하는 것이다.

오른쪽에서 왼쪽으로 질서 정연하게 찍어 나가는 점이 뚜렷하게 남기는 자

연스런 흔적들은 마치 점들이 앞으로 전진하는 느낌을 준다. 리드미컬하게 움직이기도 하고 공격적으로 움직이기도 하는 일련의 점들은 서로 관계를 형성하고 있으며 그 관계들은 작가 특유의 철학적인 사유를 발산하고 있다.

3 | 바람

바람은 1980년대에 그린 작품 소재다. 1980년대 초반은 〈동풍East winds〉으로 특유의 푸른색 안료와 돌가루의 맛이 그래도 살아 있는 작품을 선보였다. 〈동풍〉은 〈선으로부터〉와 〈점으로부터〉에서 느껴지는 절제와 균형의 힘에서 약간 벗어나 스스로 자유롭게 진동한다. 바람에 의해 조금씩 흔들리는 점과 선들은 여전히 형식을 갖추고 있으며 질서를 유지하고 있다. 선이나 점의 경직되고 팽팽한 긴장감에서 조금 벗어나 자체적으로 리드미컬한 움직임을 보이는 것이다.

1980년대 중반의 〈바람〉과 1980년대 후반인 회색조의 〈바람〉의 전기의 〈동풍〉에 비한다면 훨씬 자유롭다. 질서 안에서 조금씩 흔들리던 바람에서 탈피하여 자유를 한껏 만끽하고 있는 느낌이다.

4 | 조응

작가의 사유의 근간을 이루는 〈조응〉은 1990년대부터 현재까지 이어지고 있는 양식이다.★ 하얀 캔버스 위에 무심한 듯 그려 넣은 단 하나의 점은 캔버스와 서로 관계를 맺으며 깊은 사유의 세계로 이끌어간다. 하나의 점에 또

★ 1990년대 초중반의 마티에르가 두터운 짙은 회색점과 1990년대에 후반부터 2000년대 초반의 옅은 회색 점으로 구분되고 있다.

다른 점을 찍으면 서로의 관계를 위하여 점들의 위치가 달라진다. 점이 하나 또 늘어난다면 그들의 위치는 다시 달라져야 할 것이다. 단순히 점을 찍은 것 이외에 아무것도 없는 캔버스 위에는 점과 점 사이에 자연스럽게 만들어지는 긴장감이 그대로 노출되어 그 팽팽함이 소리로 울리는 것 같은 공감각적인 느낌을 전달한다.

2 : 가격 분석

1 | 선으로부터

이우환의 작품 시리즈 중 가장 높은 가격대를 형성하고 있으나 상대적으로 물량이 적어 지속적인 경매 기록을 만들어내지는 못하고 있다. 〈선으로부터〉 30호의 연대별 가격 상승을 살펴보면, 2003년에는 6400만 원으로 호당 300만 원에 조금 못 미쳤다. 가격이 급상승한 2005년을 거쳐 2006년 하반기에는 3억 2000만 원으로 1500만 원 선으로 올라섰다. 2003년대비 2006년 하반기의 가격이 세 배 상승한 결과다.

이우환의 〈점으로부터〉와 〈선으로부터〉 중 〈선으로부터〉의 선호도가 더 높은 가장 큰 이유는 희소성 때문이다. 특히 20호, 30호, 40호는 이우환의 작품 중에서 가장 선호도가 높은 크기다. 같은 시리즈의 작품 중에서도 유독 특정 크기의 작품이 높은 가격대를 형성하는 이유는 〈선으로부터〉의 작품세계를 가장 효과적으로 표현할 수 있는 시각적인 범위와 관련이 있으며, 이것이 작품 가격을 형성하는 중요한 요소로 작용한다.

1999년까지만 해도 두 시리즈 모두 호당 100만 원 선으로 비슷한 가격대

를 유지하고 있었다. 〈선으로부터〉와 〈점으로부터〉의 가격 차이가 벌어지기 시작한 건 2003년에 〈선으로부터〉 100호가 1억 6000만 원에, 40호가 1억 5000만 원에 낙찰되면서부터다. 이때 처음으로 〈선으로부터〉는 호당 500만 원을 돌파하였다.

반면에 〈점으로부터〉의 가격대는 호당 300만 원대를 유지하고 있었다. 2006년 9월 〈선으로부터〉 30호가 케이옥션에서 2억 8000만 원에, 같은 해 12월 〈선으로부터〉 30호가 서울옥션에서 3억 2000만 원에 낙찰되면서 〈선으로부터〉의 우위를 재확인시켜 주었다. 〈선으로부터〉와 〈점으로부터〉는 서로 경매 기록을 깨면서 지속적인 상승세를 유지하고 있다.

2 | 점으로부터

〈점으로부터〉는 2005년 상반기까지만 해도 경매에서 대부분 유찰되었다. 이는 2004년, 2005년 〈선으로부터〉가 경매에 출품되지 않아 경매 기록이 없는 것보다 오히려 좋지 않은 현상이었다. 그렇지만 〈선으로부터〉보다는 수량이 많은 〈점으로부터〉는 꾸준히 경매에 나왔고 유찰되었음에도 조금씩 가격이 상향 조정되어 출품되었다. 〈점으로부터〉 역시 1999년 호당 100만 원에서 시작하여 2002년 호당 300만 원, 2006년 호당 900만 원, 2007년 현재 호당 3000만 원 이상을 호가하는 높은 상승률을 보이고 있다.

2007년 3월 서울옥션에 출품된 〈점으로부터〉 100호는 꽉 찬 구성이 아니어서 선호도가 높은 편은 아니었지만 4억 5000만 원에 무사히 낙찰되었다. 같은 해 5월 소더비 뉴욕 데이 세일에 비슷한 구성의 100호 〈점으로부터〉가 20억 원대에 낙찰되는 놀라운 결과를 보이면서 이우환 작품 가격에 대한 기대 심리는 한층 높아지고 있다.

3| 바람

대체로 1980년대 초반의 푸른색 바람이 선호도가 높으며 1990년대로 갈수록 더욱 자유로운 붓의 움직임을 보여준다. 1980년대 초반의 〈바람〉에는 푸른색 안료를 쓴 반면 1980년대 후반의 〈바람〉에는 어두운 회색 안료를 썼다. 초반의 〈바람〉에 비해 공간에 여백을 많이 두고 있어 이후에 나오는 〈조응〉과 자연스럽게 이어지는 느낌을 준다.

이우환의 〈바람〉 시리즈는 〈점으로부터〉, 〈선으로부터〉에 비해 매물이 많기 때문에 2006년 한 해 동안 매우 활발하게 거래되었다. 결과적으로 2007년 현재 〈점으로부터〉, 〈선으로부터〉를 바짝 추격하는 높은 가격 상승률을 만들어내고 있다. 〈바람〉의 가격 상승은 이야기를 전해 듣는 것만으로도 숨 가쁠 정도다.

2006년 2월에 낙찰된 〈바람〉 30호 크기의 작품과 2006년 9월에 낙찰된 동일한 스타일의 20호 크기의 작품을 비교하였다. 두 작품 모두 〈바람〉의 가장 좋은 연대로 알려져 있는 1984년 작으로 푸른색 안료와 반짝이는 돌가루가 화면을 가득 메우고 있는 매우 좋은 작품들이었다.

2월에 낙찰된 전형적인 〈동풍〉 30호는 5000만원에, 7개월 후인 9월에 이보다 작은 조금 더 날렵한 느낌의 〈동풍〉 20호는 8500만원에 낙찰되면서 〈바람〉 가격 상승에 가속이 붙기 시작하였다. 경매 낙찰 가격을 중심으로 경매 이후에는 유통 화랑을 통해 〈바람〉의 가격이 지속적으로 높은 가격으로 거래가 되었으며 2007년 현재 〈바람〉의 가격은 호당 1000만원대에 다가서고 있다.

그림을 산다는 것은 끊임없이 판단력이 요구되는 활동이다. 가장 좋은 연대의 최상의 〈바람〉를 살 것인가, 전형적인 〈점으로부터〉는 아니지만 가장 선호도가 높은 시리즈이며 희소가치 또한 높아 빠르게 가격이 오르고 있는 시

리즈의 힘에 편승할 것인가? 가장 좋은 선택은 연대나 소재에 불문하고 최상급의 작품을 구매하는 것이다. 장기적으로 작더라도 완벽한 〈점으로부터〉를 선택해야 하고 같은 바람이라도 전형적인 느낌이 물씬 풍겨나는 〈바람〉를 사는 것이 정답이다. 〈바람〉 시리즈는 이우환의 시리즈 중에서 가격 상승폭이 가장 크며, 2007년 현재 〈점으로부터〉의 가격대에 바짝 다가서고 있다.

2006년 국내외 경매와 유통 화랑을 통하여 빠르게 거래가 이루어졌으며 특히 〈동풍〉의 높은 가격 상승에 동반하여 〈바람〉 역시 뚜렷한 독창성을 드러내며 〈바람과 함께〉 시리즈에 대한 선호도를 만들어내었다. 2006년 6월 1988년 작 〈바람〉이 5500만원에 낙찰된 지 1년여 만에 동일한 크기의 1989년 작품이 2배 정도 상승한 1억 원에 낙찰되었다. 2006년 중후반은 〈바람〉 시리즈의 가격이 탄력을 받아 하루가 다르게 상승되는 현상을 보였으며 2006년을 지나면서 〈바람〉 시리즈 역시 〈점으로부터〉, 〈선으로부터〉와 마찬가지로 시장에서 찾아보기 힘들게 되었다.

4 | 조응

〈조응〉 시리즈는 이우환의 시리즈의 귀결 작업으로 1990년부터 현재까지 이어지고 있는 작품 스타일이다.★ 1990년대 작업이므로 2000년 초반에는 작품이 거의 나오지 않았고, 2003년부터 조금씩 나오기 시작하여 2005년 하반기부터 2006년 상반기를 거쳐 조금씩 거래가 활성화되기 시작했다. 〈조응〉 역시 다른 시리즈와 마찬가지로 높은 가격 상승률을 보이고 있으며 2007년

★ 2005년부터 〈조응〉의 발전된 형태인 〈대화〉 dialogue 시리즈가 나오고 있으나 크게 〈조응〉의 범주로 묶어서 거래되고 있다.

현재 가장 인기 있는 시리즈로 급격한 가격 상승 현상을 보이면서 왕성하게 거래되고 있다.

2006년 한 해를 〈바람〉 시리즈가 풍미했다면 2007년에는 〈조응〉 시리즈가 새로운 절대 강자로 부상하고 있는 것이다. 2006년 100호 작품이 7000만원에 낙찰되었고 2007년 7월 출품된 조응 100호는 3억 5000만원에 낙찰되어 조응의 무서운 상승 속도를 확인하게 하였다.

반복해서 강조하지만 가격이 오르고 나면 작품의 수준과 완성도, 중요성에 대한 면밀한 분석 작업이 시작된다. 과열된 미술 시장에서는 〈조응〉이라는 시리즈로 가격이 동일하게 책정되지만 한 차례 가격 상승이 있고 난 이후부터는 같은 〈조응〉 안에서도 엄밀하게 가격이 차별화되기 시작하는 것이다. 현재까지로는 점이 두 개가 있는 조응에 대한 선호도가 가장 높으며 그 다음이 한 개, 세 번째로는 세 개 정도로 나타나고 있다.* 그리고 연대에 따라서, 미묘한 색채의 차이에 따라서도 선호도가 차별화되고 있다.

〈바람〉 시리즈가 높은 가격대를 호가하면서 왕성하게 거래된 후 자취를 감췄다면, 2006년 하반기부터 2007년 상반기까지는 〈조응〉 시리즈가 빠르게 상승하면서 높은 가격대에서 거래되었고 중반부에 이르러서는 〈조응〉 시리즈 역시 찾아보기 어려운 상황이다.

★ 2007년도에 출품된 〈조응〉 두 점을 비교해 본다면 점이 여섯 개가 있는 〈조응〉은 1억 7000만 원에, 점이 두개가 있는 〈조응〉은 3억 5000만 원에 낙찰되었다.

권옥연,
안으로 스미는 고혹의 색채

1 : 작품 스타일 분석

권옥연은 1950년대에 파리로 유학을 떠나 그곳에서 직접 문화를 체험하고 사상을 교류한 작가다. 그는 파리에 있으면서 갑골문자를 소재로 기호를 이미지화하는 개성적인 양식을 구축하고자 하였으며 청회색의 특별한 색감을 만들어내기도 하였다. 파리에서 체류하는 동안 살롱도톤, 레알리테 누벨 등 당시 파리의 주요 전시회에 참가하는 등 활발한 활동을 하면서 차츰 문학성 강한 기존의 사실주의 양식을 버리고 추상실험에 열중하기도 하였다.

〈과반 위의 정물〉
캔버스에 유채, 48.5×71(20호), 1986년,
추정가 3500만 원 ~ 4500만 원,
낙찰가 4500만 원,
케이옥션 2005. 11-21번

1960년대에는 민속공예품과 신라 토기에 심취하여 토기나 청동기가 주는 질박한 느

낌을 한국의 토속적인 이미지에 담는 작업을 하였다. 1970년대 이후부터는 청회색을 배경으로 농염한 여인의 모습과 아름다운 정물 등 좀 더 대중적인 소재의 작품들을 선보였다. 그의 작품 중에서 특히 인기 있는 작품 소재는 여인의 모습을 담은 작품과 꽃을 그린 정물화다.

2 : 가격 분석

권옥연의 작품 중 경매를 통해 거래된 주요 작품의 소재는 여인, 풍경, 정물이다. 일반적으로 거래되는 작품 수량은 여인이 가장 많으며 선호도도 높다. 그러나 가장 수량이 적은 정물이 가격적인 면에서는 더 높은 편이다. 여인은 제작 연대별로 조금씩 모습이 다르며 연대가 뒤로 갈수록 여인의 이미지는 소녀의 이미지로 변화한다.

〈소녀〉 3호는 2006년 1100만 원에 거래되어 호당 400만 원에 이르렀다. 2001년 3호 900만 원에서 2006년 3호 1100만 원 2007년 8월 3호 3600만 원으로 122퍼센트 상승하였다. 〈소녀〉 5호는 2003년 1000만 원, 2005년 1700만 원, 2006년 1600만 원으로 3년 동안 160퍼센트 상승하였다.

〈풍경〉은 2000년도 3400만 원, 2003년 2200만 원, 2005년 1800만 원, 2006년 3100만 원에 거래되었다. 2007년에는 크기가 조금 작은 12호 작품이 4200만 원에 낙찰되면서 그동안 멈춰왔던 권옥연의 낙찰 가격이 상승될 것이라는 예감을 불러일으켰다. 2005년을 기점으로 권옥연 작품이 높은 가격에 거래된다고 인식되었지만 실제로는 2000년 이후로 하향 곡선을 그려온 작가의 작품 가격이 제자리를 잡은 것으로 확인되었다. 2007년 과열 양상을 보이는

표 3-10 소재에 따른 연도별 가격 상승률

소재 \ 내용 \ 연도		2001년	2002년	2005년	2006년	2007년
인물	가격	유찰(추정가 850만 원 ~ 1000만 원)	유찰(추정가 900만 원 ~ 1000만 원)		1100만 원	3600만 원
	크기	22.5×27.5cm(3호)	28×22cm(3호)		27.3×22.3cm(3호)	27.3×22cm(3호)
	연도				1980년	1995년
	작품					
	옥션	서울옥션 39회 35번	서울옥션 67회 35번		케이옥션 2006. 3-5번	케이옥션 2007. 8-78번
	가격		1000만 원	1700만 원	1600만 원	2100만 원
	크기		26×34cm(5호)	34.5×26.5cm(5호)	34.3×28.5cm(5호)	34.8×27.3cm(5호)
	연도			1990년대		
	작품					
	옥션		서울옥션 53회 23번	서울옥션 99회 139번	케이옥션 2006. 1-10번	케이옥션 2007. 3-29번
풍경	가격		2200만 원	1800만 원	3100만 원	4200만 원
	크기		64×51cm(15호)	53×65cm(15호)	45.5×65cm(15호)	45.8×61cm(12호)
	연도		1960년~1980년대	1968년		1983년
	작품					
	옥션		서울옥션 78회 10번	서울옥션 98회 37번	케이옥션 2006. 3-13번	서울옥션 107회 118번

〈정물〉
캔버스에 유채, 24.3×33.4cm(4호), 1987년,
추정가 1000만 원 ~ 1600만 원,
낙찰가 2300만 원,
케이옥션 2006. 9-36번

〈소녀〉
캔버스에 유채, 28.5×26.5cm(4호),
추정가 1000만 원 ~ 1200만 원,
낙찰가 1150만 원,
서울옥션 102회 135번, 2006.

시기에도 권옥연의 작품 가격은 많이 상승하지 않고 있으나 중반을 지나면서 〈정물〉, 〈소녀〉 등의 가격이 유통 화랑을 중심으로 큰 폭으로 상승하면서 바쁘게 거래가 이루어지고 있다. 작품 수가 많지 않을 뿐만 아니라 치열하게 경합을 붙여야 할 만큼 좋은 작품들이 아직 시장에 나오지 않고 있기 때문이기도 하다.

2006년도에 경매를 통해 낙찰된 〈소녀〉와 〈정물〉의 낙찰가를 비교해 본다면 같은 4호 작품이 〈정물〉은 2300만 원, 〈소녀〉는 1150만 원에 낙찰되어 두 배 이상의 가격 차이를 보였다. 이처럼 소재에 따라서 가격에 차이가 나는 경향을 발견할 수 있으며 2005년 후반부터 가격 차이가 점점 벌어지고 있음을 확인할 수 있다. 특히 소품일 경우 정물의 낙찰가는 지속적으로 상승하고 있다. 이처럼 차이가 나는 데는 여러 가지 이유가 있겠지만 기본적으로 정물의 수량이 가장 적다는 데 기인하며, 여인이나 풍경에 비해 작품이 밝고 화사해서 작품을 갖고자 하는 수요가 더욱 많기 때문이기도 하다.

고영훈,
돌과 책, 그림자, 그리고 환영(illusion)

고영훈의 1980년대 〈스톤북〉 시리즈는 지속적으로 자체 기록을 갱신하고 있다. 1980년대 〈스톤북〉 중에서도 1985년과 1986년에 완만하게 마모된 돌을 그린 작품을 가장 선호하였지만 전반적으로 〈스톤북〉이 인기를 얻으면서 돌의 생김새나 형태, 구도에 큰 차별을 두지 않게 되었다. 1980년대 초반에 그린 완만하게 둥근 돌보다 1980년대 후반에 그린 날카롭게 깎인 돌에서 속도감과 현대성을 발견하는 사람도 있다. 1980년대 〈스톤북〉 시리즈는 더 이상 그리지 않으며 작품 특성상 수도 많지 않기 때문에 특히 그 연대에 대한 희소 가치까지 얹혀지고 있다.

이처럼 1980년대 작품이 높은 인기를 얻으며 가격이 상승하자 그동안 상대적으로 선호도가 낮았던 1990년대 작품까지 점점 인기를 끌고 있다. 1990년대 작품은 책 위에 돌이 아닌 다른 오브제들을 띄워 놓는다. 언제나 그렇듯이 책과 오브제 사이에는 그림자로 공간을 만들어 놓는다. 1980년대 작품이 '책'과 '돌'이 이루어내는 환상을 통해 역사성, 현대성, 문명 등을 전달한

다면 1990년대 작품은 책과 죽은 새의 깃털, 시계 등 생태, 자연, 삶에 좀 더 근접해 있다.

1 : 작품 스타일 분석

1 | 1980년대

〈스톤북〉
종이에 아크릴릭, 70×90.5cm(30호),
추정가 6000만 원 ~ 8000만 원,
낙찰가 7500만 원,
서울옥션 101회 145번, 2006.

오래된 책을 하나씩 뜯어내어 평면으로 만들고 그 위에 적정한 위치에 돌을 배치한다. 종이 위에 돌을 그린 후 종이와 돌 사이에 공간감을 주기 위하여 그림자를 만든다. 종이와 종이 사이에도 공간감을 만들기 위해 그림자를 그리는 것이다. 1980년대 작품은 이처럼 돌과 책과 그림자로 이루어져 있다. 책은 매우 정연하게 혹은 흐트러져 있으며, 때로는 겉표지를 직접 그리기도 한다. 돌은 1980년대 초반에는 부드럽게 원을 이루는 다듬어진 돌에서 1980년대 후반으로 갈수록 뾰족하고 날카로워진다. 그의 작품 속의 돌과 책은 마치 서로에게 반드시 필요한 존재인 것처럼 낯설지만 묘한 조화를 이루고 있다.

2 | 1990년대

하나씩 뜯어서 재배열하던 1980년대 작품과는 달리 펼친 한 권의 책 위에 돌 이외에 깃털, 시계, 꽃과 같은 새로운 소재를 병치해 묘사한다. 1980년대

가 돌과 책의 팽팽한 긴장감으로 자연과 문명의 대립과 조화를 다루고 있다면 1990년대 작품은 좀 더 현실에 근접한 느낌이다. 한강변에 죽어 있는 새의 깃털, 순간이 지나면 시들고 마는 꽃, 시간의 흐름을 강요하는 시계 등 늘 주변에 있는 소재들이지만 그의 책 위에 놓이면 전혀 다른 메시지로 나타난다.

〈생존〉
종이에 아크릴릭, 70×95cm(40호), 1991년,
추정가 5000만 ~ 7000만 원,
낙찰가 9300만 원,
서울옥션 105회 21번, 2007.

2: 가격 분석

2006년 하반기를 지나고 2007년을 맞이하면서 미술 시장은 과열 양상을 보여주고 있으며 그러한 양상을 가장 극명하게 확인할 수 있는 작가 중 한 명이 고영훈이다. 그의 작품은 1980년대 〈스톤북〉 시리즈와 1990년대 〈솔거를 위하여〉 시리즈, 2000년대 〈백자〉 시리즈로 나눌 수 있다. 2000년대 작품은 아직 2차 시장에는 나오지 않고 있으며 공개적으로 거래된 기록이 없기 때문에 가격을 산정하기 어렵다.

10호 사이즈의 동일 작품이 1999년 360만 원에 거래된 뒤 2005년에 다시 경매에 출품되어 1200만 원에 낙찰되었는데 이때 처음으로 호당 100만 원대를 넘어서는 기록을 남겼다. 호당 100만 원대의 기록을 갱신한 지 2년이 채 안 된 2007년 4월 경매에서는 유사한 크기의 1980년대 〈스톤북〉 작품이 1억 5500만 원에 낙찰되면서 호당 1500만 원대를 돌파하는 한편, 동일 스타일 기

준 가격 상승률을 1000퍼센트 이상 달성하는 신기록 행진을 보여주었다.

두 번째 대상작은 1980년대 〈스톤북〉 시리즈로 40호 크기의 작품 두 점을 비교하였다. 이 두 작품은 동일한 작품으로 2002년도에 1400만 원에 낙찰된 작품이 2006년도에 8800만 원에 낙찰되어 629퍼센트의 높은 가격 상승률을 보였다. 이처럼 고영훈의 1980년대 〈스톤북〉 시리즈는 그의 전체 작품 시리즈의 가격을 이끌어가는 선두 역할을 톡톡히 하고 있는데, 1990년대 작품 가격의 상승세를 보면 이를 확인할 수 있다.

일반적으로 1980년대 돌과 책이 있는 작품만을 〈스톤북〉 시리즈로 한정했으나 〈스톤북〉 시리즈가 큰 인기를 얻자 1990년대 작품에서도 돌과 책이 있는 경우는 〈스톤북〉 시리즈로 편입하려는 조짐을 보이고 있다. 그의 작품은 완성도를 떠나 작품이 나오면 무조건 이전 경매 기록을 갱신하는 현상을 보이고 있다.

특히 2006년도 서울옥션 102회 경매에서 낙찰된 50호 작품은 〈스톤북〉 시리즈 중 후반 작품으로 선호도 면에서 떨어지는 것임에도 높은 낙찰가를 기록하였다. 전형적인 〈스톤북〉 시리즈로 2003년에 유찰된 작품과 비교한다면 280퍼센트 상승한 결과를 보이고 있다. 주목할 것은 매 경매마다 갱신되는 경매 기록이다. 2005년부터 연이어 나온 〈스톤북〉의 가격 상승세를 확인한다면 2005년 4600만 원, 2006년 2월 6100만 원, 2006년 6월 7000만 원을 기록하고 있다.

2005년 하반기부터 2006년 한 해 동안 고영훈의 작품 가격이 얼마나 상승했는지 하나씩 짚어보도록 하자. 경매에 나올 때마다 자체 기록을 경신하고 있는 그의 작품은, 그가 2006년 한 해를 거쳐 2007년 상반기에 이르기까지 가장 뜨거운 블루칩 작가 중 한 명임을 다시 한 번 확인시켜 주고 있다.

표 3–11 **연도별 가격 상승률**

내용\연도	1999년	2001년	2005년	2006년	2007년
가격	360만 원		1200만 원		1억 5500만 원
크기	53×42cm(10호)		53×42cm(10호)		56.5×41.5cm(12호)
연도	1984년		1984년		1980년대
작품					
옥션	서울옥션 18회 73번		서울옥션 92회 137번		서울옥션 컨템포러리 경매 2007. 4–66번
가격		1400만 원		8800만 원	
크기		106×72cm(40호)		106.5×72cm	
연도		1988년		1988년	
작품					
옥션		서울옥션 43회 32번		서울옥션 100회 21번	
가격				7500만 원	1억 3000만 원
크기				70×90.5cm(30호)	70×90.5cm
연도				1980년대	1980년대
작품					
옥션				서울옥션 101회 145번	소더비 뉴욕 2007–2.

내용\연도	2005년	2006년 2월	2006년 6월	2006년 12월
가격	4600만 원	6100만 원	7000만 원	1억 4000만 원
크기	97.5×108.5cm(50호)	119.5×84.5cm(50호)	83×115.8cm(50호)	121×84cm(50호)
가격			1988년	1987년
작품				
옥션	서울옥션 94회 161번	서울옥션 100회 69번	서울옥션 102회 101번	서울옥션 104회 24번

이대원,
다채로운 빛의 향연, 화려한 농원

이대원은 추상 미술이 유행한 1950년대에서 1960년대까지 산과 들, 연못 등 자연의 풍경을 그리는 구상주의를 고집하며 한길을 걸어왔다. 특히 과수원과 들과 산으로 집약되어 있는 전원 풍경은 그가 자주 쓰는 소재다. 자연의 형상을 점과 선으로 표현하여 공기와 빛의 존재를 느낄 수 있게 하며, 율동감 있는 터치로 생동감 넘치는 화면을 구사한다. 특히 빠른 필치의 리듬감과 따뜻하고 밝은 원색은 회화적인 느낌을 더하여 주고 있다.

이대원의 작품 소재는 농원이다. 1960년대 후반에서 1970년대 초반에 나타나는 담과 1970년대 산, 1970년대와 1980년대 작품에 나타나는 연못 등의 소재를 제외한다면 양평에 있는 농원을 그린 작품들이 대부분이다. 이처럼 동일한 소재를 반복해서 그린 이대원의 작품은 연대별로 가격에 차이를 보인다. 또한 소재에 따라서도 조금씩 가격 차이를 보이고 있다.

이대원의 1970년대 작품과 1980년대 작품은 그의 후기 작품보다 훨씬 귀하다. 1970년대와 1980년대 작품에는 1990년대와 2000년대 작품에서는 발

견하기 힘든 고즈넉함과 넉넉한 관조적인 시선이 담겨 있다. 후기의 작품이 농원의 한 부분을 확대해서 그렸다면 초기 작품 가운데는 멀리 보이는 산과 어우러진 농원의 모습을 담은 작품들이 많다. 특징적인 것은 하늘을 채색하고 있는 색의 색감이다. 은은하면서도 현실에서는 볼 수 없을 것 같은 세련된 파스텔 톤의 하늘 위로 날아다니는 색점의 향연은 자연을 바라보는 작가의 시각적인 즐거움을 그대로 담고 있다. 있는 그대로의 자연이 아닌 작가가 느끼는 자연, 그 자연이 이대원의 농원에서 살아 숨 쉰다.

1 : 작품 스타일 분석

1 | 1970년대

1970년대 작품은 차분하면서도 품격 있는 색감과 짧은 색점이 특징이다. 이 시기의 작품에서 보이는 색점은 매우 짧으면서도 밝고 화사하다. 근경과 원경의 차이를 색점의 길고 짧음으로 표현하고 있는 작가의 감각이 탁월하다. 특유의 검붉은 선으로 밑그림을 칠한 나무기둥 위로 솟아난 파란 나뭇잎들이 농원의 풍경에 싱그러움을 더하고 있다.

〈탑〉
캔버스에 유채,
50×60cm(12호), 1976년,
추정가 1억 4000만 원 ~ 1억 6000만 원,
낙찰가 2억 5000만 원,
서울옥션 107회 22번, 2007.

가장 높은 가격대를 형성하고 있는 스타일은 1970년대에 산이나 과수원을 그린 작품이다. 실제로 가장 대중적인 선호도가 높다. 이대원이라면 떠오

르는 화려하고 현란한 채색과 색점들과 비교한다면 한 단계 가라앉은 채도와 작은 색점들, 파스텔톤의 우아한 풍경에서 전형적인 구작의 멋이 느껴진다. 1970년대를 전후하여 나타나는 돌담 뒤로 탐스러운 과일이 매달려 있는 나무를 그린 작품 또한 선호도가 매우 높으며 농원을 그린 작품에 비해 작품 수가 적어 희소가치 또한 높다.

2 | 1980년대

〈못〉
캔버스에 유채, 1983년,
65.5×91cm(30호),
추정가 별도 문의,
낙찰가 3억 5000만 원,
서울옥션 106회 38번, 2007.

짧게 끊어지는 색점의 밀도가 더욱 커지는 시기다. 1970년대 편안하게 나타나는 농원이나 담의 형상이 조금씩 추상화로 변모해 가고 있다. 색은 더욱 화려해지고 색점은 더욱 많아진다.

1980년대 작품은 초반에서 중반까지는 구작의 느낌이 조금 남아 있지만 후반부터는 구작의 느낌에서 조금씩 벗어난 모습이다. 잔잔한 색점이 조금씩 길어진다. 1980년대 작품은 1970년대 작품에 비해 한층 밝아진 색조와 자신 있게 찍어내려 간 색점들에서 과연 작가의 전성기로 평가될 만한 자신감이 느껴진다. 가격에서는 1970년대 작품과 비슷한 양상을 보이고 있으며 소재나 색채, 취향에 따라서 조금씩 가격 차이가 나는 정도다. 1980년대 후반에서 1990년대 전반부 작품은 구작의 느낌과 신작의 느낌을 모두 담고 있어 이 시기의 작품을 선호하는 컬렉터들도 많다.

3 | 1990년대와 2000년대

짧게 끊어졌던 색점이 조금씩 길어진다. 2000년대로 들어가면 거의 선으로 바뀐다. 강렬하게 뻗은 색선들에서 강한 에너지가 느껴진다. 색조는 형광색에 가까울 정도로 밝고 화려하다. 같은 대상을 그리지만 멀리 있는 대상이 아닌 근경을 담은 화면이 많다. 과실이 주렁주렁 맺혀 있는 나무들이나 향기로운 꽃들이 피어 있는 나무를 묘사하

〈농원〉
캔버스에 유채, 91×161cm(100호), 1997년,
추정가 1억 3000만 원 ~ 1억 8000만 원,
낙찰가 1억 6000만 원,
서울옥션 105회 45번, 2007.

면서 작가가 느낀 시각적인 즐거움을 즉각적으로 전달하기 위해 터치의 속도가 빨라지고 색조는 더 감각적으로 변화하였다.

1990년대 후반의 작품과 2000년대 작품은 과히 형광색에 가까운 색조와 선에 가까운 색선들이 특징을 이룬다.

2 : 가격 분석

빛의 화가로 불리는 이대원은 2007년 현재 가장 빠른 가격 상승률을 보이고 있는 작가 중 한 사람이다. 이대원이 작고한 2005년도를 기점으로 그동안 거래되던 작가의 작품이 화랑가에서 종적을 감추었다. 그 이후에 조금씩 풀리기 시작하면서 그림은 이전 시세보다 훨씬 오른 가격에서 거래되고 있다.

일반적으로 화가가 작고하면 그림 값이 오를 것이라고 기대한다. 그러나 모든 작가의 작품이 그렇지는 않다. 앞서 말한 대로 새로운 컬렉터 층이 등

장하고 수요가 급증하면서 초보자들에게도 좋아 보이는 작품 위주로 먼저 가격이 오르기 시작하고 있다. 새로운 컬렉터 층은 단순하게 그림이 좋아서 시작하는 이들과 투자를 목적으로 하는 이들로 뚜렷하게 나누어진다.

투자를 목적으로 하는 컬렉터는 매우 전문적인 투자자로 어떤 작품이 오

표 3-12 소재에 따른 연도별 가격 상승률

소재	내용	2002년	2005년	2006년	2007년
산	가격	1700만 원		3700만 원	1억 3000만 원
	크기	45×53cm(10호)		45×53cm(10호)	45×52cm(10호)
	연도	1977년		1976년	1980년
	작품				
	옥션	서울옥션 64회 100번		케이옥션 2006. 3-10번	서울옥션 106회 9번
농원	가격		1550만 원	3800만 원	6000만 원
	크기		32×41cm(8호)	38×45cm(8호)	23×45.5cm
	연도		1979년	1970년대	1983년
	작품				
	옥션		서울옥션 93회 93번	서울옥션 101회 128번	케이옥션 2007. 3-17번
	가격		6400만 원		3억 5000만 원
	크기		65×91cm(30호)		65×91cm(30호)
	연도		1981년		1983년
	작품				
	옥션		케이옥션 2005. 11-27번		서울옥션 106회 38번

를 것인지 정확히 예상하고 작품을 수집하고 있으며 중요하다고 판단하는 작품은 웃돈을 주더라도 반드시 사기 때문에 작품의 완성도에 따라 가격 차이가 점점 벌어지고 있는 양상이다. 이러한 추세는 가격이 급격하게 오르면서 더욱 뚜렷하게 나타나고 있다.

첫 번째로 연대에 따른 가격상승폭을 비교해보았다. 첫 번째는 구작 10호, 8호, 30호의 가격상승폭을 살펴본 것이다. 10호는 2006년에서 2007년 한 해 동안 3.51배, 8호는 2005년부터 2006년까지 3.87배, 30호는 2005년부터 2007년까지 5.47배 상승하는 높은 가격상승폭을 보였다.

특히 2006년부터 2007년 사이에 가격이 급격하게 상승하고 있음을 알 수 있다. 신작과 큰 차이가 없었던 몇 년 전과는 달리, 수요가 많아지고 전반적으로 가격이 급상승한 이후부터는 엄격한 가격 차별화가 이루어지고 있으며 특별히 구작을 중심으로 가격 상승폭이 더욱 커지고 있다.

두 번째는 신작과 구작의 가격을 비교하였다. 1970년대와 1980년대에 나타나는 화풍을 구작으로 보고 1990년대부터 2005년까지 제작된 다소 긴 색

표 3-13 **2007년 거래된 구작과 신작 가격 비교**

연도\내용	1980년	1997년	1980년	1999년
가격	4억 1000만원	1억 6000만 원	1억 3000만 원	4200만 원
크기	112.1×162.2cm(100호)	91×161cm(100호)	45×52cm(10호)	45.5×53(10호)
작품				
옥션	케이옥션 2007. 5-103번	서울옥션 105회 45번	서울옥션 106회 9번	케이옥션 2007. 5-101번
비율	2.56	1	3	1
소재	산	농원	산	농원

점과 화려한 채색을 특징으로 하는 작품을 신작으로 분류했다. 작품에 따라 1990년대 그려진 작품 가운데서도 구작과 비슷하게 가치 평가를 받을 수 있는 작품들이 있다. 2004년까지는 신작과 구작의 가격대가 거의 비슷하거나 오히려 신작의 가격이 높았고 거래도 더욱 활발했다. 그러나 2005년부터 신작과 구작의 가격 차이가 확연하게 벌어지기 시작하였다.

일반적으로 대가의 작품일 경우 그 작가의 전체 작품 제작 기간을 볼 때 최고 전성기의 작품이 가장 높은 가격대를 형성하게 된다. 이대원의 최고 정점기는 1980년대 초반으로 평가된다. 이 1980년대 초반을 기준으로 1970년대 후반과 1980년대 중반 작품이 가장 큰 폭으로 상승하고 있다. 2007년을 기점으로 구작의 상승폭은 더욱 커지고 있고 신작의 상승폭은 구작에는 미치지 못하고 있다. 신작의 강렬함에서 느껴지는 힘찬 율동감보다 구작에서 느껴지는 안정감과 아름다운 색채에 더 높은 점수를 주고 있는 것이다.

2005년을 기점으로 미술 시장이 전반적으로 높은 가격 상승률을 보이면서 신작과 구작이 혼재되어 지속적인 가격 상승을 보였다. 그러나 다섯 배이상 가격이 상승된 시점에서 구작과 신작의 가격 차이가 벌어지기 시작하고 있는 것이다. 상승된 시점에서 신작은 가격대를 유지하거나 소폭 상승하는 데 그치고 있으나 구작의 가격 상승은 멈추지 않고 가속도가 붙고 있는 것이다. 이는 구작의 스타일에 대한 높은 선호도와 더불어 거래될 수 있는 작품 수가 신작에 비해 훨씬 적기 때문이기도 하다. 대중적인 선호도와 희소성은 가격에 영향을 미치는 중요한 요소다.

김창열,
떨어질 듯 떨어질 듯
떨어지지 않는 물방울

김창열은 영원한 '물방울'의 작가이다. 그림에 문외한인 사람조차 그의 작품을 알 정도로 대중적인 인지도가 높다. 1960년대 후반까지 추상화가로 활동하던 김창열은 1965~1971년 뉴욕에 체류하면서 사실주의 화가로 과감하게 변모하였으며 1972년 프랑스 파리의 살롱 드메(Salon de mai)에서 물방울을 소재로 데뷔하였다.

　1970년대 극사실주의 물방울과 1980년대 추상화된 물방울, 1990년대 한자와 함께 있는 물방울, 2000년대 모래 위의 물방울 등 동일한 소재로 지속적인 변화와 실험을 도모하고 있다.

　시장의 과열기와 조정기를 거치면서 시장의 흐름에 크게 영향을 받지 않고 안정되게 그림값이 상승하고 있다. 자세히 들여다보면 70년대 응집력 강한 영롱한 물방울이 가장 높은 가격대를 유지하며 전체 가격을 이끌어가고 있는 모습이다.

1 : 작품 스타일 분석

〈회귀〉
마대에 유채,
162×130cm(100호), 1976년,
추정가 1억 ~ 1억 2000만 원,
낙찰가 1억 3000만 원,
서울옥션 102회 118번, 2006.

〈물방울〉
마대에 유채,
72.5×60.5cm(20호), 1983년,
추정가 3000만 원 ~ 4000만 원,
서울옥션 103회 10번, 2006.

1 | 1970년대

사실에 가장 가깝게 물방울을 그린 시기다. 미술 시장에서는 1970년대의 물방울에 특별히 "크리스털"이라는 별명을 붙여 놓았다. 영롱하게 보이는 물방울은 가까이서 들여다봐도 정말 물방울과 똑같아 보인다. 한 방울 한 방울 그려나간 정성과 시간만큼 작품에서 느껴지는 밀도는 보는 이에게 매우 만족감을 준다.

2 | 1980년대

1980년대 김창열의 작품 특징은 물방울 옆에 물의 흔적을 그린다는 것이다. 이는 마치 물방울이 어디에서 생성됐는지 그 근원을 보여주는 것 같다. 1970년대 물방울이 사실과 똑같은 물방울이라면 1980년대 물방울은 조금은 추상화된 물방울이다. 멀리서 보면 영롱한 물방울이지만 가까이서 보면 터치 몇 개만이 있을 뿐이다. 일종의 착시효과를 일으키는 것이다. 흰색과 주황색의 선만으로 형성되는 물방울에서 고도의 숙련성을 발견할 수 있다.

3 | 1990년대

1990년대 작품은 〈회귀〉라는 제목으로 알려져 있다. 이 시기부터 작품에 한자가 등장한다. 정연한 한자 위에 있는 물방울은 배경 없이 마대 위에 그려진 물방울과는 다른 차원의 느낌을 준다. 물방울 자체에 집중했던 1970년대와 1980년대와는 달리 물방울을 다른 상황과 병치시킴으로써 생각하지 못했던 감동을 불러일으키는 것이다. 물방울이 낯선 배경과 어울리면서 동양적이면서도 모던한 미감을 만들어내고 있다.

〈물방울〉
마대에 유채,
162×130cm(100호), 1992년,
추정가 8000만 원 ~ 1억 원,
서울옥션 106회 91번, 2007.

2 : 가격 분석

김창열의 〈물방울〉은 연대에 따라서 형상이 조금씩 달라진다. 1970년대 극사실주의 물방울, 1980년대 물의 흔적과 함께 있는 물방울, 1990년대 한자와 함께 있는 물방울, 2000년대는 다시 모래 위, 마대 위에 맺혀 있는 물방울 등으로 회귀하였다. 1970년대 작품 20호는 2001년 2200만 원, 2006년 3500만 원에 낙찰되어 159퍼센트의 상승폭을 보였으며 2007년에는 9000만 원에 낙찰되어 2.5배 정도 상승하였다.

제작연대에 따른 가격차를 비교해본다면 2006년 12월 케이옥션에서 동일한 크기의 1970년대 스타일의 81년작 〈크리스탈〉작품이 4200만원에 낙찰되었다. 반면 2000년대에 제작된 작품은 2100만원에 낙찰되어 2배의 가격차이

표 3-14 제작 연도에 따른 가격 상승률

유형	내용	2001년	2002~2005년	2006년	2007년
1970년대	가격	2200만 원		3500만 원	9000만 원
	크기	59×71.5cm(20호)		72.7×60.6cm(20호)	72.7×60.6cm(20호)
	연도	1979년		1979년	1973년
	작품				
	옥션	서울옥션 37회 9번		서울옥션 103회 11번	케이옥션 2007. 5-33번
1980년대	가격		800만 원		4000만 원
	크기		45×72cm(20호)		50×72.7cm(20호)
	연도		1985년		1984년
	작품				
	옥션		서울옥션 53회 45번		케이옥션 2007. 3-113번

표 3-15 구작과 신작의 가격 비교

유형	내용	2006년		2007년	
크리스탈	가격	4200만 원	2100만 원	9000만 원	3000만 원
	크기	72.7×60.6cm(20호)	53×72.7cm(20호)	72.7×60.6cm(20호)	50×72.7cm(20호)
	연도	1981년	2000년	1973년	2003년
	작품				
	옥션	케이옥션 2006. 12-82번	케이옥션 2006. 7-65번	케이옥션 2007. 7-33번	케이옥션 2007. 7-101번
	비율	2	: 1	2	: 1

를 보였다. 제작연대에 따른 가격차이를 조금 더 깊이 있게 들어가본다면, 2007년 5월 1970년대 20호 작품은 9000만원에 낙찰되었고 2007년 7월 동일한 크기의 2003년도 작품은 3000만원에 낙찰되면서 3배의 가격차이를 보여주었다. 이와 같은 결과는 제작연대에 따라서 현격한 가격차이가 나고 있으며 그 차이가 조금씩 더 벌어지고 있음을 확인시켜주었다.

이왈종,
생은 아름다운 것

이왈종의 그림에서 주목할 부분은 그가 추구해 온 세계관 속에서 충실히 용해되어 온 중도의 세계다. 그는 "자연과 더불어 사는 평등, 만족하면서 편안한 마음을 가지며 애증에 치우치지 않는 평상심이 작품의 주제가 되고 있다"고 말한다. 그가 말하는 중도의 세계는 현실과 비현실이 넘나드는 것, 물고기와 말, 동식물과 같은 자연들이 사람과 한 화면 속에서 어울려 유희하며 공존하는 것이다. 그 세계는 바닷가에서 수영을 즐기는 사람, 붉은 해가 솟는 일출봉, 깔끔하게 피어 있는 수선화 등 화폭 전면에 사람 냄새가 해풍과 함께 묻어나며 꽃, 새, 물고기, 배, 집, 말, 초가, 돌담 등의 오브제를 통해 그곳 사람들의 풋풋한 삶의 이야기를 작품 속에 채워나가고 있다.

1 : 작품 스타일 분석 및 가격 분석

이왈종의 작품은 경기가 좋지 않은 2004년에
도 꾸준히 사랑을 받았다. 경매 분위기를 띄
워주는 분위기 메이커 역할을 할 만큼 재미있
는 경합을 이루면서 추정가보다 높은 가격 선
에서 낙찰되어 왔다. 이왈종의 작품 시리즈
중 선호도가 높은 스타일은 1990년대 이후부
터 선보이는 〈생활 속의 중도〉다. 두꺼운 장
지에 화려한 파스텔 톤으로 채색된 화면 속에
는 인간과 동물, 식물이 모두 평등하게 배치

〈생활 속의 중도〉
장지에 채색,
64×79cm(25호), 2002년,
추정가 1200만 ~ 1500만 원,
낙찰가 1900만 원,
서울옥션 103회 1번, 2006.

되어 있다. 고즈넉한 달빛 아래에 있는 조그만 방 한 칸에 드러누워 텔레비
전을 보거나 신문을 읽고 있는 사람과 집 앞마당에서 한가로이 놀고 있는 사
람의 모습은 보는 것만으로 평화로운 느낌을 준다.

표 3-16 연도별 가격 상승률

연도\내용	2004년	2005년	2006년	2007년
가격	180만 원	360만 원	600만 원	1450만 원
크기	34×26cm(5호)	35×27cm(5호)	26×34cm(5호)	35.5×27.5cm
작품				
옥션	서울옥션 85회 96번	서울옥션 96회 105번	서울옥션 103회 33번	케이옥션 2007. 5-29번

같은 소재를 그린 작품이지만 수묵채색으로 그린 작품은 가격 면에서 조금 차이가 난다. 이왈종의 구작으로 볼 수 있는 산수화 역시 1990년대 이후에 제작된 작품과는 가격에 차이를 보이고 있다.

2006년 이후 부조 작품이 경매에 등장할 뿐 경매 기록을 만들 만한 좋은 작품이 출품되지 않고 있어 가격 상승을 확인하기는 어렵다. 그렇지만 경매가 아닌 유통 화랑에서는 이미 이대원, 김종학을 이어가는 다음 주자로 인식될 정도로 높은 가격에 거래되고 있다. 향후 이왈종의 작품 가격이 어떻게 나타날 것인지 주목해볼 필요가 있다.

김종학,
설악에 살어리랏다

김종학은 생동감 넘치는 자연을 그려내 당장이라도 설악산으로 달려가고 싶은 충동을 느끼게 만든다. 그의 작품 안에는 푸른 물이 있고 온갖 색들로 수놓아진 화려한 꽃들이 만발하며 그 안에서 새들이 자유롭게 날아다닌다. 물은 그냥 물이고 꽃도 그냥 꽃이며 새도 그냥 새다. 어디서나 볼 수 있는 소재들일 뿐이다. 이 물과 꽃과 새가 김종학의 그림 안에서 하나의 또 다른 환상적인 세계를 만들어내는 것이다.

그림이라는 것이 우리의 마음에 휴식처를 제공해 주고 정신적인 위안을 주며 시각적인 즐거움을 주는 것이라면 김종학의 작품만큼 적합한 작품이 또 있을까? 작품을 해석하거나 작가의 작품 세계를 굳이 알지 못해도 그 자체만으로 아름다운 설악산의 자연이다.

1 : 작품 스타일 분석 및 가격 분석

김종학은 설악산에 살면서 설악산의 자연을 그리는 작가다. 먼발치에서 보고 느끼는 산이 아니라 작가가 직접 살면서 체험하는 산을 그린다. 그의 작품 속에는 설악산의 사계절이 모두 담겨 있다. 아직까지 그의 작품 중에서 어떤 연대나 소재의 시리즈가 뚜렷하게 가격을 이끌어가는 모습을 보이지는 않지만 2007년부터 계절에 따라, 색채에 따라 선호도가 나타나기 시작하고 있다.

〈설악산 풍경〉
캔버스에 유채, 130.5×162.5cm(100호), 2003년,
추정가 1억 5000만 원 ~ 2억 5000만 원,
낙찰가 5억 7000만 원,
서울옥션 107회 39번, 2007.

시원한 녹색 화면 속에서 꽃들과 나비와 벌레들이 한데 어우러져 있는 하경이 가장 선호도가 높고 벚꽃이 한껏 피어 있는 춘경이 그 다음이고 추경, 설경 순으로 나타나고 있다. 계절에 상관없이 붉은 바탕에 온갖 꽃과 나비들이 수놓아져 있는 작품 또한 매우 인기 있는 스타일이다. 그의 작품은 마치 전통적인 화조도를 떠올리게 한다.

그의 작품은 2006년 후반부터 가격이 조금씩 상승하기 시작하다가 2007년 들어서면서 급상승의 조짐을 보이기 시작했다. 마침내 2007년 7월 경매에 출품되었던 100호 〈하경〉이 5억 7000만 원에 낙찰되면서 놀라운 상승세를 눈으로 확인시켰다. 이 작품은 2005년에 3900만 원에 낙찰되었던 작품으로 2년 만에 다시 경매에 출품되어 10배 이상 상승된 가격으로 재 낙찰되었다.

10호의 경우 2000년 650만 원, 2006년 1050만 원, 2007년 5300만 원으로

높은 상승 곡선을 보이고 있다. 30호의 경우 2006년 2800만원, 2007년 1억 5000만원으로 5배 이상의 급격한 가격상승을 보였다. 작품의 내용을 들여다 보면 2006년에 낙찰된 작품과 2007년 낙찰된 작품은 색상과 소재 면에서 선

표 3-17 **연도별 가격 상승률**

내용＼연도	2003~2004년	2005년	2006년	2007년
가격	650만 원	700만 원	1050만 원	5300만 원
크기	45×53cm(10호)	45×53cm(10호)	45×53cm(10호)	45.5×53cm(10호)
연도	2003년	2003년	1992년	
작품				
옥션	서울옥션 93회 120번	서울옥션 100회 41번	케이옥션 2006. 5-1번	서울옥션 106회 8번
가격			2800만 원	1억 5000만 원
크기			72.5×91cm(30호)	65.1×90.9cm(30호)
연도			1990년	2003년
작품				
옥션			케이옥션 2006. 9-50번	케이옥션 2007. 9-42번
가격		3900만 원		5억 7000만 원
크기		130.3×162cm(100호)		130.5×162cm
연도		2003년		2003년
작품				
옥션		서울옥션 94회 172번		서울옥션 107회 39번

호도의 차이를 뚜렷하게 보이는 작품으로 비교의 대상으로 적절하지 않아 보일 수 있지만 2006년까지만 해도 내용에 따라서 가격차이가 현격하게 나타나지 않았고 두 작품 스타일이 비슷한 가격대에 거래가 되었다. 2007년도 중반기를 넘어서면서 색상, 소재, 구성 등에 따라 뚜렷한 가격차이를 보이고 있기 때문에 본인이 소장하고 있는 김종학의 작품을 경매기록 최고가 기준으로 감가해서는 안 된다는 것을 알아야 한다. 그렇지만 초보 컬렉터들은 대부분은 경매기록에서 높은 낙찰가를 기록하면 본인이 소장하고 있는 작품과 동일시하는 경향이 있다. 자신이 소장하고 있는 작품이 작가의 전체 작품 시리즈 중 어느 정도 수준의 작품인지에 냉철하게 분석할 필요가 있다.

모든 작가의 그림 값이 그러하듯이 가격이 상승하면 어떤 작품이 더 좋은지 그렇지 않은지에 대한 분석이 이루어진다. 그러면서 특정 연대 혹은 소재에 따라 가격 차이가 나타나기 시작한다. 김종학의 작품 역시 이러한 차별화 과정을 겪고 있으며 2007년 7월 결과로 본다면 다른 작품에 비해 짙은 초록색을 띤 〈하경〉이 선두 주자로 뚜렷하게 올라섰음을 확인시켜 주었다.

오지호,
눈이 부시도록 투명한 블루

오지호는 캔버스 가득 자연의 풍광을 그대로 담아내는 빛의 화가다. 그의 작품 중에서 유독 해경을 선호하는 이유는 특유의 맑고 투명한 푸른색 때문일 것이다. 속이 비칠 듯 깨끗하고 청아한 푸른색 바다와 맞닿아 있는 맑고 투

명한 푸른빛 하늘이 마치 하나처럼 이어져 푸른 공간을 이룬다. 해경만큼이나 인기 있는 소재는 설경이다. 설경 중에서도 특히 깊은 공간감이 느껴지는 숲 속에 눈이 쌓여 있는 풍경을 그린 스타일을 선호한다. 해경과 설경을 특별히 선호하지만 따뜻하고 아늑한 느낌을 담고 있는 춘경 또한 아름답

〈베니스〉
캔버스에 유채, 41×53cm,
추정가 별도 문의,
낙찰가 1억 1200만 원,
서울옥션 101회 152번, 2006.

다. 오지호의 푸른색도 아름답지만 특유의 연한 살구색 사과나무 꽃 또한 매우 아름답다.

특정 시기, 특정 소재에 따라서 가격 차이가 벌어지기 때문에 오지호 하면 무조건 해경을 사야 한다는 선입견을 가진 사람도 있다. 그렇지만 완성도가 떨어지는 해경을 사느니 보석처럼 아름다운 춘경을 사는 것이 더 합리적인 선택이다. 좋은 춘경은 해경보다 높은 가격을 부를 수도 있다. 작품을 컬렉션할 때는 조금 더 높은 금액을 지불하더라도 최상급 작품을 구매해야 한다. 이 기본적인 룰을 잊지 말도록 하자.

박생광,
만년에 눈뜬 예술혼

박생광의 행보는 매우 독특하다. 다른 대가들이 더 이상 작업을 하지 않을 시점부터 박생광은 대작을 그리기 시작했기 때문이다. 작가는 1977년부터 등장하는 오방색의 현란한 색채와 전통적인 소재를 사용하기 시작하면서 이전의 작품 경향에서 완전히 탈피하였다.

사인 역시 "내고 박생광"에서 "그대로 박생광"으로 바뀌었다. 박생광의 구작에서 느껴지는 전통적인 수묵화에서도 얼핏얼핏 그의 강렬한 필획이 느껴졌지만 만년에 이르러 그 자유로운 필획과 강렬한 채색이 발산되기 시작하였다.

1977년부터 1982년까지는 '그대로 화풍'의

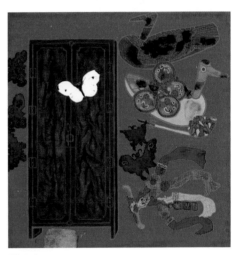

〈원앙도〉
종이에 채색, 68.3×67.2cm, 1981년,
추정가 3500만 원 ~ 4500만 원,
낙찰가 36000만 원,
케이옥션 2006. 5-45번.

정립기라고 할 수 있으며 민화적이고 무속적인 관심이 그림으로 표현되기 시작하였다. 재료나 기법 면에서도 기존의 틀을 깨고 자유분방한 독자적 길을 개척하기 시작하면서 강렬한 오방색의 원색을 즐겨 사용하게 된다. 적색, 청색, 황색 등이 주류를 이루는 전 작품의 색채는 단청이나 민화, 불교적인 색채에 무속적인 색채를 가미한 것이다. 1982년부터 1985년은 그대로 화풍의 절정기로 일컬어진다. 이처럼 작가는 만년에 절정기를 이루었고 작품 가격 역시 이 시기의 작품이 높은 가격에 거래되고 있다.

오윤,
민중미술의 아이콘

민중미술을 대표하는 그의 작품들은 당대의 사회상을 때로는 직, 간접적으로 묘사해 보는 이들에게 긴장감을 준다. 1990년대 초반까지만 해도 그의 작품 스타일에 거부감을 느끼는 사람들이 많았다. 통렬한 사회비판과 도전의식이 그대로 담겨 있는 그의 작품을 소장한다는 것은 그의 사상에 동조하는 게 아닌가 하는 불안 심리도 잠재해 있었을 것이다. 1990년대 후반부터는 그의 작품이 모든 외부 요건을 배제한 작품 자체로 인식되기 시작했다. 하나의 예술작품으로서 가치를 인정받기 시작하면서부터 작품을 소장하고자 하는 컬렉터들이 늘어나고 있다.

오윤의 작품은 그 수량이 많지 않아 작품이 나

〈칼노래〉
광목에 목판, 채색, 33.5×26.5cm, 1985년,
추정가 1500만 원~2000만 원,
낙찰가 3700만 원,
서울옥션 105회 2번, 2007

올 때마다 그의 이전 경매 낙찰가를 계속 갱신하고 있는 추세다. 2007년 2월 유명한 컬렉터의 민중미술 컬렉션이 평창동 갤러리에서 전시된 후 다음 달인 3월에 출품된 〈칼노래〉는 추정가인 1500만 원 ~ 2000만 원을 뛰어넘어 3700만 원에 낙찰되었다. 이는 오윤의 작품이 단순히 강력한 메시지를 표현하는 목적을 지닌 미술이 아닌 미술 작품으로서 인정받았음을 확인시켜 준 결과이다.

이중섭의 색, 〈푸른 언덕〉

1950년대에 제작된 〈푸른언덕〉은 2004년에 출품되었다. 이 작품의 소장자는 강남에 사는 여성이었다. 이중섭 그림을 가지고 있다며 전화로 시세를 물어보았다. 이중섭 그림은 워낙 가짜가 많기 때문에 가지고 있다는 사람도 참으로 많다. 그래서 전화를 받으면서도 큰 기대를 걸지는 않았다. 대화가 몇 번 오가고 난 후 그 작품이 진짜일 가능성이 높다는 생각을 하게 되었다. 시세만을 알고 싶어 하는 소장자에게 적극적으로 판매를 권하기도 하였다.

몇 번이고 판매 의뢰를 하니, 그럼 감정이나 한번 받아볼까 하는 마음으로 그림을 가지고 오겠다고 했다. 토요일 오전에 오기로 약속을 했다. 토요일 오전에도 혹시나 오지 않는 게 아닐까 노심초사했다. 워낙 그림은 나오기가 어렵다. 가지고 오겠다고 말한 소장자가 마음을 바꾸는 일이 한두 번이 아니기 때문이다. 소장자는 약속대로 토요일 오전에 작품을 가지고 왔다. 작품은 분홍색 보자기에 차분하게 싸여 있었다. 보자기를 푸는 손이 조금 떨렸다. 보자기를 풀어 보니 아름다운 복숭아 빛 노을이 눈에 확 들어왔다. 첫눈에 이중섭의 색임을 알 수 있었다.

감정위원에게 이 작품을 보여주었다.

"이 선생은 어떻게 보나요? 그냥 편하게 말하세요."

"저는…… 맞는 것 같습니다."

"이 작품은 진품이 맞습니다."

긴장된 침묵이 조금 흘렀다. 그냥 감으로 말한 거였기 때문에 왜 이 작품이 진품이 맞는지 물어보고 싶었다. 이런 심정을 눈치챘는지 감정위원이 설명을 해주었다.'

"하나만 가르쳐줄까요? 이중섭은 사인 맨 뒤에 꼭 마침표를 찍습니다."

"아, 네……."

그 말씀을 듣고 이중섭 도록을 자세히 보니 정말 모든 사인 뒤에는 마침표가 찍혀 있었다. 이렇게 명료한 사실을 모르다니 공부가 필요하다는 것을 절실히 느꼈고 감정이란 것이 참으로 매력적인 분야라는 생각을 하게 되었다.

그 다음 날, 감정위원에게 전화를 받았다.

"이 선생, 그 작품 제목은 〈푸른 언덕〉이예요. 내가 그 작품의 소장자를 알아요. 그 작품이 나올 작품이 아닌데……."

전화를 끊고 나서 소장자에게 전화를 걸었다.

"그 작품은 진품이 맞는 걸로 확인되었습니다."

"당연히 맞지요. 그 작품은 성림다방에서 이중섭이 전시를 했을 때 우리 아버지가 서울에서 온 불쌍한 작가가 있는데 너무 안돼 보여서 한 점 사줬다고 하셨어요. 그때 〈소〉도 있었다는데……. 우리 아버지는 유독 이 작품이 좋으셨다네요."

"어머, 〈소〉도 있었군요. 〈소〉를 사셨으면 더 좋았을 텐데요."

그러면서 함께 웃었다. 소장자는 일단 경매에 내는 걸 원치 않고 작품을 가지고 돌아갔다. 경매는 몇 달 후에 진행되었다. 천재화가로 일컬어지는 이중섭의 작품은 작품 수가 매우 적을 뿐만 아니라 진짜라고 확실하게 말할 수 있는 작품이 드물기 때문에 구매할 때 특히 신중을 기해야만 한다.

이중섭의 작품은 그의 인생을 논하지 않는다면 깊이 있게 해석할 수 없다. 소재나 재료, 기법 모두가 그의 삶과 연관되어 있다. 위작 시비라는 위기를 겪었지만 그가 그린 작품이 최고라는 데 이의를 달 사람은 없을 것이다.

컬렉션 만들기

Practice

자기만의 노하우 만들기

어떤 컬렉션을 하고 싶은가? 기억에 남는 두 사람의 컬렉션을 예로 들겠다. 경매 작품을 전시하는 동안에는 좋은 구매자뿐만 아니라 소장자를 만날 수 있는 기회이기도 하다. 전시 기간 동안 얼핏 지나치기 쉬운 60대 중반의 노신사를 만났다. 허름한 옷을 입고 있었지만 작품을 보는 눈만은 예사롭지 않았다. 그 노신사는 오랫동안 한 작품 한 작품을 면밀하게 살펴보고 난 후 본인도 그림을 많이 가지고 있노라고 말했다.

"어떤 그림을 가지고 계신가요?"

물었더니,

"박수근도 있고 김환기도 있고 이우환도 있어요."

워낙 대가들의 이름이 줄줄이 나와서 순간 깜짝 놀랐다. 호기심이 많은 나는 노신사의 컬렉션이 정말 궁금했다. 적극적으로 한번 찾아가고 싶다는 의사를 보였더니 조금 당황해하며 본인이 작품을 가지고 있다고 말해도 아무도 관심을 보이지 않았다고 했다. 전화번호를 남기고 간 며칠 후 그 노신사

에게 전화를 했다. 노신사는 어찌어찌 찾아오라고 매우 자세하게 설명해 주었다. 그러면서 찾아오는 길을 그려서 팩스까지 보내는 자상함을 보이기도 했다. 그려 넣은 지도 위에는 이러이러하게 찾아오라는 글을 빼곡히 적어주셨다. 꼼꼼한 성품을 한눈에 알 수 있었다.

노신사가 알려준 곳은 서울 외곽이었고 생각보다 무척이나 찾기 어려운 곳이었다. 겨우겨우 찾아 들어간 곳은 한적한 카페였다. 도착하자마자 노신사는 어디서 길을 잘못 들어섰기 때문에 헤맨 것이라며 또 자세히 설명을 해 주셨다. 음악에도 조예가 깊은 그분이 직접 '모차르트의 길'이라고 이름 지은 동그란 나무로 만든 길을 따라서 카페로 들어갔다. 들어가자마자 정면에 미술 작품이 보였는데 놀랍게도 이우환의 유화 〈점으로부터〉였다. 그 작품은 1976년 작으로 6호 정도 되는 크기의 작품이었다. 별안간 온몸이 기대감으로 떨려왔다.

자리에 앉자마자 진한 커피 한잔을 권하시며 커피의 향과 맛에 대한 전문적인 견해를 펴기 시작하였다. 조용히 얘기를 듣다가, "이제 작품을 볼 수 있을까요?" 하고 조심스럽게 질문을 던졌다. 노신사는 조금 망설이는 듯하다가 어디론가 사라졌다. 조금 후 포장지에 겹겹이 쌓인 액자 여러 개를 들고 나오셨다. 한 열 점은 되는 듯했다. 1960년대 것으로 보이는 누런 종이 하나하나를 뜯는 모습이 매우 신중해 보였다.

보물단지처럼 펴든 작품들은 놀랍게도 박수근의 작품들이었다! 작품들 모두가 도록에 나와 있는 드로잉 작품들이었다. 얼마나 조심스럽게 보관을 했는지 작품 상태도 완벽에 가까웠다. 기억하기로는 드로잉 네 점, 크레파스화 한 점, 혼합재료로 그린 독특한 스타일의 작품 두 점이었던 것 같다.

평범한 은행원이던 소장자는 유화를 살 만한 돈은 없었다. 그래서 모으기

박수근, 〈창신동 풍경〉
종이에 혼합재료, 15×25.5cm,
추정가 1억 2000만 원~1억 5000만 원,
서울옥션 91회 121번, 2004.

시작한 작품들이 드로잉이었다고 한다. 박수근의 드로잉은 유화의 놀라운 상승과 함께 가격이 가파르게 상승하였다. 노신사는 이 작품들을 1970년대 제1회 박수근 유작전에서 샀고, 모두 그 연대에 샀기 때문에 그리 높지 않은 가격에 구입할 수 있었다. 당시에는 은행원의 월급으로는 일이십만 원도 무척이나 부담스러웠던 것 같다. 그림을 사면 영락없이 사모님에게 싫은 소리를 들었다고 하니까 말이다. 지금도 옛일을 생각하며 웃음 짓던 노신사의 모습이 눈에 선하다.

위 작품은 그 노신사의 컬렉션 중 한 점이다. 없는 돈을 쪼개가면서 그림을 사신 분이기에 좋은 유화 작품은 엄두도 내지 못했을 것이다. 물론 그분의 안목으로는 작가의 필력이 잘 살아나는 드로잉이 훨씬 생동감 있게 다가왔을지도 모른다. 당시 드로잉은 독립적인 하나의 작품으로서 인정받기보다는 습작 정도로 평가받았기 때문에 가격이 그리 높지 않았을 것이다. 그렇지만 이제는 좋은 드로잉 작품은 완성된 작품 못지않게 그 작품성을 인정받고 있으며 특히 박수근의 드로잉은 더더욱 그 빛을 발하고 있다. 작품을 평가하는 눈이 달라진 것이다. 박수근 유화가 경매 기록을 계속 갱신하면서 그의 드로잉 작품들도 조금씩 경매에 나오기 시작했고 이제는 본격적으로 드로잉만으로도 높은 가격대를 형성하고 있다.

나란히 걸린 유화는 눈에 보이지도 않고 그 옆에 걸린, 잘 들여다보아야만 겨우 보이는 〈창신동 풍경〉에 눈이 번쩍 뜨였다고 하니, 그분의 안목도 정말

유별나다. 1970년부터 소장해온 그의 컬렉션에 담긴, 작품을 바라보는 우직함과 날카로운 안목은 30년이 지난 2005년도부터 그 빛을 발하고 있다. 자신의 눈을 믿고 고집스럽게 지켜온 그의 열정에 가슴 깊은 존경을 보내고 싶다.

이처럼 자신의 안목만을 믿고 고집스럽게 자기만의 컬렉션을 훌륭하게 만들어낸 컬렉터가 있는가 하면 분석적이고 날카로우며 정보 수집에 엄청난 노력을 기울이는 컬렉터도 있다. 2004년부터 컬렉션을 시작한 한 컬렉터는 그림을 단순히 즐기고 향유하는 것과는 조금 다른 시각으로 컬렉팅에 접근했다. 그림을 매우 좋아하면서도 그 작품의 투자 가치까지 함께 고려한 것이다. 이런 식으로 컬렉팅하는 이들은 먼저 어떤 작가의 어떤 작품을 사야 하는지 치밀하게 분석한다. 이전에 거래된 가격을 조사하고 당시 경제 상황, 물가 등 미술품 가격을 결정하는 데 영향을 미치는 자료를 바탕으로 현재의 그림 가격을 산출하고 앞으로의 그림 가격을 전망하는 것이다.

이런 컬렉터들의 특징은 주식에 투자하듯이 작품을 컬렉팅한다. 이럴 때는 우선 컬렉션의 포트폴리오를 어떻게 구성할 것인지 선정하는 작업을 해야 한다. 첫 번째로 대가들의 좋은 작품만을 선별하여 연대별, 소재별로 한 점씩 구비하는 방법이 있다. 이를테면 김환기 1950년대 작품 한 점, 1970년대 초반 작품 한 점, 박수근 유화 한 점, 이대원 1970년대 〈농원〉 한 점, 1980년대 작품 한 점, 이우환 〈선으로부터〉 한 점, 〈점으로 부터〉 한 점, 〈바람〉 시리즈 한 점, 〈조응〉 한 점 등 해당 작가의 중요한 작품들을 한 점씩 수집하는 방법이다.

이와 달리, 한 작가의 중요한 연대의 작품만을 수집하는 방법도 있다. 예를 들어 이대원, 이우환 등 대가들의 초기 작품만을 모으는 것이다. 일반적으로 대가들의 구작이 가장 비싸다. 이렇게 컬렉팅을 하면 해당 연대의 작품

가격 변동에 지대한 영향력을 행사할 수도 있다.

이 컬렉터는 전자의 방법으로 컬렉팅하였다. 해당 작가의 작품들을 1점씩 구매하는 방법을 선택한 것이다. 시세보다 조금 비싸다 싶어도 작품이 좋으면 크게 개의치 않고 구매를 결정한다. 예를 들어 이대원의 작품은 2004년 하반기까지만 하더라도 구작과 신작의 가격 차이가 크게 벌어지지 않았음에도 1970년대, 1980년대 작품을 신작의 두 배 정도 가격에 구입하는 과감한 결정을 내렸다. 당시에는 신작의 두 배라고 해도 호당 300만 원 선이었다.

현재 이대원의 1970년대, 1980년대 작품은 호당 1000~1500만 원을 호가하고 있다. 좋은 작품으로 인정받는 작품이라면 더 높은 가격을 부른다 해도 충분히 거래가 성사될 정도로 이대원의 구작은 인기가 높다. 다소 비싼 가격에 구매했지만 가장 좋은 작품을 소장하게 된 그 컬렉터는 2007년 현재 구매한 가격에 다섯 배 정도 높은 가격을 보장받을 수 있게 되었으며 높은 작품성 때문에 프리미엄이 더 붙었으니, 이 정도면 훌륭한 선택을 한 것이 아닐까?

평범한 작품을 저렴한 가격에 사는 것보다 제대로 된 좋은 작품을 비싼 가격에 사는 것이 낫다. 미술품에서는 최고의 작품에 붙는 프리미엄이 공식적으로 정해져 있지 않다. 가장 좋은 컬렉팅은 좋은 작품을 시세에 맞게 사는 것이겠지만, 그렇게 좋은 작품을 시세로 사는 건 매우 힘든 일이기 때문에 일반적으로 시세를 웃도는 가격에 구매할 수밖에는 달리 도리가 없다. 초보 컬렉터들은 대체로 시세에 매우 민감하다. 시세보다 높으면 작품이 마음에 들어도 구매를 포기하는 일이 많다. 그렇지만 어느 정도 컬렉팅에 자신이 붙으면 좀 비싸게 작품을 사도 시간이 흐르면 곧 그 시세에 이르게 되고 좋은 작품을 소장하였으므로 프리미엄까지 기대할 수 있다는 사실을 알게 된다.

일반적으로 미술품을 컬렉팅할 때는 일이십 년 정도의 소장 기간을 생각한다. 작품을 사서 바로 팔 생각이 아니라면 여유를 가지고 한 점이라도 좋은 작품을 소장하는 것이 훨씬 현명한 방법이다.

2004년 무렵부터 미술 시장에 새롭게 들어온 신세대 컬렉터들의 특징은 경제적인 시각에서 미술품을 분석하고 바라본다는 점이다. 그렇다고 그림을 '돈'으로 보는 것은 아니다. 그림을 진심으로 좋아하고 향유한다. 단지 정신적인 만족을 주는 부의 증식 방법 가운데 하나라고 생각하는 것뿐이다. 그림이 자산을 늘려줄 수 있다는 확신이 들면 과감하게 자산의 일정 부분을 그림으로 채워야겠다고 생각하는 것뿐이다. 이들은 매우 솔직하게 "미술품에 투자한다"고 말한다. 그리고 이러한 젊은 투자자들이 미술 시장에 새로운 활력을 불어넣고 있는 것 또한 사실이다. 컬렉션 방식은 다르지만 두 컬렉터에게는 공통점이 있다. 바로 그림에 빠져 있다는 것이다. 당신은 어느 쪽과 더 비슷한가? 어느 쪽에 더 마음이 끌리는가?

미술품 경매에서 실패하지 않기

1 : 무조건 따라붙지 않기 — 상한선을 정하자

2005년 하반기부터 그림 값이 수직상승하고 미술품이 경매를 거쳐 공개적으로 높은 가격에 낙찰되는 것이 언론매체를 통해서 연일 방송되자, 미술품에 관심이 없던 사람들도 그림을 사면 돈이 된다는 생각만으로 무턱대고 미술 시장에 발을 들이는 일이 많아졌다. 이렇게 미술 시장에 발을 들여놓은 사람들은 시세보다 턱없이 비싼 가격에 작품을 낙찰받고는 한다. 작품의 시세를 알지 못하고 경매에 응찰했기 때문일 것이다. 경매에 들어서기 전에는 전문가에게 혹은 경험 많은 컬렉터에게 자문을 요청하는 것이 좋다. 특히 가격이 높을수록 더욱더 신중을 기해야 한다.

　예를 들어 두 명의 컬렉터가 박수근의 드로잉을 2000년도에 각각 500만 원에 한 점씩을 구입했다면, 구입했을 당시에는 같은 500만 원을 주고 샀더라도 작품의 내용과 중요성에 따라 팔 때는 1000만 원에서 3000만 원까지 가

격 차이가 날 수 있기 때문이다. 그림을 사보는 것이 가장 중요한 공부라고 한다면 일종의 수업료를 낸 셈 칠 수도 있다. 그렇지만 요즘처럼 그림 값이 공개되는 시대에 인터넷을 통해서 혹은 화랑이나 경매 회사를 통해서 정보를 알아보려고 노력한다면 작품을 사고 나서 후회하는 일은 없을 것이다.

미술품을 처음 사보는 초보 컬렉터는 단순하게 정보가 없어서 높은 가격에 작품을 구입했다고 말할 수 있겠지만 때로는 이로 인해 엉뚱한 결과가 초래되기도 한다. 실수로 높은 가격에 작품을 낙찰받았는데 그 낙찰가가 시세에 그대로 반영되는 예가 그렇다. 이럴 경우 혼자만 비싸게 산 것으로 끝나는 것이 아니다. 그 초보 컬렉터의 실수 때문에 이후 그 작가의 작품을 사고 싶은 사람들은 인상된 가격 선에서 작품을 구입해야 할 수도 있기 때문이다. 미술 시장은 소문만으로도 가격이 올랐다 내렸다 할 정도로 규모가 매우 작다.

이처럼 미술 시장에 무턱대고 들어와서 시세를 모르고 높은 가격에 낙찰받는 경우 뒤늦게 응찰을 취소하고 싶어 하기도 한다. 응찰을 취소할 경우 취소 수수료가 붙기 때문에 울며 겨자 먹기로 그 작품을 가져갈 것인지, 그러지 않으면 아무것도 가진 것 없이 수수료만 낼 것인지, 그도 아니면 경매 회사의 블랙리스트에 오를 것인지를 선택해야 하는 상황에 놓인다. 그렇기 때문에 경매에 응찰하기 전에는 심사숙고할 필요가 있다.

2004년 12월 경매에서는 웃지 못할 해프닝이 있었다. 아마 그 경매에 참여했던 사람들은 모두 기억할 것이다. 당시에는 경매장에 그림을 사러 오는 사람이 많지 않았다. 그래서 경매장에 처음 나타나는 사람은 쉽게 눈에 들어온다. 경매 당일 맨 앞자리에 앉은 유독 눈에 띄는 부부가 있었다.

같은 해 11월에 전시장에 있을 때였다. 회사원으로 보이는 사람이 쇼핑백에 자그마한 그림을 가지고 왔다. 우편엽서 정도의 크기였다. 소장자는 그

작품을 경매에 내고 싶다고 했다. 작품을 꺼내 보니 백남준의 작품으로 유화 위에 오브제를 붙인 작품이었다. 다른 소장자들이 작품에 대해 까다롭게 주문하는 것과는 달리 그 소장자는 성의 없이 작품을 맡기고 가버렸다. 작품 가격을 어떻게 받았으면 좋겠다는 말도 없이 말이다.

12월에 경매를 준비하면서 너무나도 작은 이 작품을 메이저 경매에 내야 할지 말아야 할지 고민스러웠다. 소장자에게 전화를 걸어 작품의 소장 경위를 물었더니, 한 화랑에서 '한 집에 한 그림 걸기'라는 소품전을 했을 당시에 100만 원 정도에 구입했다고 한다. 그래서 100만 원부터 시작하는 건 어떠냐고 했더니, 조금 더 받고 싶다고 했다. 소장자에게 100만 원부터 하면 경합이 붙어서 가격이 더 올라갈 수 있을 것 같다고 했다.

경매는 추정가*가 어떻게 책정되는지에 따라 그 결과에 차이가 난다. 그렇다고 무조건 낮게 잡지만은 않는다. 시세를 감안해서 책정한다. 소장자가 무조건 팔아달란다고 해서 추정가를 시세보다 낮게 책정하지는 않는다. 물론 낮은 추정가보다도 낮은 가격에 낙찰되는 일도 종종 있다. 이런 일은 위탁자와 계약한 금액이 낮은 추정가보다도 낮기 때문에 가능한 것이다. 이를 내정가라고 하는데 이는 공개되는 가격이 아니다.

그 위탁자는 그럼 편한 대로 해달라고 했고 그래서 그 작품의 추정가는 100만 원에서 150만 원에 책정되었다. 결국 그 작품은 메이저 경매에 올라갔다. 경매작품을 전시하는 기간은 어떤 작품에 관심이 많은지를 알 수 있는 기간이다. 그리고 어떤 작품이 팔릴 것인지를 대략적으로 가늠할 수 있다.

전시 기간에 가장 주목을 받은 작품은 놀랍게도 백남준의 소품이었다. 너

★ 추정가의 상한선을 높은 추정가라고 하고 하한선을 낮은 추정가라고 한다. 예를 들어 "200만 원에서 300만 원 사이"면 낮은 추정가 200만 원, 높은 추정가 300만 원이다.

나 할 것 없이 그 작품을 갖고 싶어 했다. 작품 내용도 재미있고 가격도 저렴하고 게다가 세계적인 비디오 아트의 거장 백남준의 작품으로 누구라도 소장할 수 있을 정도의 크기와 가격이었기 때문이다.

백남준, 〈TV 비틀즈〉
캔버스에 혼합재료, 7.5×14cm, 1995년,
추정가 100만 원~150만 원,
낙찰가 1800만 원,
서울옥션 92회 167번, 2004.

전시장에서 사고 싶다는 의사를 보인 사람들만 경합을 한다 해도 500만 원에서 600만 원 선까지는 가겠다 싶었다. 마침내 경매 당일에, 그 범상치 않아 보였던 처음 보는 부부가 맨 앞에 앉아서 백남준 작품에 쉬지 않고 패들을 올렸다. 100만 원에서 시작했던 그 작품은 열띤 경합 끝에 1800만 원까지 올라가 낙찰되었다. 경매가 끝나고 모두가 그 작품에 대해 이야기꽃을 피웠을 정도로 그날의 하이라이트를 장식했다.

경매 다음 날 들리는 이야기로는 낙찰자가 1800만 원에 낙찰을 받고 집으로 돌아가려고 하는데 다른 사람이 2000만 원을 줄 테니 그 작품을 달라고 했다고 한다. 또 낙찰자가 그 작품을 낙찰받고 나서 굉장히 후회했다는 소문도 들렸다. 무엇이 진실인지는 모르겠지만 말이다.

2 : 당황하지 않기 ─ 의사를 명확하게 전달하자

처음 경매에 참여해서 경매 패들을 들고 올렸다 내렸다 하다 보면 언제 올리고 언제 내려야 할지 감을 잡지 못할 수 있다. 패들을 들고서 응찰을 할 때

의사를 확실하게 해야 한다. 경매사의 호흡을 따라가다 보면 자기도 모르는 사이에 생각했던 것보다 가격이 높이 올라가 있을 때가 있다. 특히 경합이 많이 붙는 작가의 작품에 응찰을 할 때는 어느새 자기가 정한 상한선이 넘은 가격에 최고 응찰자가 되어 있는 상황이 벌어질 수도 있다.

예를 들어 이왈종의 소품에 응찰하기로 마음먹었다고 하자. 추정가는 200만 원에서 300만 원이고, 300만 원까지만 응찰하려고 했다고 치자. 자리는 왼쪽 끝이다. 이왈종의 작품은 언제나 인기가 많기 때문에 경매를 시작하면서 분위기를 띄우기 위해 맨앞 순서에 자주 배치한다. 경매사가 호가를 시작한다.

"이왈종의 작품, 4호 크기, 시작가는 150만 원부터 50만 원씩 호가하겠습니다. 자 150, 있습니까?"

이 때 공개 다섯 명, 전화 두 명, 서면 한 명이 동시에 응찰했을 때, 경매사가 임의로 오른쪽부터 1번씩 찍어나가는 경우가 있다. 오른쪽 전화 두 명부터 150, 200, 공개 다섯 명, 250, 300, 350, 400, 450… 운 나쁘게도 300까지만 하려고 했는데 왼쪽 맨끝에 앉았다는 이유로 450에 찍혔다. 게다가 서면까지 합세해서 서면이 400이었다면 450, 500까지 갈 수도 있다.

"현재 최고 응찰 패들 번호 00번 500만 원입니다. 더 없습니까?"

500까지 가고 싶지는 않은데 500에 찍혔을 때 어떻게 해야 할까 우물쭈물 망설이다가,

"패들번호 00번, 500만 원에 낙찰되었습니다. 탕! 탕!"

자, 이럴 땐 어떻게 해야 할까? 처음 참가한 사람은 할 수 없이 500만 원에 낙찰받고 집으로 돌아가서 두고두고 고민하다가 전화를 한다.

"취소하면 안 될까요?"

경매를 통해서 낙찰받고 취소를 할 경우 낙찰 취소 수수료 30퍼센트를 경매 회사에 지불하든지, 그렇지 않으면 경매 회사의 블랙리스트에 오르는 등 불이익을 당한다. 신용에 금이 가는 것이다. 경매에 참여했을 뿐인데, 그리고 왼쪽에 앉아 있었을 뿐인데 이런 일을 당하다니, 정말 억울한 일이 아닐 수 없을 것이다. 이럴 때는 과감하게 경매를 중단시키는 것도 한 가지 방법이다.

"잠시만요, 제가 최고 응찰인가요? 저는 그 가격에 응찰하고 싶지 않습니다."

부끄럽게 생각하지 말고 당당하게 말해야 한다. 그러면 경매사는 그 작품에 대해 다시 경매를 시작할 것이다. 경매사로서는 첫 번째 작품인 데다가 경합을 붙여 올려놓은 작품을 다시 시작하고 싶지 않겠지만 이렇게 공개적으로 요구하면 다시 진행할 수밖에 없다.

반대로 이런 일도 있다. 계속해서 패들을 올리고 있는데 경매사가 보지 못하는 것이다. 사고 싶다는 의사를 표현했음에도 경매사가 다른 데만 보고 있는 예다. 이럴 때도 경매사에게 표현해야 한다. 경매장에서 응찰하는 사람들을 보면 다양하게 자신의 의사를 표현한다. 패들을 높이 치켜들고 원하는 가격까지 내리지 않는 스타일, 한 번도 안 들다가 갑자기 드는 스타일, 패들을 위아래로 흔드는 사람, 패들을 품속에 감췄다가 얼른 보여주고 다시 감추는 스타일, 패들은 한 번만 보여주고 그 다음부터는 손짓하는 스타일, 참으로 재미있는 유형들이 많다. 어쨌거나 그들은 그들 방식대로 자신의 의사를 명확하게 표현한다. 경매사가 보지 못했다고 사고 싶은 작품을 포기할 수는 없지 않은가?

이런 일도 있다. 경합을 이루다가 낙찰이 되었다. 경매사가 "00번에게 낙찰되었습니다. 탕! 탕!" 하다가 갑자기 뒤늦게 패들을 든 사람이 나타나 경

매를 다시 시작하는 경우다. "받겠습니다. 300, 더 없습니까? 그럼 300만 원에 패들번호 00번에게 낙찰되었습니다." 너무 순식간에 벌어진 일이라 어안이 벙벙한 순간 내 것인 줄 알았던 작품이 다른 사람에게 넘어간 것이다. 그래도 경매는 계속 진행된다.

이럴 때는 어떻게 해야 할까? 경매를 하다 보면 이런 일이 많다. '경매사 재량으로' 라는 말로 넘겨버리기는 하지만 실제로 이런 일을 당하면 불쾌하기 짝이 없다. 그 작품을 반드시 사야 했다면 그리고 내 상한가가 300만 원 이상이었다면 경매에 끝까지 집중하지 못한 본인의 잘못도 있음을 인정해야 한다. 또는 내 상한선이 300만 원이었는데, 300만 원을 다른 사람이 찍고 내가 330을 해야만 하기 때문에 주저하다가 뺏기기도 한다. 즉 낙찰가가 나의 상한선과 동일했던 것이다. 이건 타이밍의 문제다.

상한선을 300만 원으로 잡았다면 대략 10퍼센트 정도는 여유분을 두는 게 좋다. 왜냐하면 경매를 따라가다 보면 300이 나한테 떨어지지 않는 일도 있기 때문이다. 물론 더 큰 책임은 분명 호가를 끝내고 낙찰번호까지 부르고 망치를 두드렸음에도 경매를 다시 시작한 경매사에게 있다. 그렇지만 경매사의 실수 때문에 낙찰받지 못한 그림을 다시 달라고 할 수는 없는 노릇이다. 최선의 방법은 경매를 다시 진행하도록 하는 것이다. 무엇보다 경매는 빠른 속도로 진행되기 때문에 따라 붙든 멈추든 정신을 바짝 차리고 있어야 한다. 본인이 빠르게 따라가지 못할 것 같으면 천천히 진행해줄 것을 요구하는 것도 한 가지 방법이다.

3 : 전문가와 상의하기 ─ 작품마다 응찰의 상한선은 다르다

경매에 응찰하기 전에 얼마까지 응찰하면 좋은지를 묻는 사람들이 많다. 얼마까지 가는 게 맞을까? 추정가의 낮은 선? 높은 선? 아니면 그 이상까지? 이는 작가, 작품, 책정된 추정가에 따라서 다르다. 특히 같은 작가의 작품이라도 어떤 작품이냐에 따라서 그 양상은 매우 달라진다.

한 가지 예를 들어보겠다. 이우환의 작품이 출품되었다. 이우환의 작품에 대한 인기는 한마디로 매우 뜨겁다. 앞서 설명했듯이 이우환의 작품은 〈선으로부터〉, 〈점으로부터〉, 〈바람〉, 〈조응〉 시리즈가 경매에 출품된다. 이 네 시리즈 가운데 어떤 작품은 상한선 없이 붙어야 하는 작품이 있고, 어떤 작품은 높은 추정가보다 조금 높게, 어떤 작품은 높은 추정가까지만, 어떤 작품은 추정가 안에서, 어떤 작품은 낮은 추정가에서 낙찰받아야 한다는 컨설팅이 나올 수 있다.

〈선으로부터〉 10호 추정가가 8000만 원에서 1억 원 사이라면, 선이 화면을 꽉 채우고 있는지 듬성듬성 있는지를 확인한다. (평론가들이 들으면 정말 기가 막힐 수도 있다. 꽉 찬 선 속에 작가 이우환의 작품성이 더 응축되어 있는 것은 아닐 테니까 말이다.) 그리고 제작 연대를 확인해야 한다. 1974년, 1976년, 1978년, 1979년 등등 선을 제작했던 시기가 있으며 연대별로 느낌이 조금씩 다르다. 그리고 작품의 재료를 확인해야 한다. 안료에 돌가루를 혼합하여 그린 작품이 있고 유화로만 그린 그림이 있다. 가격 차이는 나지 않지만 유화로 그린 작품이 더 드물다.

그리고 작품 크기를 확인해야 한다. '선'이라면 어느 사이즈가 좋은지에도 일반적인 기호도가 반영되기 때문이다. 이우환의 작품은 초보 컬렉터가

선뜻 다가서기는 쉽지 않다. 그럼에도 그의 작품에는 어떤 흡인력이 있어서 알면 알수록 알아야 할 게 더 많아지며 작품을 사기 시작하면 한 점이 아니라 시리즈 전체를 컬렉팅해야 컬렉션이 끝나는 것으로 생각되기 때문에, 반드시 네 점 이상을 소장하는 예가 많다. 그리고 마지막으로 작품 가격이 앞으로 어떻게 될 것인지를 전망해야 한다. 이런 문제는 전문가들에게 자문을 요청하는 게 좋다. 이우환의 작품이라면 크게 걱정할 필요는 없겠지만 말이다.

자, 이제 조사가 끝났다. 그럼 이우환의 〈선으로부터〉는 어디까지 응찰하면 될까? 기본적으로 이우환의 구작이라면 더 이상 구할 수 없다는 희소가치를 생각해야만 한다. 이렇게 구하기 힘든 작품일 경우 내가 경매에서 산 가격이 그 작품의 새로운 가격으로 인정받게 될 가능성이 높다. 즉 이 작품이 1억 원에 낙찰되면 다음에는 이보다 객관적으로 떨어지는 작품임에도 최소한 1억 원은 생각할 수밖에 없다. 그것이 공개적인 레코드의 힘이다.

이우환의 〈선으로부터〉 10호 추정가가 8000만 원에서 1억 원이라면 일단 10호가 지난번 경매에서 1억 원에 낙찰되었기 때문에 이 작품을 사고 싶어 하는 후보자들은 최소 1억 원은 생각하고 있을 것이다. 그렇다면 낮은 추정가인 8000만 원은 큰 의미가 없다고 봐도 무방하다. 아무리 좋은 작품이라도 무조건 끝까지 따라갈 수는 없다. 분명 상한선은 있다. 아마 대부분 마음속에 상한선을 생각하고 있을 것이다. 그렇지만 그 상한선은 유동성이 있어야 한다. 예상치 않은 상황이 일어날 수 있기 때문이다. 미리 경합을 예상하고 응찰조차 하지 않기도 한다. 경매는 시험을 치르는 시험장이 아니다. 작품을 사러 오는 컬렉터들이 경매장의 주인이다. 만일 내가 원하는 작품을 사지 못한다고 하더라도 경매장의 열기, 그 자체를 즐기는 것도 나쁘지 않다. 그리고 응찰을 한번 해보고 나면 경매에 대한 감을 잡을 수 있다. 모두가 비슷한

생각을 하고 있기 때문이다.

이우환 작품의 추정가가 8000만 원에서 1억 원이라면 초보 컬렉터들은 대부분 최고 상한선을 1억 원으로 생각하고 올 가능성이 높다. 왜냐하면 추정가 상으로 가장 높은 가격이기 때문에 그 가격을 넘기면 너무 비싸게 사는 것으로 느낄 것이다. 그렇지만 시세를 아는 사람은 1억 원부터 붙는다. 이미 1억 원이라는 낙찰 기록이 있기 때문이다. 그렇게 되면 가격을 잘 아는 선수 몇 명만 남는다고 봐야 한다. 이때부터는 상황을 보면서 진행해야 한다. 무책임한 말로 들리겠지만 둘 다 선수라면 결코 무리해서 올라가지는 않을 것이기 때문이다. 시장에서 가장 무서운 변수는 시세와 상관없이 무조건 사겠다고 덤비는 컬렉터의 출현이다. 경합하고 있는 누군가가 이런 컬렉터인 것 같다는 생각이 들면 주저 없이 패들을 내리는 게 좋다.

어느 책에서 보니 "경매에서 지나치게 높은 가격에 낙찰을 받는 것은 경매의 승자가 아니고 패자"라는 구절이 있었다. 이 말은 일반적인 경우에는 맞는 말이다. 그렇지만 한 번 승자가 영원한 승자가 되는 작품도 있다. 무리한 가격에 잡았지만 그 가격은 곧 시간이 채워주기 때문이다. 개인적으로는 '반드시 사야만 하는 작품을 놓치면 두고두고 후회한다'고 생각한다. 왜냐하면 그 작품은 더 이상 구할 가능성이 없으며 내가 놓친 그 가격이 기준이 돼 다음에 그 작품을 구하려고 하면 그보다 못한 작품을 그 이상의 가격에 사야 할 수밖에 없고, 다음 경매를 기약하더라도 이미 그 사이에 작품 가격은 더 올라갈 것이기 때문이다. 당시에 아찔했어도 그때 그 작품을 잡는 게 맞을 때가 있다. 특히 요즘처럼 가격이 급상승할 때는 말이다. 강조하고 싶은 것은 모든 작품이 그렇다는 게 아니라, 단 몇몇 작가의 중요한 작품이 그렇다는 것이다.

4 : 연습하기 ─ 온라인 경매를 이용하자

온라인 경매는 경매에 처음 참가하는 사람들이 경매를 이해할 수 있는 가장 쉬운 방법이다. 그리고 운이 좋으면 생각지도 못한 좋은 작품을 시세보다 낮은 가격에 구매할 수도 있다. 온라인 경매에 응찰하는 사람들은 온라인 경매 기간 동안 응찰 현황을 계속 눈으로 확인할 수 있다. 또 시간적인 여유를 두고 어떤 작품이 인기 있는지 확인할 수 있다.

아래 작품은 온라인 경매에 출품됐던 김환기의 드로잉 작품으로 작가 특유의 선 맛이 살아 있는 백자 항아리를 그린 작품이다. 1950년대 작품으로 추정되는 이 작품에 응찰을 한 인원은 모두 47명이었다. 드로잉이지만 연대와 내용이 매우 좋은 작품으로 오프라인 경매에 나왔다면 이보다 높은 가격에 낙찰되었을 것이다. 오프라인 경매에 참여할 때는 서면 응찰자가 있고 전화 응찰자, 공개 응찰자가 서로 경합이 붙기 때문에 차분하게 경매 상황을 관찰하기 어렵다. 그렇지만 온라인에서는 응찰할 때마다 응찰자의 아이디가 뜨고 현재가가 고지되기 때문에 경매 현황을 눈으로 확인하면서 즐길 수 있다. 그리고 시간적인 여유도 있어서 그만큼 실수할 확률은 낮아진다.

온라인 경매는 대부분 마감 시간에 임박해서 응찰이 급격하게 이루어진다. 경합이 많은 작품은 상황을 보면서 서로 눈치를 보다가 막판에 응찰을 하는데, 한 번에 응찰

김환기, 〈항아리〉
종이에 채색, 17×23cm, 1950년대,
추정가 500만 원~700만 원,
낙찰가 960만 원,
케이옥션 온라인경매,

자가 몰릴 경우 온라인 서버에 문제가 생길 수 있다. 이는 기술적인 문제지만, 이때 주목하고 있는 작품을 놓칠 수도 있다. 온라인 경매에 재미를 붙인 사람들은 막판에 어떻게 해야 동시에 여러 점을 잡을 수 있는지 연구한다. 참여는 하지 않더라도 상황을 지켜보면 유독 어느 작품에만 응찰이 몰리는 것을 알 수 있다. 그 작품이 왜 유독 인기가 있는지를 알아보고 생각하면서 가격에 대한 감을 잡을 수 있을 것이다. 이유 없이 응찰이 몰리는 일은 절대 없다.

5 : 낙찰 결과 확인하기

낙찰가를 확인하는 습관을 갖자. 경매 때마다 작가의 작품 가격이 어떻게 변하는지 확인하면서 그림 가격에 대한 감각을 키우자. 같은 작가의 작품 가운데 유난히 비싸게 팔린 작품이 있다면, 그와 유사한 작품만 골라서 가격을 확인해보자. 분명 그 연대나 비슷한 소재의 작품은 비슷한 가격대를 보일 것이다. 인터넷을 통해서 검색할 때는 가격, 소재, 제작 시기와 관계없이 경매 진행 순으로 나열되기 때문에 한눈에 알아보기 어렵다. 이런 식으로 분석적인 검색 습관을 기르면 어느 작가의 어떤 작품이 특별하게 인기가 있고 비싼지 눈으로 확인할 수 있다. 화랑을 다니면서 시세를 알아보고 경매 낙찰 결과를 확인하면서 감각을 키우면 그림 값이 책정되는 원리를 매우 빨리 이해할 수 있다.

적은 예산으로 그림 사기

1 : 옐로칩 작가의 대표작을 사자

본인이 가지고 있는 작품이 유명 작가의 작품이지만 A급이 아니거나 B급 아래의 작품이라면 과감하게 작품을 바꿔볼 필요가 있다. 작가의 등급은 아래지만 최고의 작품으로 교체할 수 있는 기회가 주어진다면 교체하는 것이 바람직하다.

예를 들어 김종학 작품 중에서 상대적으로 가장 선호도가 떨어지는 〈겨울풍경〉을 가지고 있다면, 그리고 과열 시장이라 〈여름풍경〉 가격에는 못 미치지만 매매가 매우 잘 이루어지고 구매가격 대비 높은 가격에 팔 수 있는 기회가 주어진다면, 좋은 가격에 판매를 위탁한 후 그보다 조금 젊은 작가의 대표작으로 눈을 돌려보는 것도 좋다. 젊은 작가가 아니라도 지나쳐버린 원로 작가의 작품 중 대표작이라고 인정받을 만한 작품을 소장할 기회가 온다면 과감하게 교체 매매를 생각해보자.

호황의 열기 속에 거품이 들어가는 작가의 작품도 있지만 작품 자체가 탄탄하고 작가의 대표작이라면 시장이 다소 불안정해지거나 냉각기가 온다고 해도 굳건하게 가격을 유지할 수 있으며 불황을 견뎌낼 수 있다. 문제는 가격에 거품이 든 작품이다. 즉 B급, C급 작품을 A급 작품 가격에 구매하는 것이 문제라는 것이다. 결국 안목의 싸움이며 장기적으로는 누가 작품을 보는 좋은 눈을 가지고 있느냐에 따라 승패가 갈릴 것이다.

이른바 블루칩으로 분류되는 작가의 작품 가격은 이미 수억 원에서 수십억 원을 호가한다. 작품 한 점을 소장하려면 억 단위로 준비해야 하는 것이다. 현실적으로 다가오는가? 그림 시장이 참으로 좋은 투자처라고 연일 보도되니 기웃거려 보고는 있는데 도무지 품 안에 잡을 수는 없고 블루칩 작가가 누구인지 언론을 통해 익히 알고 있지만 내가 가진 예산으로는 접근 불가능하다는 것을 깨달을 뿐이다. 옐로칩으로 볼 수 있는 작가들, 예를 들어 이강소, 박서보, 전광영 등은 한국미술사에 남을 작가들이며 작가들의 작품 철학 또한 탄탄하다. 마켓 또한 국내 마켓뿐만 아니라 글로벌 마켓에서도 통하는 작가들이지만 상대적으로 가격은 아직까지 큰 변동이 없다. 이런 식으로 탄탄한 실력과 마켓 장악력이 있음에도 가격이 움직이지 않은 작가들을 주목해야 한다.

강익중, 〈해피월드〉, 144 pieces, 2006.

또 윤중식, 최영림, 남관 등 가격의 등락폭이 크지 않은 원로 및 작고 대가들의 가격은 언제든지 급상승할 가능성이 있기 때문에 주목할 필요가 있다. 워낙 대가들이기 때문에 지

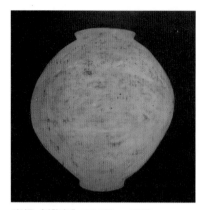

강익중, 〈달항아리〉, 120×120cm, 2007.

금처럼 가격이 저평가되어 있는 시장에서는 대표 작품을 구매할 수 있는 기회를 잡기는 쉽지 않을 것이다. 언제나 그렇듯이 마스터피스급의 작품은 최고의 가격대를 형성할 시기에 조심스럽게 움직인다. 지금 그들의 작품을 구매한다면 가격은 좋겠지만 작품 자체는 만족스럽지 못할 수 있다. 시기를 앞당겨 마스터피스급 작품이 현시세보다 높은 가격을 호가한다면 무리를 해서라도 그 작품을 사는 것이 현명한 선택이다.

미술 시장이 호황이고 약간의 과열 양상마저 보이고 있는 현 시점에서는 2000만 원에서 3000만 원 정도의 예산으로 향후 전망 있는 작가의 작품을 구입하기가 쉽지 않다. 그렇지만 놀랍게도 아직 잡을 수 있는 가격 선에서 머무르고 있는 뛰어난 작가들의 작품도 있다. 예를 들어 2007년 12월 우리 광화문을 화려하게 장식하고 있는 강익중의 작품은 여전히 2000만 원에서 3000만 원대에 구매할 수 있다. 강익중은 세계평화의 메시지를 담는 작가로 UN본사 로비와 알리 센터 등 중요한 요소요소마다 작품이 설치되어 있는 세계적인 작가다.

강익중은 백남준의 맥을 이어 세계 속에서 활동하는 작가로 향후 그가 어떻게 작업을 할 것이며 어떤 전시를 보여줄지에 대한 기대감을 가지고 그의 움직임을 주시해볼 필요가 있다.

현 미술 시장에서 인기 있는 몇 안 되는 작가들에게만 초점을 맞추지 말고

안목 있는 전문가들이 지속적으로 새로운 작가를 찾아내고 발굴해내야 한다. 그림을 알면 알수록, 시장을 알면 알수록 작가는 더욱 많아지고 사야 할 작품도 더욱 많아진다. 인기 작가들의 작품을 사기 위해 우르르 몰려다니기보다는 한 걸음 물러서서 차세대 주자를 찾아보고 그 작가에 대한 객관적인 정보를 토대로 향후 어떻게 발전할 수 있을지를 전망해 보는 것도 좋은 컬렉터의 자세다.

2 : 유명 작가의 작은 그림을 공략하자

유명 작가의 0호, 1호, 2호 크기의 작은 그림을 사는 것도 좋다. 아직까지 작품 가격이 호당 가격으로 산정되고 적용된다. 그러나 작은 그림일수록 더욱 밀도 있고 완성도가 높다. 작가에게는 작은 그림이나 큰 그림이나 똑같이 공을 들인 작품이다. 작은 그림이 큰 그림보다 낮은 가격에 거래되는 이유를 이해하기 힘들다고 하는 견해도 많다.

전혁림, 〈항구 풍경〉
캔버스에 유채, 22×27cm(3), 2006,
추정가 180만 원~250만 원,
낙찰가 270만 원,
서울 옥션 103회 15번, 2006.

　대가들은 소품을 많이 그리지 않는다. 소품을 그리기 위해서는 같은 대상이라도 더 함축적이고 생략하여 표현해야 하기 때문에 더 많은 노력을 기울여야 한다. 큰

황염수, 〈장미〉
캔버스에 유채, 18×13.3cm,
추정가 350만 원~550만 원,
낙찰가 480만 원,
서울옥션 904회 1번, 2006.

그림과 비교해서 작품성에 손색 없는 작은 그림을 수집하는 것도 알뜰한 컬렉션이 될 수 있다. 특히 작은 그림만 잘 그리는 작가도 있다. 그런 작가는 큰 그림보다 작은 그림에서 빛을 발한다. 이렇게 소품을 잘 그리는 작가의 작품이 경매에 나왔다면 적은 예산으로 본격 작품을 소장할 수 있는 절호의 기회다.

작가 황염수는 장미의 작가로 잘 알려져 있다. 특히 1호 크기도 안 되는 작은 캔버스에 꽉 차게 그려 넣은 〈장미〉는 매우 인기가 있다. 이 밖에도 양귀비, 아네모네 등 다양한 꽃들을 그리지만 〈장미〉가 가장 높은 가격에 거래되고 있다. 그의 장미는 관념 속에 있는 장미다. 장미꽃의 색과 배경 색이 어우러져 뜻밖의 효과를 낸다. 특히 검정 선으로 구획된 장미는 강렬한 장미의 성격을 더 부각시킨다. 이 검정 선은 작가가 장미를 표현하는 독창적인 표현 방법이다.

3 : 신진 작가 가운데 유망 작가를 추천받자

신진 작가를 추천받을 수 있는 곳은 많다. 신진 작가를 발굴하고 프로모션하는 대안 공간들이 많기 때문이다. 대안 공간은 비영리 단체이기 때문에 컬렉터들이 젊은 작가에게 관심을 가져주는 것만으로도 호감을 가지고 열심히 작가에 대한 정보를 알려준다. 최근 들어 신진 작가의 약진이 두드러지고 있

다. 실력 있는 작가들의 작품이 화랑, 경매 등 다양한 경로로 컬렉터들에게 적극적으로 다가오는 것이다. 신진 작가라고 해서 모두 젊은 작가들을 의미하지는 않는다. 아직까지 미술 시장에 알려져 있지 않은 연륜 있는 작가들을 모두 신진 작가로 분류할 수 있다.

대안공간에서 활동하는 작가의 작품들이 국내 화랑을 통해 해외 경매에 출품되어 높은 가격에 낙찰되고 있다. 이처럼 해외에서 인정을 받자 안정적인 작가의 작품을 사려는 기존 컬렉터들이 그들의 작품을 사기 시작했다. 이처럼 컨템포러리 작가들의 작품이 판매되기 시작하자 많은 상업화랑들이 작가 발굴에 나섰으며 적극적으로 전시 준비를 하고 있다. 대가들이나 중견 작가들의 작품 가격과 비교해 아직까지는 손에 잡을 수 있는 가격이다. 다만 유독 인기 있는 특정 작가의 작품은 구하기 어려울 정도다.

작가를 키우는 가장 좋은 방법은 그 작가의 작품을 지속적으로 컬렉팅하는 것이다. 객관적으로 좋은 평가를 받고 있으며 작가의 행보가 짜임새 있고, 좋은 컬렉터들이 작품을 소장하고 있다면, 그리고 믿을 만한 화랑과 일하고 있다면 그 작가의 작품은 안심하고 소장해도 된다. 중요한 것은 해외경매의 결과만 보고 그 작가의 작품 가격을 전망해서는 안 된다는 점이다. 앞서도 강조했듯이 경매 낙찰가와 작품 시세와는 차이가 있다. 장기적으로 낙찰가가 시세에 영향을 미칠 수는 있지만 갑자기 작품 가격이 폭등하지는 않는다.

이환권, 〈Children of my next door〉
Painted F.R.P.,
69×29×23.5cm, 2004–2006,
Edition 1/3,
추정가 US $7,712–10,282,
낙찰가 US $77,120,
크리스티 홍콩 경매, 2006. 11.

4 : 렌티큘러 ─ 사진 등 새로운 매체 작품을 주목하라

적은 예산으로 그림을 사겠다면 판화를 사보라는 추천을 많이 받을 것이다. 그렇지만 작품 가격의 상승을 기대한다면, 판화보다는 사진을 사는 게 좋다. 국내 작가뿐만 아니라 해외 작가의 사진도 많지 않은 예산으로 구입할 수 있다. 판화는 애초부터 많은 에디션을 찍어낸다. 그리고 각각의 작품에 에디션 넘버를 적어 넣는다. 판화 전문작가의 작품도 있지만 대가들의 석판화나 실크 스크린이 상대적으로 더 많이 거래된다. 대가의 판화 작품은 장식을 목적으로 할 경우에는 권할 수 있겠지만 작가가 직접 찍어낸 게 아니기 때문에 그 자체만으로 큰 가치를 부여하기는 어렵다.

한 컬렉터가 있었다. 그 컬렉터는 아버지에게서 많은 작품을 물려받았지만 본인의 취향과는 맞지 않은 작품들이었다. 그래서 그 작품들을 매각하기로 결심했다. 안타깝게도 아버지는 판화만을 소장하고 있었다. 그것도 국내 작가의 판화가 아닌 피카소, 칼더 등 해외 작가의 판화였다. 작품 구매 당시 피카소 판화는 5000만 원, 칼더의 판화는 3000만 원을 주고 구매했다.

이 소장가가 소장품을 팔기 위해 경매에 참여했을 때, 가장 난감한 것은 진위 감정 문제였다. 피카소의 판화를 감정할 수 있는 감정 위원이 국내에 없었던 것이다. 게다가 피카소의 판화는 오리지널 판화와 대량복제 판화 Reproduction print, 멀티플 등이 모두 혼재되어 있어 작품의 진위 여부를 판정 짓기가 매우 어렵다. 또 판화를 찍어낸 방법에 따라서 가격 차이가 있으나 그것에 대해서 명확하게 설명할 수 있는 전문가가 없기 때문에 좋은 판화를 소장하고 있음에도 판매하는 데 어려움을 겪는다.

소장자는 마침내 5000만 원에 산 판화를 2500만 원에 겨우겨우 팔 수 있

었다. 칼더의 작품은 더 심했다. 3000만 원에 산 작품을 팔기 위해 감정가를 의뢰했는데 500만 원이 나온 것이다. 결국 그 작품은 팔지 않기로 했다. 소장자는 아버지가 왜 판화를 샀는지 모르겠다며 앞으로 다시는 그림을 사지 않겠다고 했다.

판화를 구입할 때는 작품이 크게 오를 거라는 기대는 하지 않는 게 좋다. 그러나 특별한 예외도 있다. 예를 들어 천경자 전시를 기념하면서 만들었던 판화가 판매 당시 가격이 100만 원 선이었으나 작가의 인기 상승과 동반하여 200만 원 선까지 상승하여 거래된 일이 한 예다. 작가의 작품을 좋아하지만 워낙 비싸 엄두를 못 내는 사람들은, 원화와 비교해 손색 없는 판화 작품을 구매하여 대리 만족하기도 한다. 감상의 기쁨, 장식의 용도로서 판화는 매우 좋은 소장품이다.

사진이 현대미술의 범주에 포함된 지는 그리 오래되지 않았다. 이전까지는 미술의 영역에 포함되지 않았다. 그렇지만 현재 사진 작품은 21세기 현대미술 시장을 주도하고 있다고 해도 과언이 아니다. 사진은 에디션을 한꺼번에 모두 뽑아내지 않고 주문을 받아 하나씩 뽑아낸다. 그래서 유독 인기 있는 작품은 에디션이 더 나오지 않아서 살 수 없는 경우도 있다. 사진은 에디션 넘버에 따라 가격에 차이가 난다. 작가마다 다르지만 마지막 에디션은 20퍼센트 이상 높은 가격대에 거래된다. 에디션 수량은 작가에 따라서 조금씩 다르지만 판화만큼 대량생산하지 않으며 여섯 개에서 열 개 정도의 수량으로 한정된다.

배준성은 현재 국내에서 활동하고 있는 컨템포러리 작가 중 가장 많이 알려져 있다. 실제로 국내보다 유럽에서 전시를 더 많이 했는데도 이처럼 국내 컬렉터들에게 뜨거운 호응을 받는 이유는 그의 작업이 그만큼 독창적이기

배준성, 〈The Coustume of Painter–F, Hayez〉
렌티큘러, 163×118cm(100), 2006년,
추정가 1500만 원~2000만 원,
낙찰가 3300만 원,
서울옥션, 컨템포러리 아트옥션 13번, 2007.

때문이다. 그는 독창적인 형식 안에 누구나 이해할 수 있는 대중적인 이미지를 담는다. 신화적인 요소(고전성), 명화적인 요소(근대성), 명품적인 요소 패션디자이너 크리스찬 라크르와의 작품(현대성)들이 모두 포함되어 있다. 그는 이미 대중들에게 잘 알려진 이미지를 차용해 작가만의 독창적인 형식으로 재창조한다. 이처럼 한 작품 안에 고전적인 이미지, 근대적인 이미지, 현대적인 이미지를 모두 담고 있는 작가는 드물다. 그렇기 때문의 그의 작품은 컬렉터들의 구매 욕구를 불러일으키고 있으며 그 가치를 인정받고 있는 것이다.

앞서 가는 컨템포러리 작가들이 대부분 그렇듯, 그의 작품 역시 찾아보기가 어려운 실정이다. 특히 그의 원화 작품은 더욱 그러하다. 그리하여 원화의 느낌을 그대로 전달할 수 있는 에디션 작품을 제작하게 되었다.

작품 〈The Coustume of Painter-F. Hayez〉는 〈Kiss〉라는 제목으로 잘 알려져 있다. 이 작품의 원화는 폴 케티의 손녀가 구매했다고 한다. 폴 케티는 전 세계적으로 잘 알려져 있는 파워풀한 컬렉터다. 이처럼 파워풀한 컬렉터의 손녀가 작품을 구입했다는 것만으로 화제가 된 이 작품을, 작가는 그의 마스터피스 중 하나로 손꼽기를 주저하지 않는다.

위의 작품의 기법은 렌티큘러lenticular이다. 렌티큘러는 마치 홀로그램처럼

각도에 따라 전혀 다른 이미지를 드러낸다. 그의 원화는 여인이 혼자서 누군가와 키스를 하는 누드를 찍은 사진 위에 여인의 '옷'과 여인과 키스를 나누는 '남성'을 비닐 위에 그린 후 사진 위에 포개놓는 형식이다. 비닐을 걷어올리면 여인이 홀로 키스를 하는 몸짓으로 서 있고 비닐을 내려놓으면 중세시대의 기사 복장을 한 남성과 옷을 입은 여인이 키스를 하는 모습이 된다. 렌티큘러는 이러한 형식을 단번에 고스란히 담아낼 수 있는 장치다. 보는 방향과 각도에 따라 여인이 홀로 서 있기도 하고 기사와 강렬한 키스를 하고 있기도 하다.

원화는 찾아보기 힘들고 작품을 원하는 수요층이 많아 시장을 안정시키기 위한 방법으로 모색한 렌티큘러가 결과적으로 원화보다 비싼 가격에 거래되고 있을 정도로 배준성 작품에 대한 관심은 매우 뜨겁다. 근현대미술과는 달리 컨템포러리 마켓은 시장이 과열된다는 이유로 갑자기 가격이 치솟지는 않는다. 그 이유는 그들의 작품이 2차 시장에 나오지 않기 때문이기도 하다. 물론 3차 시장인 옥션에 나오는 일도 드물다. 그러나 요즘처럼 수요가 급격히 많을 때는 유통화랑에서도 그의 작품을 구하려고 하고 옥션에서도 출품받기를 원해 1차, 2차, 3차 시장에서 그의 작품을 모두 발견할 수 있다. 다만 수량에 한계가 있기 때문에 쉽게 구할 수는 없다. 이런 이유로 그의 작품 가격 상승에 대한 기대치는 점점 고조되고 있다.

판화 작품은 가격 상승폭이 크지 않다. 그렇지만 사진이나 렌티큘러같이 소량 주문생산을 하는 작품은 가격 상승폭이 매우 클 수 있다. 적지 않은 예산으로 그림을 사고자 할 때 원화만을 고집하지 않는다면 주문생산 작품에 눈을 돌려보는 것도 좋은 차선책이다.

5 : 저평가된 작가 다시 보기

당대 최고의 작가들 가운데 현재 저평가되고 있는 작가들도 매우 많다. 물론 이렇게 가격 평가가 떨어진 이유 가운데 다시는 이전 가격을 회복할 수 없는 작가도 있을 것이다. 가짜 작품이 많다든지 명작(名作)과 태작(駄作)의 차이가 지나치게 크거나 전반적인 작품 가격이 태작 위주로 형성된 작가가 그렇다. 그와 달리 좋은 평가를 받았고 선호도가 높았던 작가의 작품은 가격이 회복될 가능성이 높다.

1 | 정창섭

모더니즘 계열 작가의 구상작품일 경우 대부분 미술관에 소장되어야 할 만큼 귀하지만, 생각보다 가격이 높지 않다. 아래 작품은 정창섭의 1956년도 작품으로 백자를 그렸다. 현재 블루칩 작가(김환기, 장욱진 등)들의 작품 중에서 이 연대에 해당하는 작품들이 가장 높은 가격에 거래되고 있는 것은 이미 확인했다. 두꺼운 마띠에르와 어두운 색감, 단순한 선묘 등 1950년대 작품의 특색이 모두 갖추어져 있는데도 이 작품은 매우 저렴하다.

정창섭, 〈백자〉
캔버스에 유채, 72×61cm(20호), 1956년,
추정가 700만 원~900만 원,
낙찰가 700만 원,
서울옥션 94회 138번, 2005.

정창섭은 앙포르멜 운동의 주역 중 한 사람으로 작품 대부분은 모노크롬을 표방하고 있어 이러한 구상작품은 매우 드물고

귀하다. 그러나 그의 작품은 모더니즘 작품으로 인정받고 있기 때문에 구상작품은 미술관에서 관심을 보일 뿐이었다.

　미술관에서 중요하게 생각하는 작품과 컬렉터가 중요하게 생각하는 작품은 분명 다르다. 그렇지만 작가의 미술사적인 위치나 작품의 희소가치를 본다면 분명 재평가될 수 있다. 특히 정창섭의 전형적인 작품 역시 그 수가 적은데도 거래가 많지 않아 작품 가격이 낮게 형성되어 있다. 이러한 작가의 작품을 주목하는 것도 좋은 방법이다.

2 | 홍종명

　홍종명은 1990년대 최고의 인기를 누렸던 작가 중 한 사람이다. 특히 〈과수원집 딸〉 시리즈는 시집가는 딸에게 선물로 주는 게 유행이 될 정도로 인기가 있었다고 한다. IMF 이후 가격이 떨어져 호당 30만 원에서 40만 원 선에 거래되었으며 현재 조금씩 상승 추세다. 이처럼 저평가되고 있는 작가의 작품 가격은 떠오르는 신진 작가의 작품 가격과 비슷하거나 오히려 낮은 경우도 있다. 이런 작가들은 이미 탄탄한 컬렉터 층이 있기 때문에 소장하고 있는 컬렉터들이 많다. 따라서 가격이 좋아지면 경매 나올 수 있는 작품들이 많다. 다만 현재처럼 저평가되고 있는 시장에서 낮은 가격에 작품을 내고 싶지 않아 상대적으로 수준이 떨어지는 작품들만이 시장에서 돌고 있을 뿐이다.

홍종명, 〈꽃〉
목판에 유채, 37.5×26cm(5호), 1975년,
추정가 150만 원~300만 원,
낙찰가 180만 원,
서울옥션 87회 4번, 2004.

현재 가격에서 어느 정도 상승세가 보이기 시작한다면 좋은 작품들이 시장에 모습을 다시 드러내고 그렇게 된다면 가격이 오르는 속도도 탄력을 받을 가능성이 충분히 있는 작가다. 이 밖에도 송혜수, 이수억, 이마동, 박득순, 박상옥 등 당대를 풍미했지만 상대적으로 저평가되고 있는 작가들의 작품을 찾아보는 것도 재미있을 것이다.

3 | 남관

대가임에도 저평가된 작가로는 남관이 있다. 적은 예산으로 사기에는 부담이 되는 작가지만 상승률을 기대한다면 주목해볼 만하다. 남관의 작품 가격은 1991년 호당 500만 원으로 가장 높은 가격에 거래된 이후로 1993년 300만 원, 2000년 200만 원, 2002년에서 2004년에 100만 원(《Art Price》, 2003, 창간호, 138~139쪽)까지 떨어졌다가 2005년 하반기에 100만 원에서 150만 원, 2006년 150만 원 선을 거쳐 현재 150만 원에서 200만 원 선까지 회복되었다. 2005년을 지나면서 남관과 동시대에 활동했던 작가인 김환기(호당 3000만 원, 유화 기준), 천경자(호당 8000만 원 선, 미인도 기준), 이대원(호당 1000만 원, 구작 기준) 등의 그림 값은 치솟은 반면 남관의 그림 값은 아직 움직이지 않고 있다. 가격이 올라가지 않기 때문에 남관의 수작들을 만나기 어려운 면도 있지만 작고 이후 작품의 보관 문제에 대해서 문제를 제기하는 전문가들도 있다. 그

남관, 〈입상〉
캔버스에 유채, 80.3×65.1cm(25호),
1976~1977년,
추정가 3800만 원~4500만 원,
낙찰가 4600만 원,
케이옥션 2007. 3-88번

렇지만 모든 것을 떠나 남관은 한국근대미술사에서 결코 간과할 수 없는 매우 중요한 작가며 높은 작품성을 인정받고 있어, 그림 값이 올라가리라고 기대되며 결국 다시 제자리를 찾을 것으로 많은 전문가들이 예측하고 있다.

6 : 유명 작가의 드로잉과 수채화를 주목하자

대가의 본격 작품을 구입하기란 쉽지 않다. 기본적으로 가격대가 몇 천만 원부터 몇 억 원대까지 호가하기 때문이다. 처음 그림을 사면서 억대 그림을 사기로 마음먹기는 어렵다. 한 컬렉터는 유명한 작가의 드로잉과 수채화만을 사기 시작했다. 김환기의 종이에 연필 드로잉이나, 이우환의 수채화, 목탄화 등을 집중적으로 컬렉팅했다. 특히 이우환의 수채화는 2005년부터 2006년 사이에 기분 좋은 가격 상승을 보였으며, 2007년에는 원화의 가격 상승과 더불어 놀라운 가격 상승을 보이고 있다.

장욱진, 〈새와 사람〉
종이에 매직, 25.5×22cm(20호), 1975년,
추정가 800만 원~1200만 원,
낙찰가 800만 원,
케이옥션 2006. 9–1번

종이에 수채화 〈점으로부터〉가 서울옥션 94회 경매에서 680만 원에 낙찰되었다. 1년이 지나 2006년 12월 같은 크기의 작품인 〈선으로부터〉가 2600만 원에 낙찰되었다. 네 배 정도 상승한 것이다. 이미 이우환의 수채화 가격은 많이 올라 있다. 이제는 이우환의 수채화를 적은 예산으로 사기는 어렵다. 그렇다면 다음 주자는 누구일까? 이대원의 드로잉, 장욱진의

매직화 등 본격 작품은 아니지만 작가의 고유한 특색과 실험 정신이 고스란히 담긴 작품들은 아직까지는 손에 잡을 수 있는 가격대에 있다.

7 : 한국화로 시선을 돌리자

2005년 이후로 그림 값이 치솟았음에도 한국화와 고화의 가격은 큰 영향을 받지 않았다. 그동안 저평가돼 왔거나 혹은 가격이 유지돼 왔던 서양화 위주로 가격이 형성되어 왔으며 일부 인기 작가들의 작품 가격이 크게 상승하였다. 그렇지만 언론에서는 눈에 보이는 그대로만 전달하고 있기 때문에 그 내면을 보기는 쉽지 않다. 전문가의 시선으로 보지 않고서는 어떤 작가가 저평가돼 있고 어떤 작가가 과대평가돼 있는지 확인할 수 없기 때문이다.

중요한 한국화가들의 작품 가격은 20년 전이나 현재나 크게 다를 바가 없다. 갓 대학을 졸업한 신진 작가들의 작품 가격과 비교해보면, 얼마나 저평가돼 있는지 확인할 수 있을 것이다. 일반적으로 서양화가 더 각광 받는 이유를 주거문화의 변화 때문이라고 지적하는 사람이 많다. 청전 이상범, 소정 변관식 등 한국화 대가들의 작품은 어느 공간에 설치해도 그 품위와 격조는 형언할 수 없을 정도로 아름답다. 천경자, 이왈종 등 화려한 색을 쓰는 작가들은 좋은 가격에 거래되고 있지만 묵의 농담만으로 세상을 표현하는 한국화가의 작품 거래는 여전히 지지부진하다.

초보 컬렉터로서 그림을 즐기면서 동시에 투자에 성공하려면 한국화에서 6대가로 칭송받고 있는 작가들의 작품에 눈을 돌려보는 것도 좋은 선택이다. 6대가는 청전 이상범, 소정 변관식, 심향 박승무, 심산 노수현, 의재 허백련,

이당 김은호를 일컫는다. 청전 이상범은 소정 변관식과 함께 근대화단에서 개성 있는 양식을 확립한 작가다.

소정이 금강산에서 실경 산수의 이상을 발견했다면, 청전은 우리 주변 어디서나 볼 수 있는 나지막한 야산과 적막한 들판에서 그 전형을 발견했다. 또 심산 노수현은 서구적인 투시법과 원근법을 시도해 현실감 있는 실경을 이룩했다. 이들은 근대 한국화를 이끌었던 상징적인 인물들로 그중 청전과 소정만이 명맥을 유지하고 있을 뿐 심산 노수현, 심향 박승무 등의 작품 가격은 오히려 10년 전보다 떨어져 있을 정도로 저평가돼 있다.

매우 저명한 컬렉터가 있었다. 이 컬렉터는 처음 컬렉팅을 할 때 서양화로 했다. 한눈에 시선을 사로잡는 서양화가 컬렉팅을 처음 시작하는 사람에게는 매우 매력적이기 때문이다. 그러나 컬렉팅을 오래한 사람일수록 색이 단순한 작품들을 찾는 경향이 있다. 화려한 구상화에서 모던한 색면 추상으로, 여백의 미가 멋스러운 한국화로, 그리고 마지막으로 깊이를 헤아릴 수 없는 고화의 아름다움으로 빠져든다. 매우 오래된 유명한 컬렉터일수록 고화와 도자기에 심취하는 이유도 여기 있다.

고화나 도자기는 고도의 심미안이 있지 않으면 컬렉팅하기가 쉽지 않다.

청전 이상범, 〈설경〉
종이에 수묵담채, 127.5×33cm(20호), 추정가 2500만 원~3000만 원,
낙찰가 3100만 원, 서울옥션 100회 43번, 2006.

심산 노수현, 〈산수〉
종이에 수묵채색, 68×66.5cm,
추정가 600만 원~800만 원,
낙찰가 600만원,
서울옥션 101회 104번, 2006.

매우 훈련된 눈을 지닌 컬렉터만이 즐기는 고급스러운 향유다. 고화의 세계는 가격으로 객관화하기 어렵다. 같은 사이즈, 같은 연대의 작품이라도 작품에 주는 점수가 천지 차이기 때문이다. 그렇지만 한국화는 특정 연대의 작품이 더 비싸거나 특정 계절을 그린 산수가 더 비싸게 거래되는 식으로 선별적으로 구분되고 있으며 선호도가 명확하게 구분된다. 그러므로 어느 정도 가격을 예상할 수 있을 뿐만 아니라 전문가의 조언을 듣고 객관적인 자료 등을 분석하면 안전하게 구입할 수 있다.

그림 팔아 보기

그림을 사는 것만큼이나 그림을 파는 것도 매우 중요하다. 여태껏 그림을 파는 방법에 대해서는 설명하지 못했다. 그림을 파는 것은 생각보다 더 만만치 않다. 그래서 그림을 팔 때 당황하는 사람들이 많다. 어디서 어떻게 팔아야 할지, 가격은 어떻게 불러야 할지, 수수료는 어떻게 되는지도 궁금할 것이다. 작품을 팔 때는 경매에서 팔 때, 화상Private dealer을 통해 팔 때, 화랑에 위탁 판매를 의뢰할 때 등 판매처에 따라 판매 방법이 각각 다르다.

1 : 경매

경매에 작품을 낸다면 소장 작품이 어느 경매에서 더 높은 가격에 팔릴 수 있는지를 생각해야 한다. 같은 작가의 작품이더라도 어느 경매에서 경매를 했느냐에 따라서 결과가 다르게 나타나기도 한다. 가장 좋은 가격에 작품을

팔려면 반드시 따져야 할 것이다. 작품을 팔기 위해서 경매에 위탁을 의뢰했는데 감정 후에 작품을 경매에 올리지 못하겠다는 답변이 오기도 한다. 이때는 작품이 가짜거나 완성도가 지나치게 떨어지거나 비슷한 유형의 작품들에 대한 출품 의뢰가 많기 때문이다. 출품이 안 되는 이유가 진위 여부를 확인할 수 없기 때문인지 완성도에 문제가 있는지, 비슷한 작품이 많기 때문인지 그 이유를 정확히 물어본 후 다음 행보를 결정해야 한다.

진위 문제라면 작품을 구매한 화랑이나 딜러에게 이 사실을 알리고 환불받거나 감정서를 요구해야 한다. 환불이 안 될 경우 비슷한 가격대의 다른 작품으로 교환해주기도 한다. 작품의 완성도가 떨어져서 경매에 출품이 안 될 때는 메이저 경매가 아닌 온라인 경매나 마이너 경매에 의뢰를 해서 작품을 판매해야 한다. 가격적인 면에서도 전문가가 제시하는 가격을 받아보고 난 이후에 생각하는 가격과 조율하는 게 올바른 순서다. 비슷한 유형의 작품이 많을 때는 다음 경매에 출품할 것인지, 화랑에 매매를 의뢰할 것인지를 판단해야 한다.

2 : 갤러리

작가의 전시회에서 작품을 산 경우 작품을 구입한 화랑을 통해 재판매하는 것이 가장 이상적이다. 화랑은 고객 관리 차원에서 최대한 좋은 가격에 팔아주기 위해 노력할 것이다. 일반적으로 거래가의 10퍼센트를 수수료로 생각하면 된다. 거래 단위가 클 경우 8퍼센트, 5퍼센트, 3퍼센트 정도로 퍼센티지가 낮아진다. 유통화랑을 통해서 작품을 산 경우에도 작품을 구입한 화랑에

위탁 판매를 요청하는 편이 제일 좋다. 요즘처럼 그림 가격이 급등할 때는 작품을 파는 사람도 시세에 민감해야 할 필요가 있다. 작품을 여러 화랑에 동시에 내놓는 일도 있는데 이는 단기적으로는 빨리 매각할 수 있는 방법이 긴 하나, 작품을 위해서는 좋은 방법이 아니다.

3 : 아트 딜러

오랫동안 소장한 작품을 조용하게 소문내지 않고 팔고 싶을 때가 있다. 이럴 때는 믿음이 가는 딜러에게 개인적으로 팔아줄 것을 부탁한다. 경험이 풍부하고 영향력 있는 컬렉터들과 좋은 관계를 유지하고 있는 아트 딜러들이 있다. 이런 아트 딜러들은 본인의 명예를 걸고 일하기 때문에 매우 신중하게 일을 진행하며 처리한다. 오랫동안 거래를 해왔고 딜러에 대한 신뢰가 두터울 때는 프라이빗 딜을 하는 것도 괜찮지만 그렇지 않다면 경매나 화랑에 의뢰를 하는 편이 더 안전하다. 경제적인 사정으로 급히 돈이 필요한 경우가 아니라면 화랑이나 경매에 작품 판매를 의뢰했을 때 서두르지 않는 게 좋다. 특히 인기 있는 작가의 작품을 좋은 시세에 팔고자 한다면 파는 사람이 훨씬 유리한 위치에 있기 때문에 결코 서두를 필요가 없다.

그림을 팔 때는 타이밍이 매우 중요하다. 그림을 평생 소장할 생각이 아니고 언젠가는 팔 생각이라면 이 타이밍을 잘 잡아야 한다. 가격이 급격하게 오르고 있을 때, 정점에서 작품을 판다면 큰 이익을 얻을 수 있겠지만 그만큼 수요는 줄어들 수 있다. 작품 가격이 최고조에 이르렀을 때 작품을 사겠다고 생각하는 사람은 많지 않을 테니까 말이다. 적당한 타이밍에 놓을 줄도

알아야 한다. 작품 가격이 오르지 않을 거라고 판단한 작품은 조금 밑지더라도 팔릴 수 있는 가격에 내놓는 게 좋다. 거래가 잘 안 되는 작품을 팔고 대중적으로 인기 있는 작품으로 바꿔보는 것도 좋다. 그림을 팔아보면 그림을 파는 게 쉽지 않다는 것을 느끼게 된다. 작가의 대표작이나 A급 작품을 팔기는 어렵지 않지만 개성이 확연하게 드러나지 않는 평범한 작품은 참으로 난감할 때가 많다. 이처럼 난감한 상황을 경험해본 컬렉터들은 작품을 살 때 조금 더 비싸게 사더라도 A급 작품을 고집한다. 좋은 컬렉션을 고집하는 이유 중 하나는 팔기가 좋기 때문이기도 하다. 작품을 팔아보면 왜 좋은 작품만을 선택해서 컬렉팅해야 하는지를 깨닫게 될 것이다.

이중섭은 종이에 그립니다

한번은 이중섭 그림을 소장하고 있다는 위탁 상담 전화가 왔다. 이중섭 작품을 소장하고 있다는 전화는 워낙 많이 걸려오기 때문에 별 기대 없이 전화를 걸었다.

"이중섭 그림을 가지고 계시다구요?"
"네, 가지고 있습니다."

경상도 사투리가 조금 남아 있는 50대 여성의 음성이었다.

"작품을 경매에 내실 의향이 있으신가요?"
"글쎄요, 생각중입니다."
"어떤 내용의 작품인가요? 캔버스에 그려진 작품인가요? 종이에 그려진 작품인가요?"

하고 조심스럽게 물었더니, 그분이 하는 말씀이

"이중섭은 종이에 그립니다."

하는 것이다.

맞다. 이중섭 그림 가운데 캔버스에 그려진 작품은 거의 없다! 그 대답을 듣는 순간, 이 그림은 진품이 맞겠다는 생각이 들었다. 그 그림이 바로 서울옥션 93회 경매에 출품된 〈푸른 언덕〉이라는 작품이다.

이처럼 작가만의 독특한 재료와 기법이 있다. 이중섭의 은지화도 마찬가지다. 물론 최영림도 은지화 작업을 했지만 은지화 하면 제일 먼저 떠오르는 인물은 이중섭이다. 이대원은 반드시 유화 물감만을 사용한다. 아크릴 물감을 사용한 이대원의 작품을 가지고 있다

는 사람이 있으면 일단 의심해봐야 한다.

이러한 판단은 오랜 경험으로 충분한 지식을 쌓아온 전문가들을 통해 얻을 수 있다. 그렇기 때문에 그림을 사기 전에 전문가들에게 자문을 구하는 것이 바람직하다. 당장 그림을 사는 데 도움을 받는 것 이외에도 그들에게서 얻는 소중한 정보는 놀랄 만한 노하우로 축적될 수 있다. 많은 대화를 하도록 하자. 그림에 대한 이야기는 결코 지루하지 않다. 마치 탐정이 된 것처럼 아주 소소한 정보까지도 챙겨 넣을 줄 알아야 한다. 그림을 알아가는 것은 마치 숨어 있는 비밀을 찾아가는 여정 같다.

미술 시장의 이슈를 파악하라

Catch
the Market
Issue

차기 블루칩
— 컨템포러리 작가의 작품에 주목하자

시장은 과열기를 지나 조정기를 맞고 있지만 컬렉터들의 발걸음은 여전히 바쁘다(2008. 1 현재). 그림을 사서 생각지도 못한 좋은 경험을 해 본 초보 컬렉터들에게는 아트마켓이 그렇게 재미있을 수 없다. 조정기인 현 미술시장에서 젊은 작가들의 그림을 사고 싶어하는 컬렉터들이 늘어나고 있는 추세이다. 문제는 초보 컬렉터들이 젊은 작가들의 그림을 사기 위해 접근하는 방법이다. 아직 마켓에 알려지지 않은 젊은 작가들의 작품을 사기란 쉬운 일이 아니다. 오히려 마켓에서 확고한 위치를 잡고 있는 중견 원로작가의 작품을 사는 것 보다 훨씬 전문적이어야 한다. 그럼에도 불구하고 젊은 작가의 작품을 사보겠다고 한다면 다음의 지침을 따라보자.

1 : 젊은 작가의 가격정보를 옥션 레코드를 통해 판단하지 말자

매우 중요한 사항이다. 김종학, 이대원 등의 작품 가격을 알아보기 위해서 옥션 사이트에 들어가서 검색하는 것은 필요한 일이지만 도성욱, 안성하, 박성민 등 젊은 작가들을 옥션 가격으로 가늠하는 것은 위험하다. 이들의 1차 시장 가격과 2차 시장 가격 3차 시장 가격은 각각 다르다. 어느 컬렉터는 1차 시장에서 가장 합리적인 가격에 작품을 구입할 수도 있겠지만 1차 시장에서 구입하지 못한 컬렉터들은 2, 3차 시장을 통해서 시세보다 높은 가격에 구매할 수도 있다. 중견, 원로작가들의 작품들은 나올 수 있는 작품수가 한정되어 있으며 원로작가와 작고 작가들의 경우는 더 이상 새로운 작품이 나오기 어렵기 때문에 2, 3차 시장에서 거래되는 가격이 맞는 가격일 수밖에 없다. 그렇지만 아직 시작단계이거나 전성기를 향해서 한 걸음 한걸

안성하, 〈담배〉
캔버스에 유채,
194×88cm(120호), 2004년,
추정가 1500만 원 ~ 2000만 원,
낙찰가 4800만 원,
서울옥션 제2회 컨템포러리 경매
278번

음 진행하고 있는 젊은 작가들의 작품 가격은 2, 3차 가격으로 형성되지 않으며 1차 시장 가격이 가장 합리적인 구매가격이다. 경매에서 시세보다 5~6배 이상 높은 가격에 판매된 가격을 기준으로 작품을 구매해도 된다고 판단해서는 절대 안 된다.

2 : 작가의 전속화랑을 확인하자

국내의 경우 어느 한 갤러리에 전속되어 있는 작가가 많지 않다. 해외 갤러리의 경우 작가와 갤러리의 관계가 매우 우호적이며 프로페셔널하게 호흡을 맞추고 있다. 작가는 갤러리를 신뢰하고 갤러리는 작가의 작품성을 인정한다. 이렇게 좋은 호흡을 맞추고 있는 관계라면 작가의 미래를 긍정적으로 판단할 수 있을 것이다. 안타깝게도 아직까지 국내에서 갤러리와 작가와의 관계가 서로 시너지 효과를 낼 수 있을 만큼 좋았던 예가 많지 않다. 전속화랑이 없는 작가의 경우 주로 전시를 했던 화랑이 어디인지, 개인전은 몇 번이나 했는지, 그룹전은 몇 번을 했는지, 그룹전에서 함께 한 작가들은 누구였는지 등을 살펴보도록 하자. 어떤 작가들과 함께 전시를 했는가 하는 것은 작가의 작품 경향이나 레벨이 어떻게 인식되고 있는가를 짐작할 수 있는 지표가 될 수 있다.

3 : 작품 소장처와 작가의 향후 전시 계획을 살펴보자

작품의 소장처는 매우 중요하다. 특히 컨템포러리 작가들의 작품은 전문적인 식견을 가지고 있는 전문가의 조언과 경험이 풍부한 컬렉터들의 컬렉션에 포함되어 있는지의 여부가 중요하다. 지난 2년 동안은 이미 옥션에서 검증된 작가들의 작품을 사기 바빴다면 이제부터 눈을 더 크게 뜨고 보이지 않았던 시장을 들여다 볼 차례이다. 옥션에 나온 젊은 작가들과는 비교도 되지 않을 정도로 화려한 이력을 가진 젊은 작가들이 매우 많다. 이들은 아직까지

공개적인 가격 데이타가 없지만 차분히 쌓아온 농축된 히스토리가 있기 때문에 탄탄하고 안전하다. 그렇지만 확신할 수 없다면 이들의 작품이 어느 기관, 어느 미술관에 소장되어 있는지를 확인해보도록 하자. 좋은 이력을 가지고 있음에도 불구하고 눈에 들어올 만큼 확연한 소장처가 없다면 작가의 다음 행보가 어떠한지를 알아보는 것도 좋다. 예를 들어 2008년 뉴욕의 oo갤러리에서 전시예정이라던가 독일의 oo갤러리 전시예정, 미국의 oo미술관 그룹전 등 큼직큼직한 전시 등이 예정되어 있다면 작품 구매에 청신호라고 판단해도 무방하다.

4 : 작가의 작품태도와 작품 경향에 대해서 알아보자

작가가 성실하게 작업하는지, 아이디어 작가인지, 노력으로 이루어진 작가인지, 작품이 쉬지 않고 나오는지, 한 달에 한 작품 나올까 말까 하는지 등도 중요한 판단기준이 될 것이다. 또한 과거의 작품 경향이 어떠했는지, 현재 어떠한지, 앞으로 어떤 작품을 할 예정인지도 작가의 향후 가치를 전망하는 데 있어서 기본적인 요소이다.

5 : 해외시장에서의 반응이 어떠한가를 알아보자

해외에서의 반응을 알아보기 위해서는 해외 아트페어에 나간 경력이나 해외 옥션에 출품된 경력, 해외전시 경력, 해외 소장처 등을 알아보는 것이 좋다.

국내에서는 매우 인기가 있지만 해외에서는 반응이 없는 경우도 있고 국내에서는 별 반응이 없지만 해외에서는 나갔다 하면 매진되는 작가들도 있다. 시장은 넓을수록 좋으니까 이왕이면 해외에서 좋은 반응을 얻고 있는 작가들을 주목해보는 것이 더 안전할 것이다. 해외 경매, 예를 들어 크리스티 홍콩이나 소더비 홍콩 경매처럼 경합으로 인하여 가격이 형성된 작가의 경우 낙찰가격은 참고사항 정도로 생각하도록 하자.

6 : 컬렉터들과 생각을 교류해보자

이렇게 좋은 작가를 선별하여 작가에 대하여 나름대로의 판단을 내렸다면 주변의 컬렉터들과 의견을 교류해보는 것도 중요하다. 그림을 감상한다는 차원에서 끝나지 않고 컬렉팅을 한다면 주관적인 기호와 객관적인 선호도가 조화를 이루는 것이 좋으며 의외로 주관적인 기호가 객관적인 선호도가 맞아 떨어지는 경우가 많다는 것을 확인할 수도 있을 것이다.

과열 시장에서 그림 사기

— 아트 펀드라는 대안

2007년 한국미술 시장은 전형적인 과열 양상을 보여주었다. 어떤 작가의 어떤 작품을 사야 하는지 뻔히 알면서도 그 작품을 구하지 못하는 상황이 벌어지기 일쑤였다. 작품 구입에 실패한 컬렉터들은 공개 경합을 통해 시세보다 높은 가격에 구매를 시도하기도 하였다. 또 공개적으로 높게 거래된 가격은 곧바로 유통 화랑 시세에 빠른 속도로 상향 조정되어 반영되었으며 가격이 초고속 상승하였다. 이러한 시장구도는 그림 가격 형성에 심각한 불균형과 혼란을 불러일으키고 있다. 작가의 개인전을 통해서 작품을 구입하는 가격과 유통 화랑에서 거래되는 가격, 경매를 통하여 공개 낙찰되는 가격이 큰 격차를 보이고 있다.

침체기에는 전시 화랑에서 구매하는 가격이 가장 높았으나 과열기인 현 상황에서는 역으로 전시 화랑에서 작품을 구입하는 게 가장 저렴하다. 문제는 작품을 구할 수 있느냐에 있다. 기나긴 대기자 목록에 이름을 올려놓고 불러주기만 바라고 있는 현 상황은 마음만 먹으면 언제든지 그림을 살 수 있

었던 기존의 컬렉터들에게는 적응하기 어려운 상황일 것이다. 하루가 다르게 솟구치는 그림 값에 그림을 사는 것이 맞는지, 추세를 지켜보는 것이 맞는지 망설이는 사이 신규 컬렉터들은 현재의 시세에 발맞춰 빠르게 움직이고 있다. 계속해서 새로운 가격 레코드를 만들면서 말이다.

개인적인 창구로 작품을 구하기 어렵다면 이미 좋은 작품을 확보하고 있거나 확보할 수 있는 '아트 펀드'에 가입하는 것도 좋은 방법이다. 물론 이러한 시행착오 없이 처음부터 아트 펀드에 매력을 느껴 시도해 보려는 투자자들도 있을 것이다. 일단 아트 펀드를 통해 미술 시장의 열기를 체험하고 경제적인 부가가치를 얻고자 한다면 과감하게 컬렉터의 시각을 버리고 투자자 Investor의 자세로 방향을 전환해야 할 것이다.

작품을 소장하고 감상하면서 온전히 소유의 기쁨을 느끼는 것이 아니라 펀드에 편입되어 있는 작품의 가격 상승률에 대한 보고서를 받아보는 것으로 만족해야 한다는 것이다. 컬렉터라면 결코 사지 않을 그림도 투자자라면 살 수 있다. 이것은 매우 차원이 다른 이야기다. 그림을 사는 목적 자체가 다르기 때문이다.

2006년 9월 국내에 첫 번째 아트 펀드인 굿모닝 신한증권의 명품 아트 펀드가 75억 원 규모로 출시되어 판매를 완료하였다. 2007년 1월 골든 브릿지 증권에서 스타 아트 펀드라는 이름으로 100억 원 규모의 아트 펀드를 선보였다. 2007년 4월에는 한국투자증권에서 80억 원 대의 아트 펀드를 출시한다고 발표했다.

미술 시장에 대규모 자금이 물밀듯이 들어오고 있다. 미술 시장은 한마디로 많은 투자자들이 들어오고 있으며 큰 자본이 들어오고 있다. 이렇게 큰 자본이 움직이기 때문에 개인적으로 그림을 구매하기란 더욱 어려워지는 것

이다. 이런 상황에서는 오히려 아트 펀드라는 대자본에 편승하여 간접적으로나마 작품 구입에 참여하는 것도 현명한 차선책이 될 것이다.

아트 펀드에 가입할 때는 펀드의 규모보다 펀드에 편입된 소장작들을 우선적으로 살펴봐야 한다. 아트 펀드와 관련해 가장 자주 듣는 질문은 펀드 규모가 클수록 좋지 않느냐는 질문이다. 이는 대단히 잘못된 생각이다. 펀드의 성패를 좌우하는 것은 '포트폴리오의 구성'이다. 포트폴리오를 살펴볼 때는 어떤 작가의 어떤 작품이 편입되어 있는지, 그리고 더 전문적으로 들어간다면 얼마에 편입되어 있으며 과연 그 가격이 적정한지도 면밀히 따져봐야 한다.

최고 작가의 최고 작품이 편입돼 있다 해도 시세와는 비교가 안 될 정도로 높은 가격에 편입되어 있다면 큰 수익률을 기대하기 어렵기 때문이다. 냉정하게 투자를 목적으로 한다면 최고의 수익률을 창출할 수 있는 포트폴리오를 갖춘 펀드에 가입하는 게 당연하다. 펀드 규모가 100억 원이라도 포트폴리오에 편입된 작가와 작품에 대한 기대와 전망이 낙관적이지 않다면 70억 원 규모의 알찬 포트폴리오를 갖춘 펀드에 가입하는 것이 올바른 선택이다.

아트 펀드를 어디에서 출시했느냐도 중요하지만 작품의 구매를 맡고 있는 갤러리나 회사가 어떤 곳인지도 매우 중요한 선택 기준이 된다. 그림을 여러 점 가지고 있는 것보다 높은 수준의 작품 몇 점을 소장하는 편이 결과적으로 더 높은 수익률을 가져올 수 있다. 수준 높은 작품 한 점이 평범한 작품 열 점 이상의 가치를 발휘할 수 있기 때문이다. 구매 대행사가 높은 안목으로 수준 높은 작품을 찾아내어 적정한 가격으로 펀드에 편입시킬 수 있는 믿음직스런 곳인지도 반드시 체크하자.

그림을 사면 돈이 된다고 한다. 정말 그렇다면, 그림을 사야 할 것이다. 그

렇지만 그림을 사려고 해도 살 수 없는 과열된 시장에서 시세보다 더 비싸게 사는 위험을 감수하면서까지 그림을 사는 것이 옳은지 판단이 서지 않는다면 아트 펀드라는 간접투자 방법을 통해 미술 시장을 경험하고 알아보는 시간적인 여유를 가져보는 것도 좋다. 일단 미술 시장에 들어와서 정보를 듣고 공유하면서 그림에 대해서 배우게 되면 어떤 그림을 사야 할지, 어떻게 사야 할지, 얼마에 사는 게 좋은지에 대한 자기만의 노하우가 생길 것이다.

아트 펀드를 통해서 수익을 창출하는 것도 중요하지만 향후 자기만의 컬렉션을 구상해보는 좋은 기회로 삼는 것도 좋다. 미술 시장의 흐름에 편승하여 경제적인 부가가치를 얻으면서, 동시에 개인적인 컬렉션을 구상하는 시간적인 여유와 정보를 얻고 싶다면 아트 펀드가 지금 같은 과열시장에서는 오히려 안정적인 투자방법이 될 수 있다.

아트 컬렉팅과 아트 펀드

1 : 아트 컬렉팅

아트 컬렉팅art collecting은 개인이 자신의 안목으로 자기 취향에 맞는 작품을 사는 것이다. 여기서 중요한 것은 구입 예산에 맞는 적절한 작품이어야 하는 점이고, 더불어 장기간 거실이나 안방 벽을 장식한 후에 다른 작품으로 교체하고 싶어 팔고자 했을 때 적어도 손해는 나지 않을 정도의 안정적인 시세를 유지하는 작가의 작품을 선별해서 구매하는 것이다.

어떤 컬렉터는 이렇게 말한다. "작품을 구입한 금액에서 오랜 기간 동안 작품을 감상한 시간은 빼야 한다." 그렇기 때문에 구입한 금액에서 손해가 나도 괜찮다고 여유 있게 말한다. 이렇게 너그러운 마음을 가질 수 있는 것은 그림을 사는 목적이 기본적으로 경제적인 부의 증대가 아니라 정신적인 즐거움, 마음의 평화로움, 공간의 아늑함 등 지극히 자신만의 행복을 즐기기 위한 하나의 취미기 때문이다. 그렇기 때문에 컬렉터는 화랑에서 마음에 드

는 작품을 발견하고 그 작품이 너무나도 탐이 나면 밤새 잠 못 이루고 그 다음 날 눈 뜨자마자 화랑으로 달려가서 작품을 얼른 가져오곤 한다. 쓴웃음을 지으며 '중독됐다'고 말하면서 말이다.

한 컬렉터가 있었다. 이 컬렉터는 그림을 살 때 항상 모든 가족을 동반한다. 본인의 마음에만 들면 안 된다는 것이다. 이대원의 1976년도 작품으로 담벼락 뒤에 나무가 보이는 전형적인 구작이 경매에 나왔다. 그 작품은 6호 크기로 당시 추정가가 1200만 원 선이었다. 그 컬렉터는 작품을 보더니 거실 한 부분에 걸어두면 참 좋겠다고 말했다.

그 다음 날 부인과 가족을 동반하고 다시 전시장으로 그림을 보러 왔다. 그러면서 우리 집 거실이 이러이러하게 생겼고 전체적인 인테리어 톤이 조금 어두워서 밝은 그림을 사고 싶다면서 이 그림을 꼭 사겠다고 했다. 작품에 대해 진지하게 얘기를 나누고 추정가 선까지만 따라가 주면 좋겠다면서 너무 올라가면 '내 것이 아닌가 보다' 생각하겠다고 했다.

그 컬렉터는 언제나 일정액까지만 말하고 그 이상을 무리해서 좇아가는 법이 결코 없었다. 경매 당일 경매장에 오는 일도 없었다. 담담하고 조용하게 그림을 즐기는 진짜 컬렉터였다. 결국 그 컬렉터가 작품의 주인이 되었다. 그림의 주인은 애초에 미리 결정된 것 같은 느낌을 받을 때가 많다.

1970년대 작품이 호당 1500만 원 선까지 오른 현재, 그 작품은 8000만 원에서 9000만 원을 부를 수 있을 것이다. 작품이 올랐다고 급하게 작품을 팔겠다고 하지도 않고 그저 그 당시에 그 그림을 사는 데 도움을 줘서 고맙다는 말만 할 뿐이다. 지금 가격으로는 도저히 그 그림을 살 수 없을 거라면서 말이다. 사실 2001년도에서 2004년도에 그림을 사기 시작한 컬렉터들은 좋은 그림을 좋은 가격에 살 수 있는 최고의 기회를 누렸던 것 같다. 그림을 팔

아야 하는 사람에게는 참으로 힘든 시기였지만 말이다.

컬렉터들에게는 작품 하나하나마다 참으로 재미있는 사연들이 많다. 이 작품은 이래서 중요하고 저 작품은 저래서 중요하고 하나하나 중요하지 않은 작품이 없다. 작품을 팔 때는 '시집 보낸다'는 표현을 쓸 정도로 작품에 대한 애착이 대단하다. 아트 컬렉팅은 개인의 소유욕과 밀접한 관계가 있다. 내가 좋아하는 그림은 나만의 것이어야 한다. 그리고 나만의 것이 되면 그 그림은 인구에 회자될 뿐 다른 사람들이 볼 수 있는 기회는 사라진다. 당시 그 그림을 사고 싶어 했던 사람들이 "역시 그 그림이 최고였어, 그때 그 그림을 샀어야 하는데" 하는 말을 들으면서 혼자 조용히 웃음 짓는 것이다.

'그 그림이 지금 나한테 있거든요'

라고 혼자 즐기면서 말이다.

2 : 아트 펀드

아트 펀드는 아트 컬렉팅과는 다르다. 목적이 분명하다. 그림을 투자 대상으로 보는 것이다. 아트라는 투자 대상이 있고 어느 작품을 사는 것이 가장 큰 이윤을 남길 수 있는지 판단하는 전문가 그룹이 있다. 그리고 작품을 실제로 구입하는 실행 그룹이 있다. 일단 공동의 목적을 위하여 펀드가 조성되면 펀드의 해산 시기에 맞춰서 적절한 포트폴리오를 만든다.

예를 들어 펀드 규모가 30억 원이라고 한다면, 펀드의 안정성을 위하여 작가군을 분산하여 포트폴리오를 만든다. 이미 안정적인 시세를 형성하고 있는 대표작가군 중에서 가격 면에서 메리트가 있는 작가의 작품, 작가의 명성

보다 가격은 높지 않은 작품들 가운데 시간이 지나면 가격이 오를 수밖에 없는 배경을 지닌 작품 등, 대가들의 작품 중에서 시세차익이 분명할 거라고 예상되는 작품을 50퍼센트 정도로 잡고, 현재 가장 잘 팔리는 대중적인 작가들의 작품을 30퍼센트에서 40퍼센트에 편입시킨다. 나머지 10~20퍼센트는 아직 시장에 알려져 있지 않지만 작품이 매우 좋고 향후 발전 가능성이 뚜렷한 작가들을 선별하여 편입시킨다.

30억이라는 규모에 맞춰 작품을 구입한 뒤 이 작품은 일정 기간, 일정한 장소에 보관한다. 따라서 펀드를 위해 기금을 조성한 사람들은 작품을 실제로 집으로 가져가서 벽에 걸고 감상하는 가장 은밀한 개인만의 만족감은 누리기 어렵다. 구매한 작품도 개개인의 취향을 고려한 작품이 아니고 시세차익에 목적을 두고 구입한 작품이기 때문에 작품을 구매하는 데 일익을 담당했음에도 도저히 집에 걸어놓기는 어려운 '타인의 취향'에 가까운 작품일 경우가 다반사다.

펀드 투자자는 투자에 적합한 작품을 사는 전문가 그룹의 안목을 믿고 펀드 기금을 조성한 뒤 어느 정도 수익률을 보이는지 보고만 받으면 그만이다. 이처럼 미술 시장 전문가를 통해 시장 정보를 듣고 실수하지 않으면서 수익률을 내는 펀드라는 간접투자를 통해 그림을 보는 안목을 기를 수 있다. 그 뒤 매우 전문적인 아트 컬렉터가 되는 경우도 많다. 펀드를 통해서 확실한 훈련 과정을 거치는 것이다.

이미 미술 작품에 대한 자신만의 안목이 있고 자기만의 컬렉팅 노하우가 있는 안정적인 컬렉터에게 일종의 공동구매 시스템인 아트 펀드는 매력적이지 않다. 그들에게 가장 중요한 것은 얼마에 사서 얼마에 파느냐가 아니라 조용한 공간에서 즐기는 '그림과 나'만의 시간일 테니까 말이다.

아트 펀드에 관심을 가지고 지켜보던 예비 투자자들이 아트 펀드에 투자 해야겠다고 결심을 하게 된 가장 큰 계기는, 국내 작가인 김동유 작품이 홍 콩 크리스티 경매에서 추정가의 30배를 넘는 가격에 낙찰된 일이다. 경매가 끝난 다음 날 언론은 이를 집중 조명하였고 그림에 아무 관심이 없는 사람들 조차 작가의 이름과 그의 작품을 기억할 정도였다.

이후 언론매체에서 '투자대상으로서 미술품'에 대한 기사를 집중 조명하 기 시작했다. 이러한 기사들은 그동안 무관심했던 혹은 관심이 있었지만 방 법을 몰랐던 일반인들이 미술품의 경제적 가치에 대해 진지하게 생각하고 접 근할 수 있도록 하는 교두보 역할을 하였다. 그렇지만 표면적인 정보만으로 아트 컬렉팅과 아트 펀드를 동일하게 생각하는 혼란이 일어나기도 하였다.

김동유, 〈Marilyn Monroe v.s. Chairman Mao〉
캔버스에 유채,
162×130cm,
추정가 U$ 9,032-12,903,
낙찰가 U$ 332,989,
크리스티 홍콩, 2006. 5.

"어떤 그림이 돈이 되나요?"

"1000만 원으로 5000만 원을 만 들고 싶은데 어떤 작품을 사면 될까요?"

이렇게 '돈이 된다'는 생각으로 미 술 시장에 들어오면 쉽사리 포기하고 나가고 싶어질 것이다. 왜냐하면 그림 으로 단기간에 큰 이윤을 내기란 쉽지 않기 때문이다. 지금 같은 호황기는 예 외적인 경우다. 아시아 시장에서 높은 가격을 형성하고 있는 몇몇 작가들의 작품 가격이 연일 언론을 통해 공개되 면서 사기만 하면 가격이 오른다고 생

각하는 사람들이 많다. 그러나 경매에서 높은 가격에 거래됐다는 이유로 바로 그 작가의 작품 가격이 올라가지는 않는다.

아트 펀드는 전망 있는 작가의 작품을 적정한 가격에 확보하는 것에서부터 시작한다. 작품을 보는 안목과 타이밍, 작품을 구매할 수 있는 구매력, 작품을 보관할 수 있는 보관 공간 등은 필수다. 가격이 오르고 나서 그 작가의 작품을 찾으면 이미 그 작가의 작품을 사려는 구매자들이 줄을 서 있어 대기자 명단에 이름을 올리고 기다리고 있을 수밖에 없다.

내가 원하는 스타일의 그림이 아니라 내 순서가 오기를 기다리는 것이다. 이미 선택권에서 우위에 서지 못하게 된다. 단기간에 급격한 가격 상향 곡선을 만들면서 시장에 진입한 작가의 작품을 사기란 참으로 어렵다. 이럴 때 시세보다 더 높은 가격에라도 구매하고 싶어 하는 수요가 많아지고 그러면 작품 가격이 더 오르게 된다.

아트 펀드의 승패는 포트폴리오의 구성에 달려 있다. 언론에서 펀드 100억 원이나 70억 원 등, 펀드 규모에만 초점을 맞출 뿐 실제 편입된 작품이 향후 판매될 때 큰 수익을 올릴 수 있는 확실한 작가들의 작품인지는 다루지 못하고 있다. 해당 작가에 대한 객관적인 지표가 거의 없을 뿐만 아니라 작가의 작품 시세에 대한 자료도 거의 없는 편이기에 편입한 시세를 받아들일 수밖에 없다.

그림을 사본 컬렉터라면 포트폴리오 구성의 진정성을 가장 먼저 살펴볼 것이다. 그 작가의 시세가 정확하게 감가되었는지, 작가의 특별하게 좋은 시기의 작품인지, 가장 인기 있는 소재인지, 작가의 작품 중 특히 좋은 작품이 편입되었는지, 떨어지는 작품이 편입되었는지 등을 면밀히 살펴봐야 한다. 시세보다 높은 가격에 편입되었더라도 최고 작품이라면 수긍할 수 있다. 그

림은 중간 정도인데 가격은 최상급으로 편입되었다 싶으면 펀드에 가입해서는 안 된다. 중요한 것은 펀드의 규모가 아니라 펀드의 구성임을 명심하자.

아트 펀드는 철저히 수익률을 위해 움직인다. 컬렉션을 한다면 그 작품을 보고 감상한다는 기본적인 즐거움이 있다. 그 즐거움을 극대화하기 위해 적절한 공간, 즉 그 작품을 어디에 걸어놓을 것인지부터 시작해서 벽의 색, 가구와의 어울림 등 세부적인 사항들을 고려한다. 펀드를 할 때 이런 문제는 고려 대상이 아니다. 작품을 눈으로 보면서 향유하는 것은 부차적인 문제다. 어떤 작품을 사서 어느 정도의 수익률을 올리느냐가 가장 중요하므로 어떤 작품이든 높은 수익을 보장해준다면 문제가 되지 않는다. 작가의 작품은 포트폴리오에만 존재하는 것이며 그 작가의 객관적인 정보가 중요하다.

아트 컬렉팅과 아트 펀드는 이렇게 다른 활동이다. 그렇지만 매개체가 '아트'라는 것은 동일하다. 아트 컬렉팅은 작품을 소유하고 즐기며 감상하는 것이다. 반면에 아트 펀드는 여러 사람이 공동의 목적으로 펀드를 조성하여 작품을 구매하고 가격이 오르면 판매하는 것이다. 어떤 컬렉터는 컬렉팅을 하면서 동시에 펀드 활동에도 기꺼이 참여한다. 내가 좋아하는 그림이 있지만 그 그림은 절대 팔고 싶지 않다, 그렇지만 미술품이 부를 축적할 수 있는 하나의 수단임에는 틀림없다는 판단이 설 때는 컬렉팅과 펀드를 동시에 진행하는 것이다. 아마도 많은 컬렉터들이 이 두 가지를 병행할 것이다. 다만 아트 펀드라는 공식적인 이름으로 활동하지 않을 뿐이다.

요즘은 아트 펀드에 적극적으로 참여하려는 컬렉터들이 점차 늘어나고 있다. 그림을 감상하면서 즐기는 활동과 그림을 통해 이윤을 남기는 활동을 동시에 누리고 싶기 때문이다. 컬렉터는 본인이 소중하게 여기는 작품 가격이 올랐다는 이유로 쉽게 내놓으려고 하지 않는다. 가치가 높아지면 높아질수

록 그 작품을 보는 즐거움은 더욱 커지기 때문이다. 그렇기 때문에 컬렉터들은 작품을 사는 데만 몰두하고 파는 것을 소홀히한다.

그림을 좋아하는 것으로 시작해서 어느 정도 시간이 지나면 집 안이 온통 그림으로 가득 차고 그림 때문에 집을 옮기는 일도 생긴다. 그림을 열심히 모으는 컬렉터의 집을 방문하면 미처 걸어두지 못한 그림들이 첩첩이 쌓여 있는 모습을 볼 수 있다. 그림을 더 놓을 장소가 없어도 사는 것을 멈추지 못하기도 한다. 이런 컬렉터들은 아트 펀드에 관심을 보인다. 요즘 뜨는 작가가 있다는데, 컨템포러리 작품은 워낙 크거나 이해하기 어렵고, 집에는 더 이상 둘 공간도 없으니 덜커덕 사기도 그렇고, 작가의 작품을 사면 수익률은 확실하게 있을 것으로 판단되고, 이럴 때 펀드에 투자해야겠다고 결심한다. 가장 좋은 것은 이처럼 아트 컬렉팅과 아트 펀드를 병행하는 것이다. 두고두고 감상할 그림과 펀드로 이윤을 창출할 수 있는 그림을 구분하면서 두 가지 다른 영역의 활동을 함께 즐길 수 있기 때문이다.

시장을 움직이는
보이지 않는 힘, 컬렉터

국내에 아트 펀드가 등장하게 된 계기는 국내 작가들의 작품이 해외 경매에서 높은 가격으로 연이어 낙찰되면서 현격한 가격 오름 폭을 보여주고, 이를 언론매체가 집중 조명하면서부터다. 이러한 눈에 띄는 가격 상승이 미술 시장을 눈 여겨 보던 투자 전문가들에게 매혹적으로 보였을 것이다. 작품을 사서 눈으로 즐기면서 지적인 만족감도 누리고 시간이 지나면 저절로 가치가 상승하는 그림만큼 매력적인 투자 가치를 지닌 것은 없을 것이다.

투자자에게 더욱 매력적인 요소는 그림을 사고파는 데는 어떤 세금도 붙지 않는 점이다. 그림을 500만 원에 구매한다면 500만 원을 주면 그것으로 거래는 끝난다. 500만 원에 부가세가 붙거나 취득세가 붙지 않는다. 부동산은 보유하는 동안 보유세를 내야 하지만 미술품은 보유세를 내지 않는다. 또한 작품을 판매했을 때에도 별도의 양도소득세를 내지 않는다. 다만 자손에게 물려줄 경우 상속세나 증여세를 부과하지만 실제로 상속세와 증여세를 산정하는 기준과 방법이 명확하지 않기 때문에 실제로 적용되는 사례가 드

물다. 박수근 작품을 20년 동안 소장해온 컬렉터가 아들에게 그 그림을 그대로 물려주면 그뿐인 것이다.

세금을 내지 않는 것 외에 또 한 가지 장점은, 자신이 소장한 작품을 마케팅함으로써 자신의 재산 가치를 스스로 높일 수 있는 점이다. 컨템포러리 작가의 작품을 소장한 컬렉터들은 대다수가 작가의 홍보를 자처한다. 힘 있는 컬렉터일수록 홍보 효과는 배가된다. 컨템포러리 시장은 강력한 구매력을 지닌 소수의 컬렉터가 가격에 지대한 영향을 미칠 수 있다. 그림 시장에는 유명한 컬렉터들이 있다. 이 컬렉터들은 시장에서 이미 안목에 있어서는 최고라는 평가를 받고 있다. 이들이 어떤 작품을 사는지는 항상 관심의 대상이 된다.

예를 들어 국내 최고의 개인 미술관인 리움leeum이 어떤 작가의 작품을 구매했는지는 매우 중요하다. 리움에서 젊은 작가의 작품을 구입했다면 그 작가의 작품을 안심하고 따라 구입하는 컬렉터들이 생기기 때문이다. 컨템포러리 작품을 자신의 안목만을 믿고 구입한다는 것은 쉽지 않다. 그렇기 때문에 이 작가의 작품은 어디서 구입했고, 어디서 구매를 예약했으며, 어느 곳에서 작가에 대한 문의를 해왔다는 식으로 명망 있는 누군가의, 혹은 명망 있는 기관의 권위에 의존하게 된다. 거꾸로 생각하면 이런 명망 있는 컬렉터들이 선택한 작가의 작품 가격은 오를 가능성이 높다. 따라서 안목을 인정받은 권위 있는 컬렉터가 되면 작품을 사는 것만으로도 그 작가의 최고의 홍보 마케터가 된다.

어느 곳이든 마찬가지겠지만 좋은 평가를 받는 컬렉터에게는 먼저 최고의 작품을 선택할 수 있는 기회가 돌아간다. 같은 작가의 작품이라도 대표작으로 평가할 만한 작품이 있고 그렇지 않은 작품이 있다. 대표작이라면 작가의

시세보다 조금 더 부를 수 있지만 가격보다 더 중요한 것은 대표작을 살 수 있는 기회를 가지는 것이다.

앞에서 충분히 이야기한 바와 같이 한 작가의 작품 중에서도 가격의 차이는 나타나게 마련이다. 그렇지만 이러한 가격 차이는 시간이 경과하면서 나타나기 때문에 처음 작품을 구입할 때는 같은 시세로 작품을 사게 된다. 따라서 처음 작품을 구매할 때 어떤 작품을 선별해서 구매하느냐는 매우 중요하다.

최고의 작품을 우선적으로 구입할 수 있으려면 믿을 만한 컬렉터로 인정을 받아야 한다. 믿을 만한 컬렉터가 되려면 어떻게 해야 할까? 작품을 거래할 때 가장 중요한 신뢰도에서 최고의 평가를 받아야 한다. 미술 시장에서 가장 중요한 것은 신뢰다. 같은 돈을 쓰면서도 어떤 컬렉터는 매우 의미 있고 가치 있게 사용하지만, 어떤 컬렉터는 좋은 평가를 받지 못한다. 명성이 높은 컬렉터는 작품을 구매하면 즉시 혹은 적어도 바로 다음 날 아침까지 그림 값을 완납한다고 한다.

가격에 대해서도 관대하다. 지나치게 비싸다고 느낄 때는 적절한 가격 선을 제시하기도 하지만 무리하지는 않는다. 작품을 판매하는 화랑과 좋은 관계를 맺어야 향후 좋은 작품이 나올 때 우선적으로 선택할 수 있는 기회를 제공받기 때문이다. 한 번 사고 다시는 그림을 사지 않을 게 아니라면 좋은 관계를 맺는 것은 중요하다. 이렇게 해서 관계를 맺고 서로에 대한 신뢰가 쌓이면 화랑주나 딜러는 그 컬렉터만을 위해서 최고의 작품을 찾으러 다니기도 한다.

세계적으로 인정받는 작가는 작품이 어느 곳에 소장되는지에 따라서 작가의 위상이 달라질 수 있기 때문에 작품을 파는 데 무척 까다롭다. 역으로 작가가 컬렉터의 자질을 평가한다. 그들의 기준에 맞지 않으면 그 작가의 작품

을 사고 싶어도 살 수 없기도 하다. 돈이 있어도 살 수 없는 작품이 되는 것이다. 참으로 자존심 상하는 노릇이다. 그렇지만 작가로서는 까다로울 수밖에 없다. 본인의 작품이 미술 시장에서 주인을 찾아 돌아다니게 될지 모르기 때문이다. 이미 작고한 작가의 작품은 그 수가 한정되어 있다. 따라서 2차 시장인 화랑이나 3차 시장인 경매를 통해 거래되는 것이 당연하겠지만 활동 중인 작가들에게는 2차 시장과 3차 시장은 참으로 냉혹하고 무서운 곳이다.

컨템포러리 시장에 도화선이 된 경매시장이 사실은 컨템포러리 작가들이 피해야 할 1순위 거래 장소로 손꼽힌다. 왜냐하면 그들의 작품은 1차 시장인 전시를 통해서만 거래되고, 아직까지 2차 시장에서 거래된 작품이 없는데, 3차 시장인 경매에 작품이 나올 경우 작품 가격 형성에 큰 혼선을 빚을 수 있음을 우려하는 것이다. 공개 경합을 통해 정해지는 그림 가격은 작가에 대한 미술계 내부의 평가와는 무관하게 정해진다. 이렇다 할 개인전도 하지 않았던 젊은 작가의 그림 값이 턱없이 올라가기도 하고 순식간에 유찰되기도 한다. 작가를 보호하는 안전 장치가 전혀 없는 것이다.

또 작가의 손을 떠난 작품은 더 이상 작가가 왈가왈부할 수 없기 때문에 그러기 전에 최대한 위험을 막아보기 위한 안전 장치를 마련해두려는 작가들이 많다. 이런 작가들은 작품을 판매하면서도 매우 까다로운 조항을 붙인다. 그만큼 자신의 작품에 대한 자신감과 세계적인 작가로 성장하고자 하는 야망이 크기 때문이다. 또 이렇게 철저한 자기관리는 컬렉터들에게 큰 신뢰를 준다. 세계적인 작가로 인정받는다면 그 작가의 작품을 소장하는 것 자체가 큰 영광이 될 테니 말이다. 이처럼 까다로운 작가에게도 일단 좋은 컬렉터로 인정받게 되면 그 작가의 중요한 작품을 구매할 수 있다. 그리고 좋은 관계 속에서 서로 도움을 주는 관계로 발전하게 된다.

함께 만들어가는 미술 시장

그림을 투자 목적으로 사는 건 예술을 모욕하는 행위가 아니다. 투자 목적으로 그림에 접근하는 것을 안 좋게 보는 시각이 있다. 이는 아마도 투기와 혼동하기 때문일 것이다. 최근 그림을 사는 컬렉터들은 그림의 투자 가치에 대해 적극적으로 표현한다. 그림을 보고 느끼고 즐거워하는 이유 가운데 하나가 경제적인 가치 상승임을 부정할 수 없고, 그 재미가 가장 중요한 요인 가운데 하나기 때문이다.

이제까지 그림을 사고파는 일에서 돈과 관련된 이야기는 구렁이 담 넘어가듯 하는 경우가 많았다. 그림을 사는 사람은 그림 값에 대해서 직접적으로 말하는 것을 피하려 했다. 그렇지만 요새 컬렉터들은 그림 값에 대해서 허심탄회하게 말한다. 그리고 논란이 되는 작품의 가치를 평가하고 토론하는 것을 매우 좋아한다. 그것은 일종의 지적인 유희이기도 하다.

예를 들어 생전에 찍은 판화가 남아 있는 게 거의 없을 뿐더러 특히 사인이 있는 판화는 더 찾아보기 힘든 오윤의 작품을 구매했다고 치자. 사인은

없지만 생전에 찍은 작품이 맞고 그 작품을 권위 있는 누군가가 진품이라고 확인을 해주었다. 그렇다면 이 작품은 진품으로 거래될 수 있을까? 이 같은 난제들이 매우 많다. 이러한 주제로 논쟁 아닌 논쟁을 한다.

한 작가의 작품에 대한 평가는 미술사적인 평가도 있겠지만 시장에서의 평가도 무시할 수 없다. 미술품을 사면서 시장에서 그 작품을 어떻게 평가하며 그 작품의 가격을 어떻게 산출하는지를 생각하지 않을 수 없는 것이다. 작품을 살 당시에는 미술사적인 평가보다 오히려 시장가치가 더 중요할 수도 있다. 향후 몇 년 동안 작품 가격을 전망해 본다면 그 작가의 작품 시세를 따져보면서 작가의 미술사적인 위치를 고려하는 것을 잊어서는 안 된다.

중요한 점은 그림에 투자하는 투자자들이 많으면 많을수록 미술 시장은 더욱 커지고 탄탄해진다는 점이다. 그림에 투자하는 투자자가 많아질수록 예술가의 활동 영역은 더 자유로워질 수 있다. 작가들이 창조적 역량을 마음껏 발현할 수 있는 기회가 많아지는 셈이다. 경제적인 문제에서 벗어나 오로지 작품활동에만 매진할 수 있는 환경이 조성된다면 이제까지 보여주었던 어떤 작품보다 훨씬 완성도 높은 창조적인 작품을 만들 수 있을 것이다.

컬렉터가 양산될수록 미술 시장에는 활기가 넘친다. 아직도 박수근의 그림 값이 너무 비싸다고 생각하는 사람들이 많다. 2006년 11월 크리스티 홍콩 경매에서 중국의 근대화가 서비홍徐悲鴻, XU BEIHONG의 작품은 60억 원에 낙찰되었다. 각 나라마다 최고 작가로 인정받는 작가의 그림 값이 공개적인 레코드로 산출되고 있다. 그림 값이 문화 수준을 예측하는 잣대가 되고 있다. 일본의 무라카미 다카하시와 나라 요시토모, 중국의 장사오강, 정빤즈, 펑리준 등의 작가들이 경매를 통해서 스타급 작가로 배출되고 있다.

경매에서 거래되어 높은 낙찰가를 보이는 작가들의 그림 값에 대해서는

이런저런 해석들이 분분하다. 긍정적인 전망과 부정적인 전망이 엇갈리고 있다. 그렇지만 누구도 부정할 수 없는 것은 높은 경매 레코드의 가시적인 결과로 아시아 미술 시장이 전반적으로 뜨거워질 수 있다는 것이다. 중국의 거대 자본이 전 세계 미술 시장의 다음 주자로 '아시아 미술'을 주목하게 만들었다면, 그 아시아 미술이라는 울타리에서 한국 미술이 최고 주자로 인정받을 수 있게끔 만들어주는 것은 우리들의 노력과 관심이다.

다시 한 번 강조한다면 컬렉터로서 작가를 키울 수 있는 가장 적극적인 방법은 그 작가의 작품을 구매하는 것이다. 작가를 프로모션하고 작품에 대해서 컨설팅하는 일은 화랑의 소관이다. 작가는 최선을 다해 작품을 만들고 화랑은 훌륭한 역량을 갖춘 작가를 발굴하여 세계적인 작가로 키우는 데 전력을 다해야 한다. 컬렉터들은 이런 화랑을 믿고 그 작가의 작품을 구매할 수 있다면 그것이 가장 최상의 환경이다. 모두가 각자 맡은 일을 제대로 수행한다면 모처럼 다가온 미술 시장의 호기를 최고의 전성기로 만들 수 있을 것이다. 많은 투자자들이 미술 시장의 좋은 전망을 보고 자본을 투입하려고 하는 이 시기에, 미술 시장이 그 자본을 효과적으로 받아들여 뜻 깊은 이윤을 창출할 수 있다면, 이곳은 더욱더 매력적인 곳이 될 것이다.

이 책을 처음 쓰기 시작한 것은 2005년 상반기부터였다. 2005년 12월까지 마무리지어야 했지만 쉽지 않았다. 운 좋게도 2005년 하반기부터 그림 값이 수직상승하였고, 2006년을 지나 2007년을 맞이하면서 실제로 아트 펀드를 운용하면서 더 유용한 정보를 담을 수 있었다. 옥션에 있으면서 그림을 거래해보았고 많은 컬렉터들을 알게 되었다. 그들과 이야기도 많이 나누었다. 정말 소중한 시간이었다. 옥션을 나와서 보니 그 안에서는 보지 못했던 것들을 볼 수 있었다. 빠른 시장 정보와 컬렉터들의 움직임을 생생하게 느꼈고, 그 안에서 함께 움직였던 한 해였다.

미술 시장이 좋아진다는 보도가 계속되자 미술품에 대해서 아무런 정보 없이 인사동 화랑가로 초보 컬렉터들이 몰려든다고 한다. 이들이 무작정 화랑으로 가서 사기로 결심한 작품들이 단순하게 수업료를 지불하는 용도의 작품들이 되어서는 안 될 것 같다. 이제껏 많은 컬렉터들이 적지 않은 수업료를 지불하고 실패를 경험하면서 노하우를 쌓아왔다. 그만큼 미술 시장에

대한 정보는 공유되지 못했다. 그들이 말하는 내용의 반만이라도 이해할 수 있다면 초기 투자비용을 줄일 수 있을 것이다. 이런 이유로 미술 시장의 현장을 최대한 있는 그대로 전달하고자 하였다. 그리고 그들의 용어로 미술 시장에서 늘 이야기되는 정보를 전달하려고 노력하였다.

미술 시장은 재미있는 이야깃거리들로 넘쳐난다. 모든 거래 하나하나에 히스토리(그들만의 이야기)가 있다. 이렇게 재미있는 시장에 대한 이야기들을 공유할 수 있다면 얼마나 좋을까 하는 생각이 든다. 주식, 부동산에 투자하는 것과 그림에 투자하는 것의 가장 큰 차이점은 그림과 나 사이에 더할 나위 없이 은밀한 정서적 교감이 생긴다는 점이다. 주식과 정서적인 교감을 나눌 수 있을까? 일단 주식을 사면 그때부터 언제 팔아야 할지 촉각을 곤두세우게 마련이다.

그림은 그렇지 않다. 그림을 사온 그날부터 흥미로운 이야깃거리들이 쌓여간다. 그림을 사서 집에 와 포장을 뜯고 빈 공간에 그림을 걸 때 얼마나 뿌듯한지 경험해 보았는가? 어떤 컬렉터는 그림을 산 설렘으로 잠 못 이루고 새벽에 다시 일어나 그림 앞에 앉아 시간 가는 줄 모르고 감상했다고 한다. 어제 볼 때 다르고 오늘 볼 때 다르니 어떻게 귀하지 않겠는가. 그리고 내가 산 나만의 그림은 더 좋아진다고 하니 그림과 심각한 연애를 시작하는 것이다.

미술 시장을 처음 접한 사람들에게 그림은 참으로 모호한 기준으로 거래되는 것처럼 보일 것이다. 아마도 그래서 아트 컬렉팅을 시작하기가 어려운 것 같다. 그렇지만 실제로 들어와본다면 분명 나름의 기준이 있음을 알 수 있다. 사실 그 기준이라는 게 초보자들이 듣기에는 이해하기 어려운 방식으로 정해져 있는 것도 많다. 그래서 그 기준을 최대한 이해하기 쉽게 전달하고자 노력하였다. 거래되는 가격은 책을 쓸 당시 시세를 기준으로 하였다.

그림 값의 상승 속도가 워낙 빨라서 고민도 많았지만 그림 값의 기준을 체계적으로 납득할 수 있도록 설명하는 데 초점을 맞추는 것으로 만족할 수밖에 없었다. 계속해서 움직이는 그림 값을 실시간으로 중계방송하는 TV 채널을 만드는 것은 어떨까 하는 엉뚱한 상상을 하면서 말이다.

이 책이 미술 시장과 초보 컬렉터들이 편안하게 소통할 수 있는 다리 역할을 할 수 있었으면 하는 바람이다.

이호숙

전문 아트 딜러의 미술 투자 노하우
미술 투자 성공 전략

초판 1쇄 발행일 2008년 3월 10일
초판 2쇄 발행일 2008년 7월 17일

지은이 | 이호숙
펴낸이 | 이상만
펴낸곳 | 마로니에북스

등 록 | 2003년 4월 14일 제2003-71호
주 소 | (110-809) 서울시 종로구 동숭동 1-81
전 화 | 02-741-9191(대)
편집부 | 02-744-9191
팩 스 | 02-762-4577
홈페이지 | www.maroniebooks.com

ISBN 978-89-6053-128-4